主编 陈川

Fine Brushwork Painting's New Classic

# 工笔新经典

# 莫晓松

## 草木葳蕤

主编 陈川

 广西美术出版社

图书在版编目（CIP）数据

工笔新经典. 莫晓松·草木葳蕤 / 陈川主编. —南宁：
广西美术出版社，2020.5
ISBN 978-7-5494-2204-3

Ⅰ. ①工… Ⅱ. ①陈… Ⅲ. ①工笔花鸟画—作品集—中
国—现代②工笔花鸟画—国画技法 Ⅳ. ①J222.7②J212

中国版本图书馆CIP数据核字（2020）第055267号

工笔新经典——莫晓松·草木葳蕤

GONGBI XIN JINGDIAN—MO XIAOSONG·CAOMU WEIRUI

主　　编：陈　川
著　　者：莫晓松
出 版 人：陈　明
终　　审：杨　勇
图书策划：杨　勇
　　　　　吴　雅
责任编辑：吴　雅
责任校对：卢启媚
审　　读：马　琳
装帧设计：吴　雅
　　　　　纸　舍
内文排版：蔡向明
监　　制：莫明杰
出版发行：广西美术出版社
地　　址：广西南宁市望园路9号
邮　　编：530023
网　　址：www.gxfinearts.com
制　　版：广西朗博文化发展有限公司
印　　刷：北京雅昌艺术印刷有限公司
版　　次：2020年5月第1版
印　　次：2020年5月第1次印刷
开　　本：635 mm×965 mm　1/8
印　　张：20
书　　号：ISBN 978-7-5494-2204-3
定　　价：138.00元

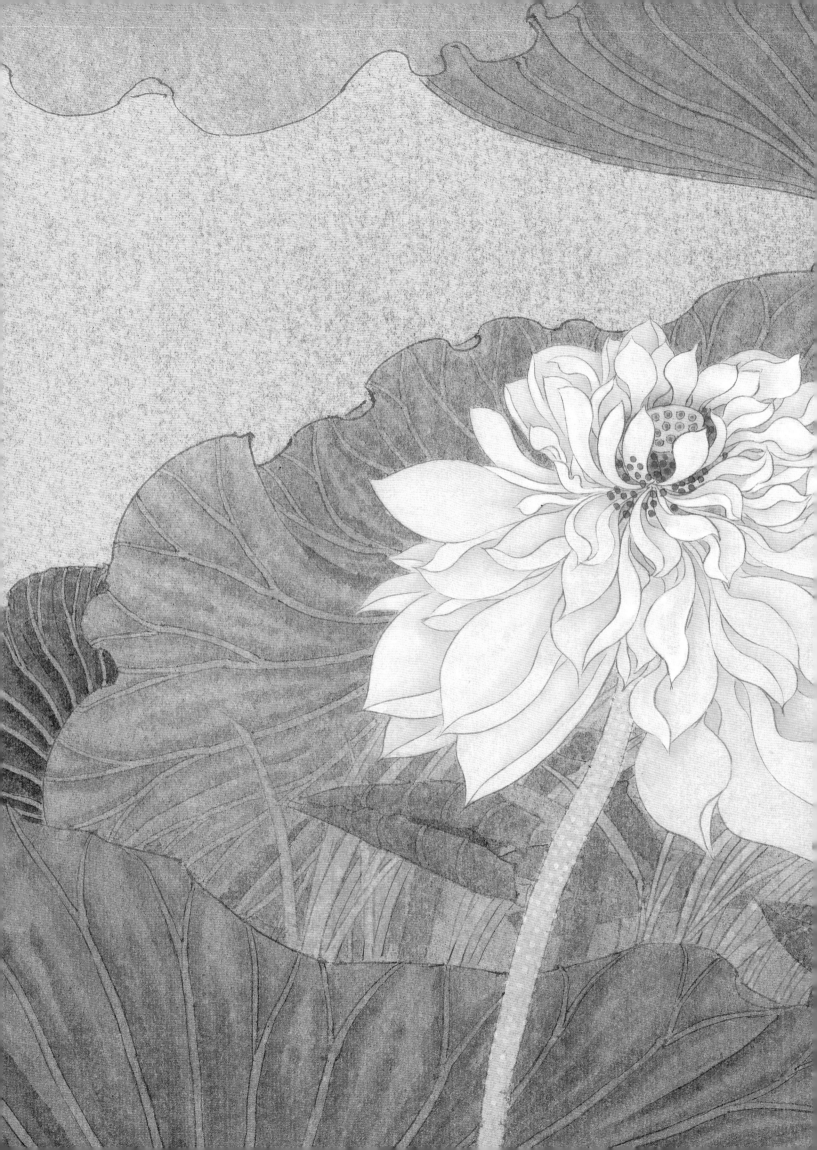

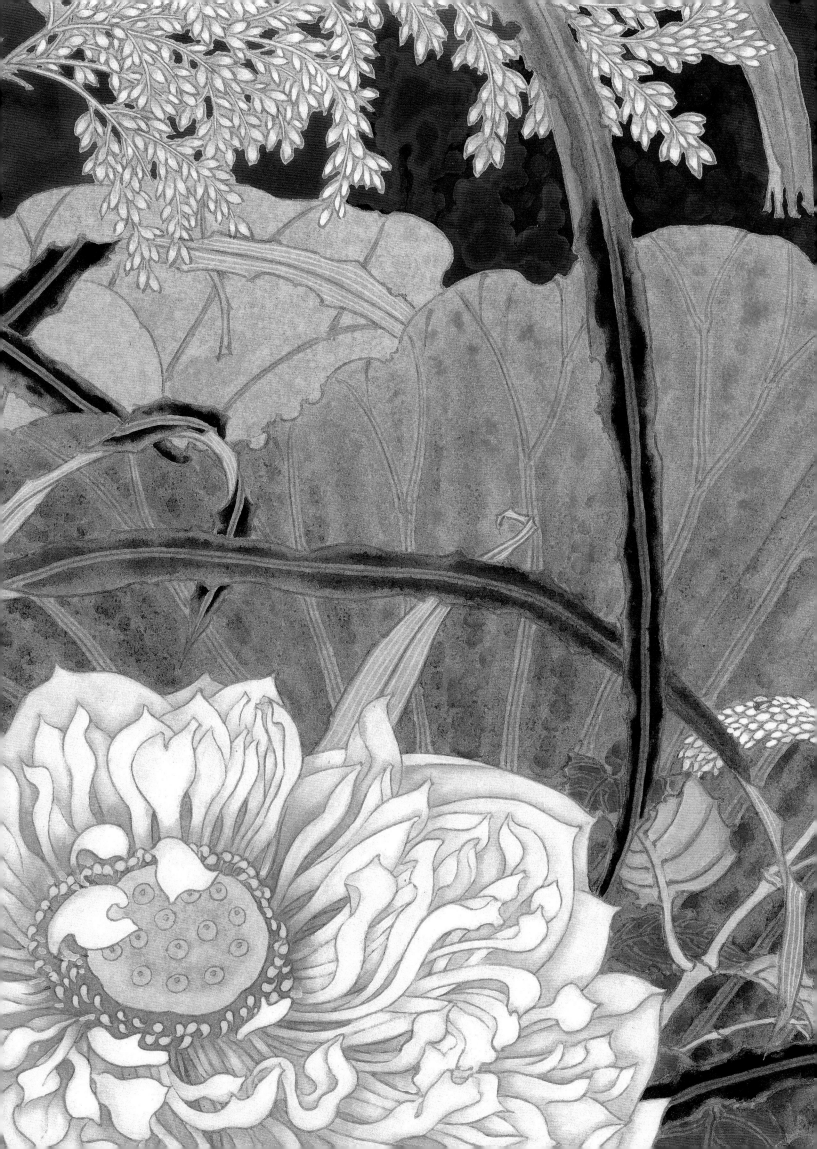

# 前　言

"新经典"一词，乍看似乎是个伪命题，"经典"必然不新鲜，"新鲜"必然不经典，人所共知。

那么，怎样理解这两个词的混搭呢？

先说"经典"。在《挪威的森林》中，村上春树阐释了他读书的原则：活人的书不读，死去不满30年的作家的作品不读。一语道尽"经典"之真谛：时间的磨砺。烈酒的醇香呈现的是酒窖幽暗里的耐心，金砂的灿光闪耀的是千万次淘洗的坚持。时间冷漠而公正，经其磨砺，方才成就"经典"。遇到"经典"，感受到的是灵魂的震撼，本真的自我瞬间融入整个人类的共同命运中，个体的微小与永恒的恢宏莫可名状地交汇在一起，孤寂的宇宙光明大放、天籁齐鸣。这才是"经典"。

卡尔维诺提出了"经典"的14条定义，且摘一句："一部经典作品是一本从不会耗尽它要向读者说的一切东西的书。"不仅仅是书，任何类型的艺术"经典"都是如此，常读常新，常见常新。

再说"新"。"新经典"一词若作"经典"之新意解，自然就不显突兀了，然而，此处我们别有怀抱。以卡尔维诺的细密严苛来论，当今的艺术鲜有经典，在这片百花园中，我们的确无法清楚地判断哪些艺术会在时间的洗礼中成为"经典"，但卡尔维诺阐述的关于"经典"的定义，却为我们提供了遴选的线索。我们按图索骥，结集了几位年轻画家与他们的作品。他们是活跃在当代画坛前沿的严肃艺术家，他们在工笔画追求中别具个性也深有共性，饱含了时代精神和自身高雅的审美情趣。在这些年轻画家中，有的作品被大量刊行，有的在大型展览上为读者熟读熟知。他们的天赋与心血，笔直地指向了"经典"的高峰。

如今，工笔画正处于转型时期，新的美学规范正在形成，越来越多的年轻朋友加入创作队伍中。为共燃薪火，我们诚恳地邀请这几位画家做工笔画技法剖析，糅合理论与实践，试图给读者最实在的阅读体验。我们屏住呼吸，静心编辑，用最完整和最鲜活的前沿信息，帮助初学的读者走上正道，帮助探索中的朋友看清自己。近几十年来，工笔繁荣，这是个令人心潮澎湃的时代，画家的心血将与编者的才智融合在一起，共同描绘出工笔画的当代史图景。

话说回来，虽然经典的谱系还不可能考虑当代年轻的画家，但是他们的才情和勤奋使其作品具有了经典的气质。于是，我们把工作做在前头，王羲之在《兰亭序》中写得好，"后之视今，亦犹今之视昔"，留存当代史，乃是编者的责任！

在这样的意义上，用"新经典"来冠名我们的劳作、品位、期许和理想，岂不正好？

# 目录

# 莫晓松

　　1964年生于甘肃陇西，1986年毕业于西北师范大学美术系，获学士学位。现为北京画院艺委会副主任、创作室主任、培训中心教育委员会主任，国家一级美术师，中国美协理事，中国工笔画学会副会长，中国画学会理事，北京美协理事，中国热带雨林艺术研究院常务理事，北京党外高级知识分子联谊会理事，北京高级职称评审委员，中国美协会员。

1989年　《石痴米芾》参加全国第七届美术作品展览，获甘肃美展金奖。

1994年　《荷塘》参加全国第八届美术作品展览。

1999年　《暗香》参加全国第九届美术作品展览。

2000年　《冬至》《河西九月天》《夏绿》三幅作品参加文化部在法国巴黎举办的迎接新世纪·中国画艺术大展，三幅作品为联合国教科文组织世界遗产中心收藏。

2001年　《荷塘逸趣》参加百年中国画展。

2002年　《春到红墙》获全国当代花鸟画艺术大展金奖。

2003年　被评为甘肃省文联第二届"德艺双馨"文艺家。

2007年　为中央统战部创作巨幅工笔花鸟作品《春鹤图》。

2007年　为国家大剧院创作巨幅工笔花鸟作品《秾华春发花气香》，陈列于国家大剧院贵宾接见大厅。

2008年　为中央政府驻澳联络办公室创作花鸟作品《十里荷塘》《玉兰春意》。

2009年　为中央政治局创作《京华春韵图》。

2010年　先后为国家领导人办公室创作《秀水春晖》《春晖》《春晖烂漫》（与王明明合作）。应外交部邀请，为外交部驻港特派员公署，外交部驻澳门特派员公署，中国驻马来西亚大使馆、驻缅甸大使馆、驻韩国大使馆创作巨幅工笔花鸟作品，陈列在主要场所。

2012年　"清和我心——莫晓松工笔花鸟画展"在北京画院美术馆举办。

2013年　在澳门博物馆举办中国画画展。

2014年　在印度尼西亚国家博物馆举办画展。

2015年　参加法国罗浮宫世界美术大展。

2016年　先后在山东博物馆、深圳关山月美术馆、云南省博物馆、广西美术馆、广东美术馆、福建省美术馆等举办画展和联展。

2018年　在雍阳美术馆举办"寻脉舒怀——莫晓松书画作品展"。

出版有个人画册和技法书十多种。

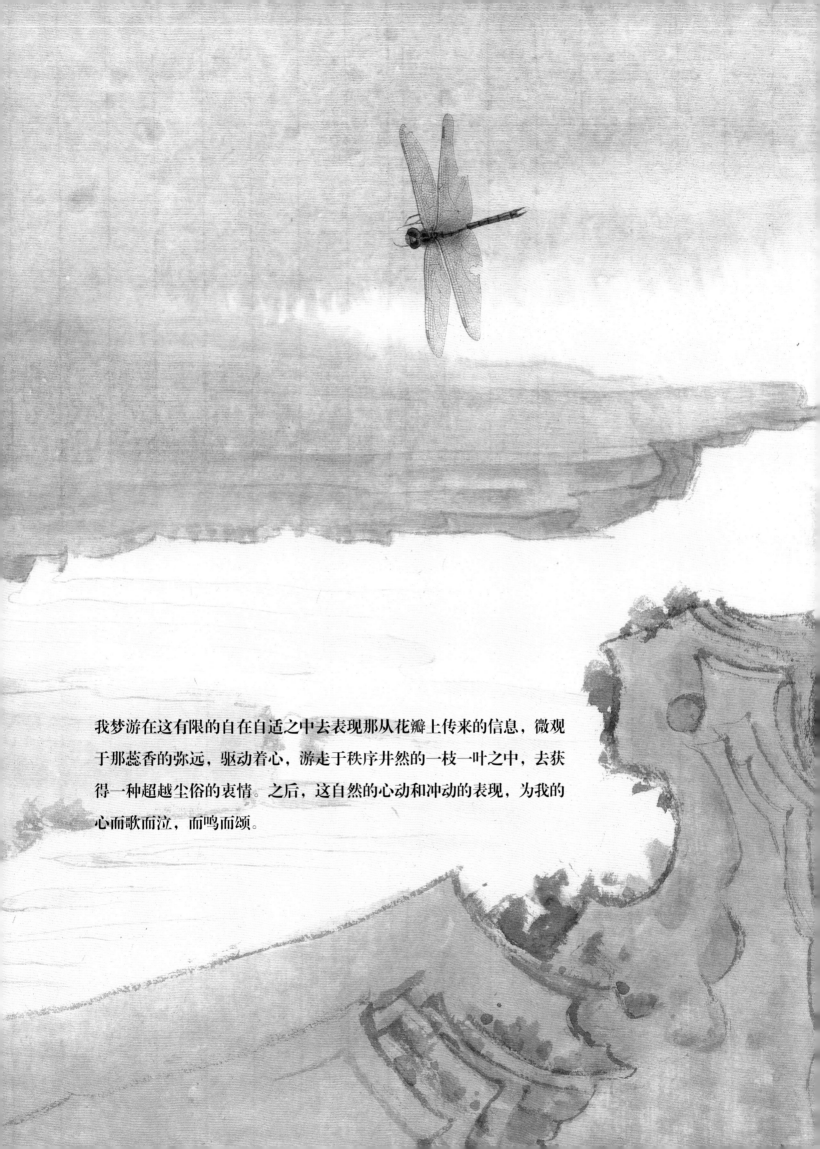

我梦游在这有限的自在自适之中去表现那从花瓣上传来的信息，微观于那蕊香的弥远，驱动着心，游走于秩序井然的一枝一叶之中，去获得一种超越尘俗的衷情。之后，这自然的心动和冲动的表现，为我的心而歌而泣，而鸣而颂。

清韵篇

## 工笔花鸟画的写生

中国画的写生，尤其是花鸟画的写生，其本质在于以心感物，而且必须充分做到这一点。因为花鸟画所言的写生与一般绘画术语所言的写生不同，它不单是要描绘自然结构规律的一面，更关键的是要借此表现自然的生命神韵。无论其手法有多少变化，或取整体，或取局部，其目的都是要求表现花鸟草木的无限生机，都是要借此变化通过自然形态及其之间的组合、穿插与塑造来抒发作者的心灵感悟并将此转化成视觉形态，体现在作品之中。我们在写生中必须观察物态，明白物理，体会物情，只有这样，才有望达到花鸟画的妙境。

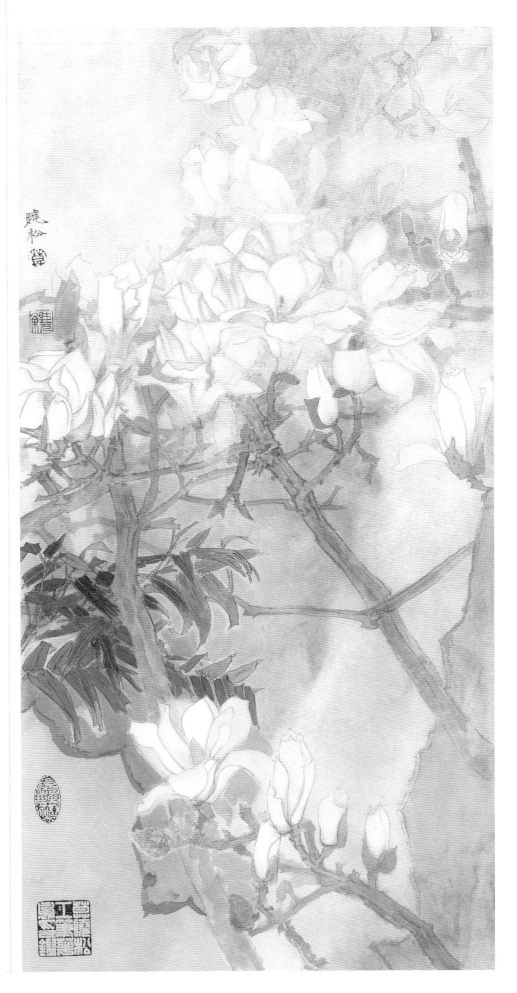

玉兰册页（1） 72 cm×28 cm 纸本 2014年

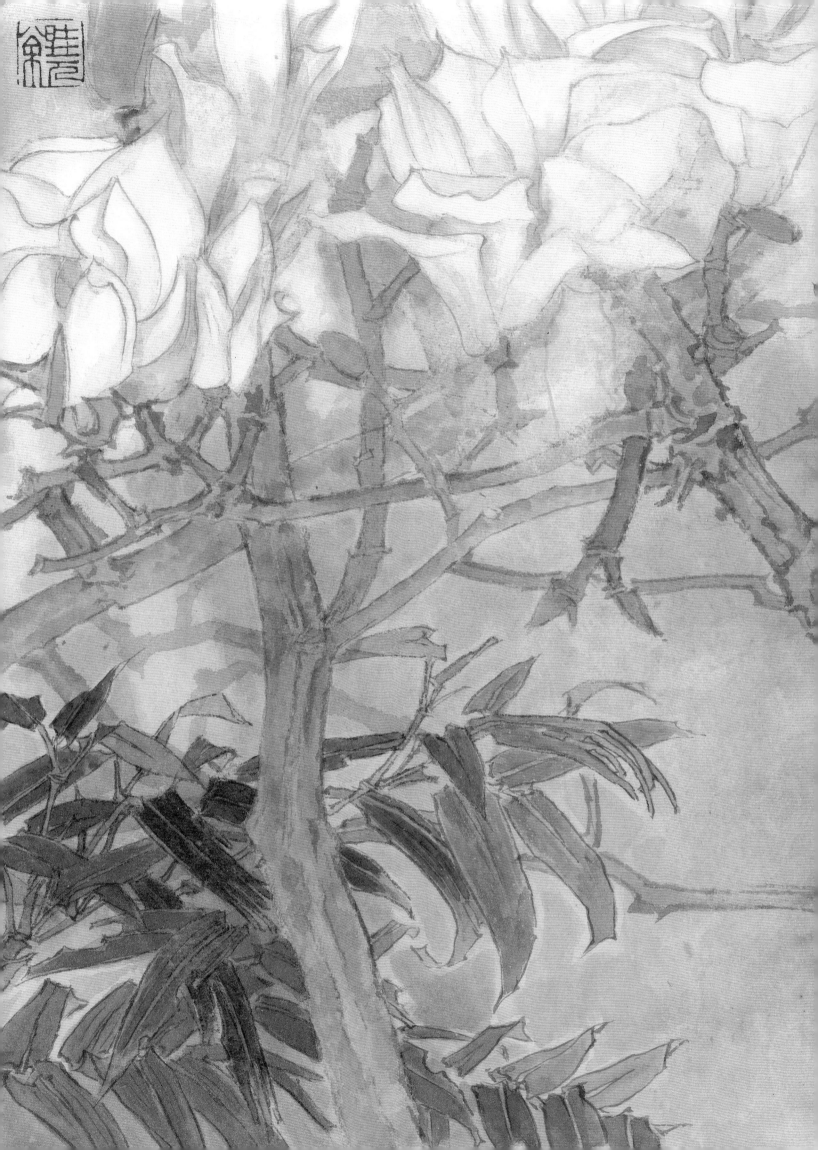

## 工笔花鸟画的观察方法

　　关于"透视"概念的认识。说西方绘画是焦点透视，中国画是散点透视，这是一种错误的观念嫁接。西画的"透视"概念是纯生理性、物质性，而中国画的表现方式是"画由心目成"，中国画中比如山水画的表现不讲透视，而讲究远，所谓"高远、深远、平远"的这个远。除了有视觉概念以外，还有心里的感觉是"形而上"的；除了"眼睛"的"看"，还有"心灵"的"看"。古代艺术家写生花头时时常采用俯视角度，认为这样画出的形象才符合民族欣赏习惯，因为人们喜欢看到花的前脸，看到花蕊等最精彩之处。而画枝干及叶子时又喜欢采用平透视的方法，其道理是这个角度观察到叶与枝的变化最多，也最适合不同艺术手法的发挥与表现。

**玉兰册页 (1)（局部）**

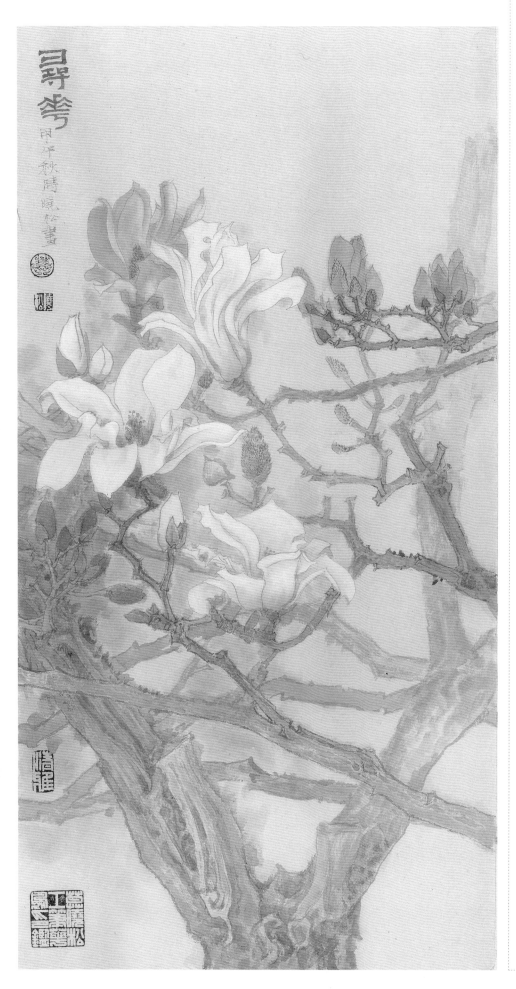

玉兰册页（2）　72 cm×28 cm　纸本　2014年

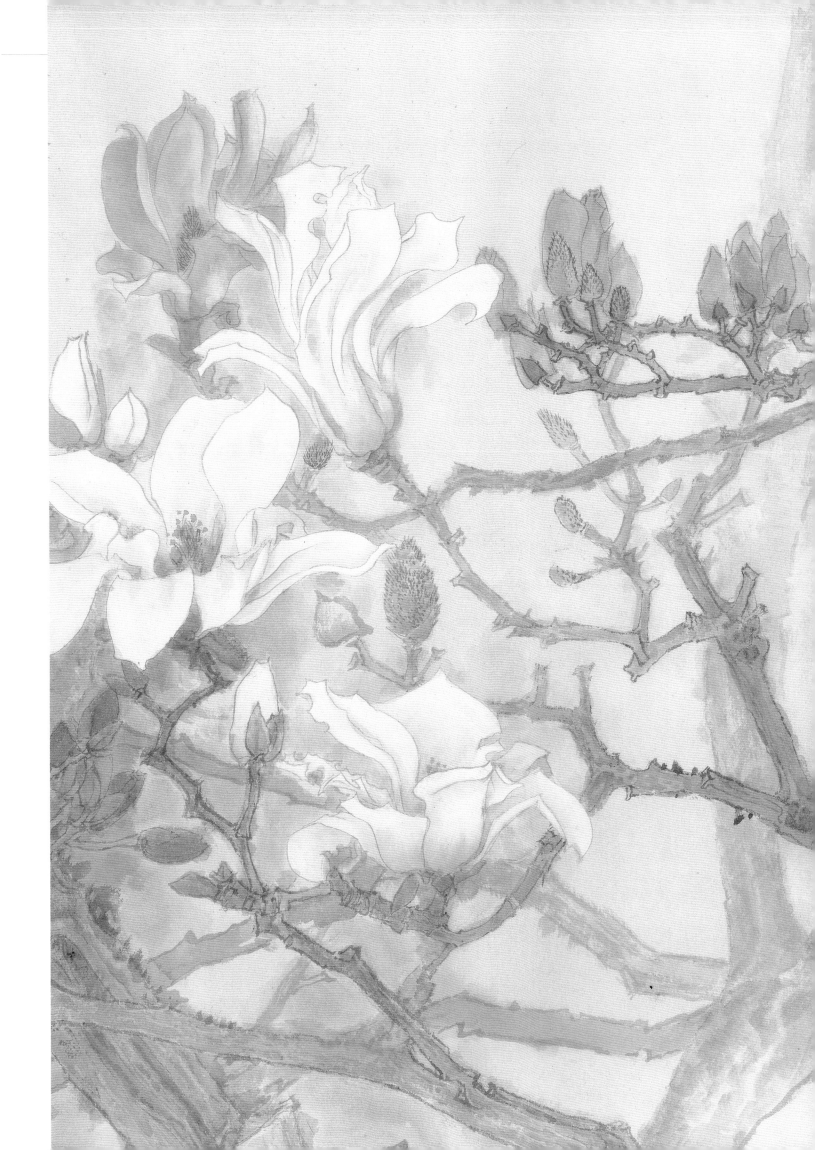

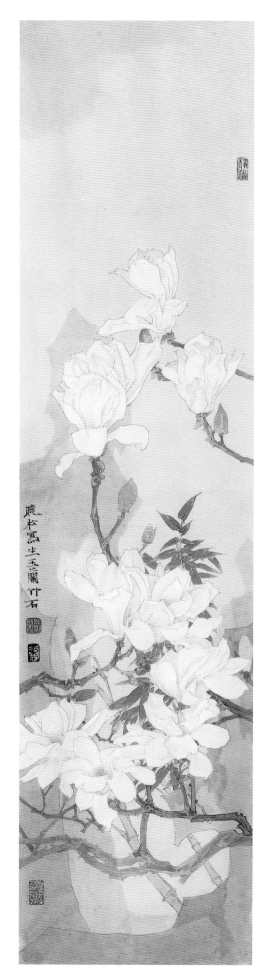

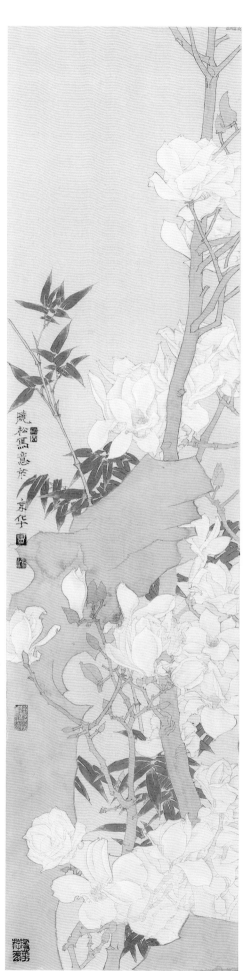

玉兰四条屏　126 cm × 33 cm　纸本　2017年

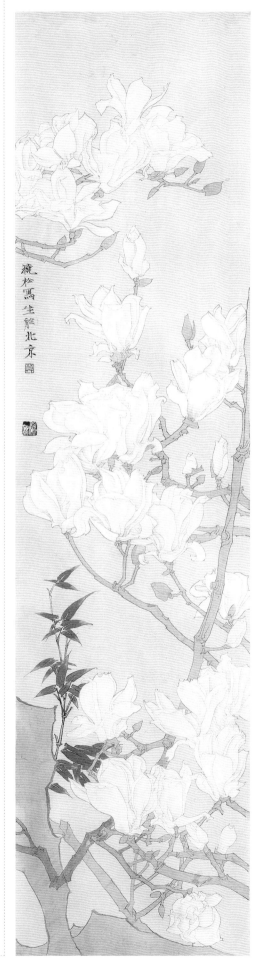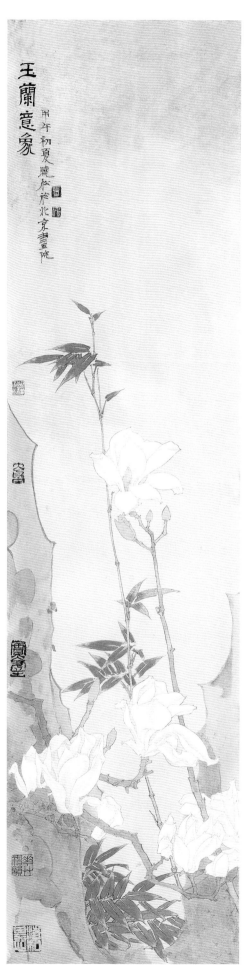

王兰意象

甲午初夏晓松写於北京画院

晓松写生於北京

一玉兰四条屏 126 cm × 33 cm 纸本 2017年

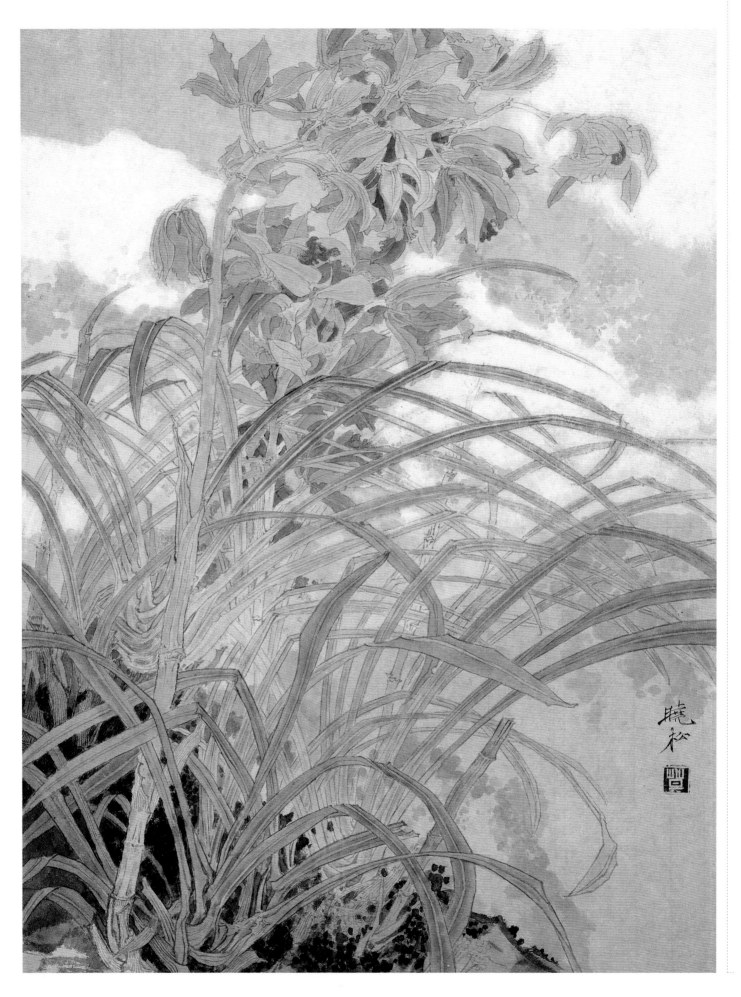

《空谷幽香（二）》 70 cm × 48 cm 纸本 2019年

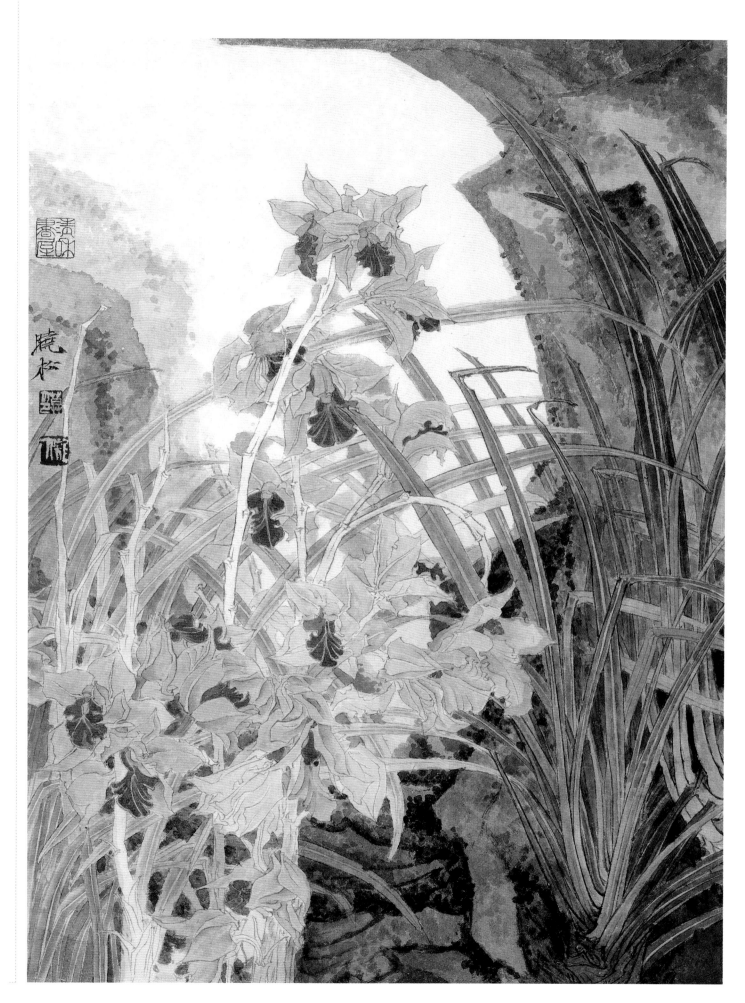

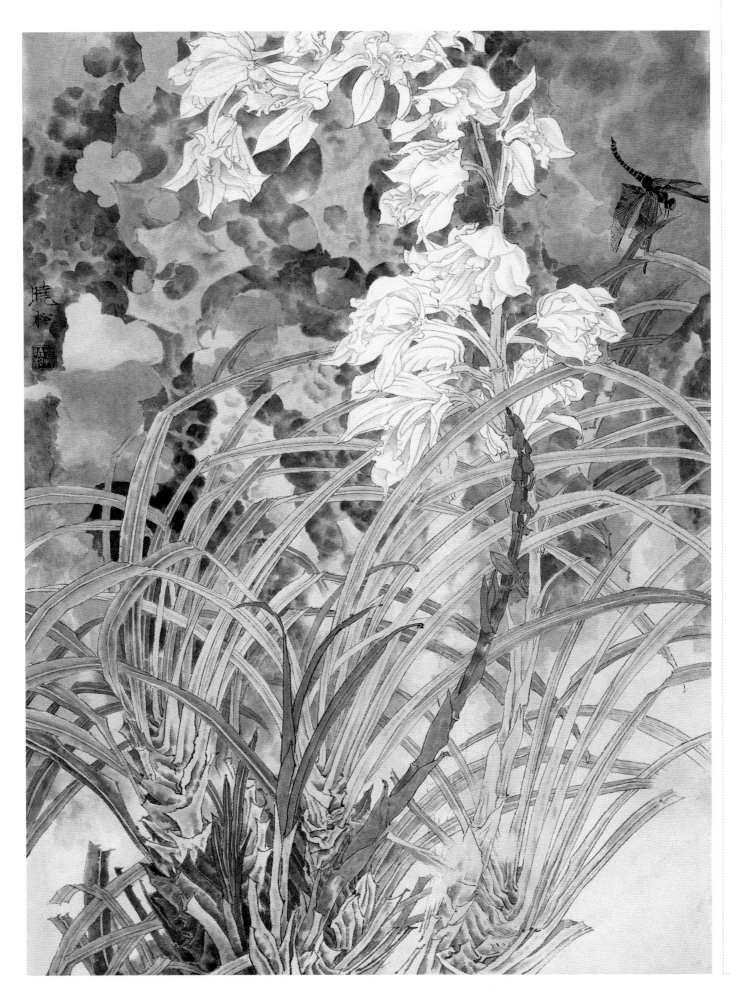

←空谷幽香（一）　70 cm×48 cm　纸本　2014年

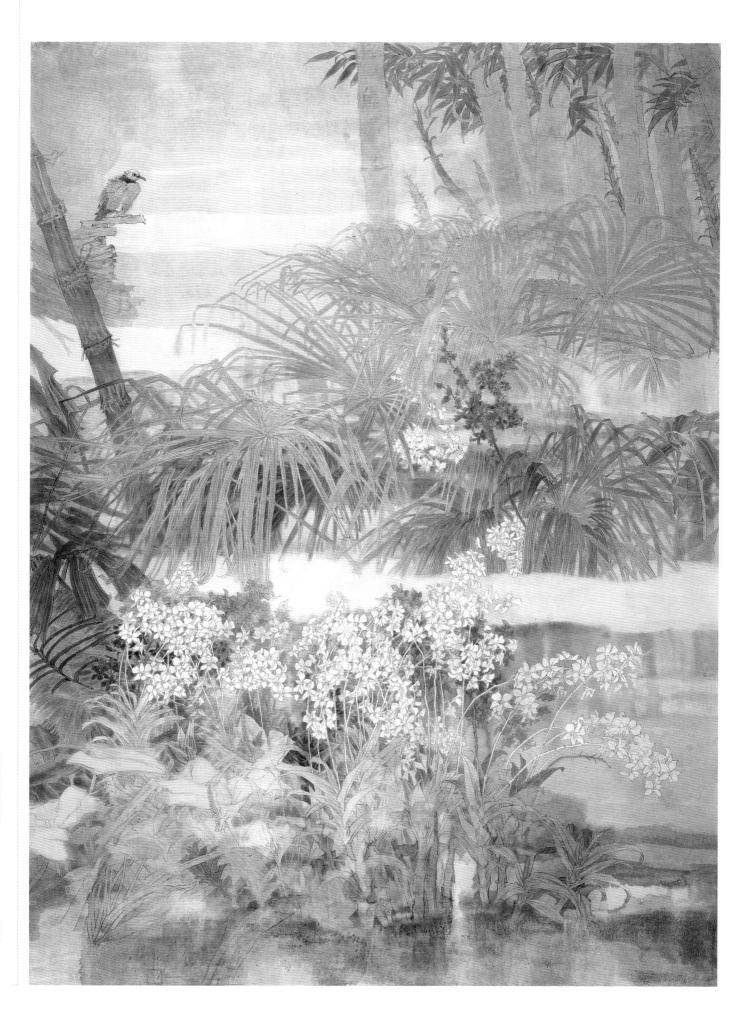

清幽蒙蒙微风静　186 cm×150 cm　纸本　2018年

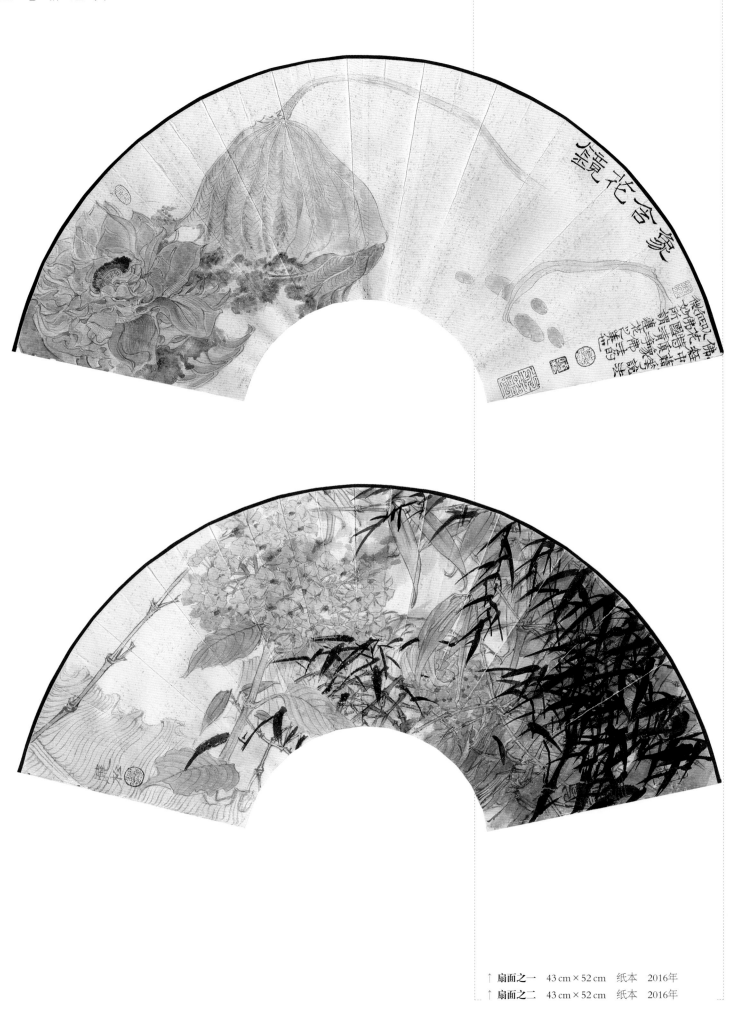

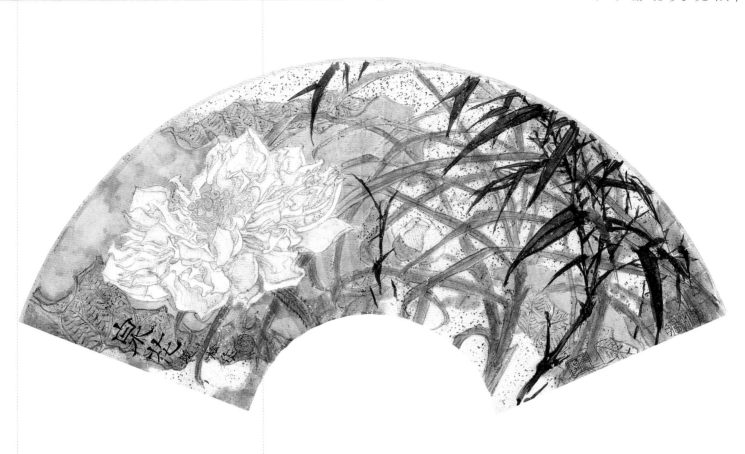

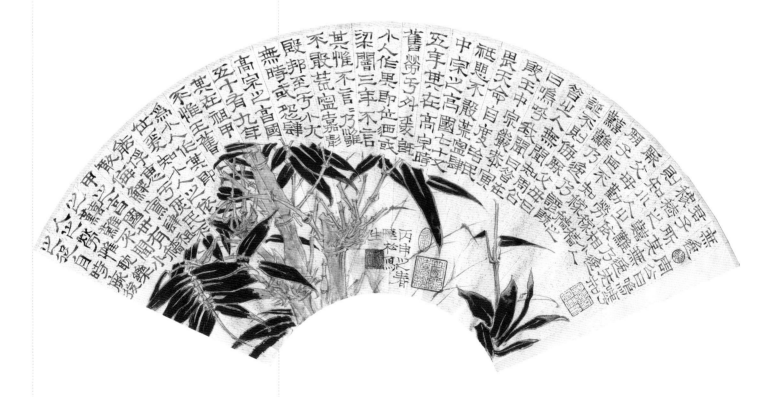

↑ **扇面之三** 43 cm×52 cm 纸本 2016年
↑ **扇面之四** 43 cm×52 cm 纸本 2016年

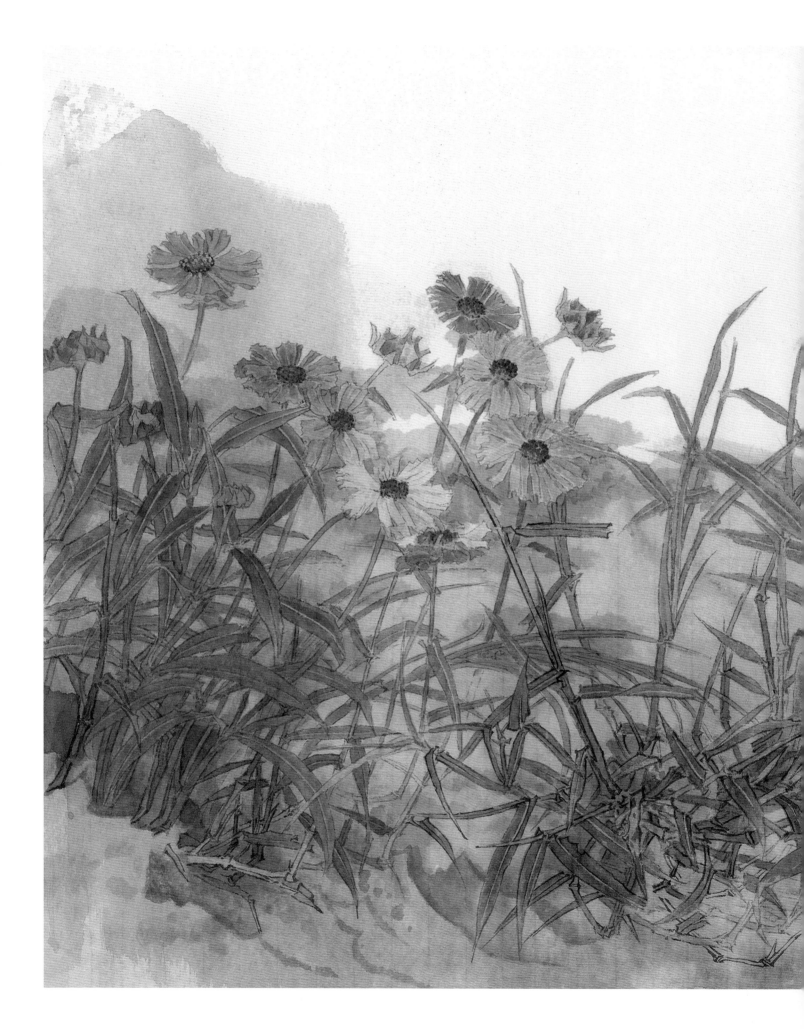

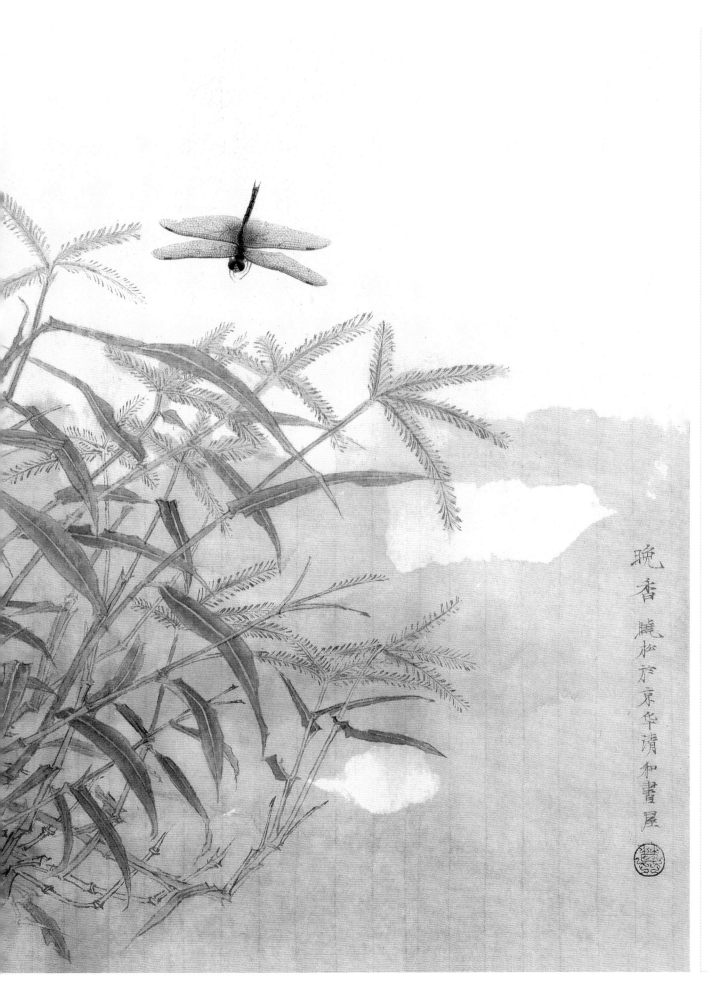

晚香 晓松於京华清和书屋

观花石草之二 49 cm×80 cm 纸本 2012年

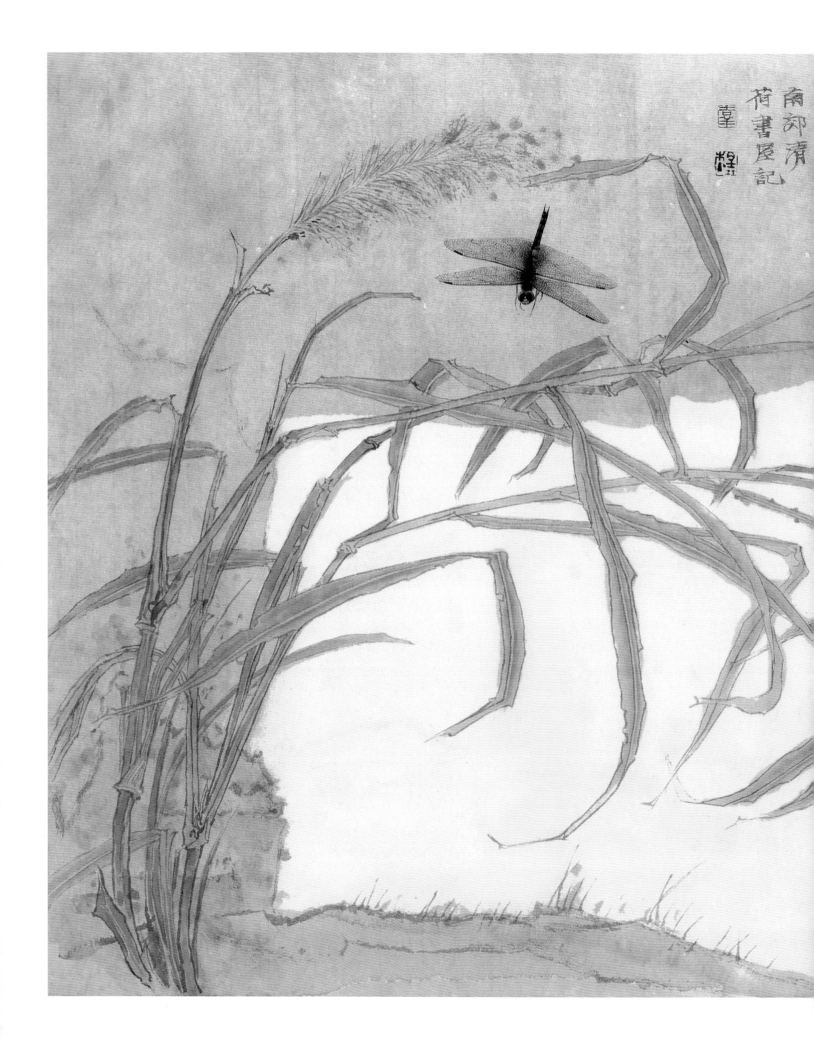

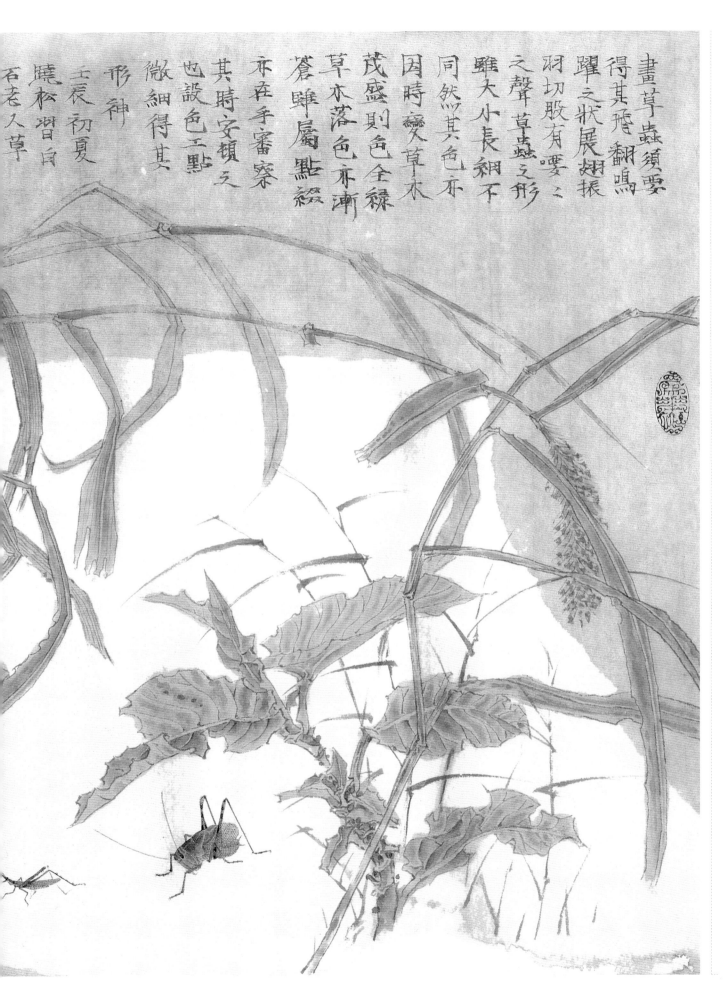

畫草蟲須要
得其飛翻鳴
躍之狀展翅振
羽切股有嘤
之聲草蟲之形
雖大小長細不
同然其色不
因時變草木
蒼翠屬點綴
茂盛則色全綠
草木落色亦漸
亦在手審察
其時安頓之
也設色亦點
微細得其
形神
壬辰初夏
曉松習自
石老人草

观花看草之一　49cm×80cm　纸本　2012年

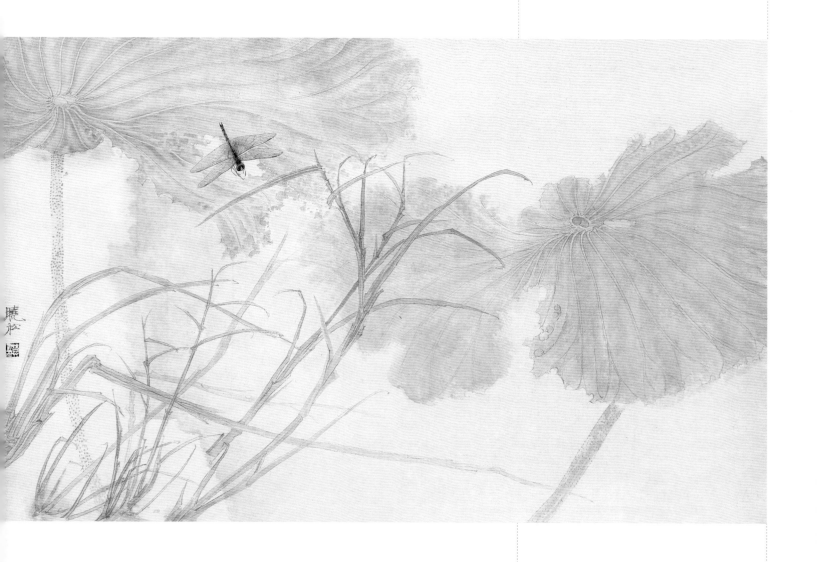

在"观花看草"系列里，我努力表达这种场景：在疏落清寂的格调里，画
清秋时节野草一丛，蜻蜓在飞，蚂蚱爬来，粉蝶翩翩起舞。草叶勾写疏朗，用笔
自由，体现风卷叶转的生动形态；注重粗细变化，起落得秀，利爽得神，表现一
种秋寒肃静的感觉，渲染了画面情调。

画中蜻蜓的处理，认真研习了白石老人的画法，阔而透明的翅膀用细线勾
染，力求韵味淳浓；头胸尾之处理，在细腻里尽显圆转之形，透视之妙。画中的
蚱蜢，取仲秋时分枯色始从脚尖浸染褐黄的形态，让人想到秋后丝丝缕缕愁绪爬
上心头的时刻。总之，要在画面形成一种松紧有度的美的形迹。

↑ **清趣（3）**　40 cm×72 cm　纸本　2011年

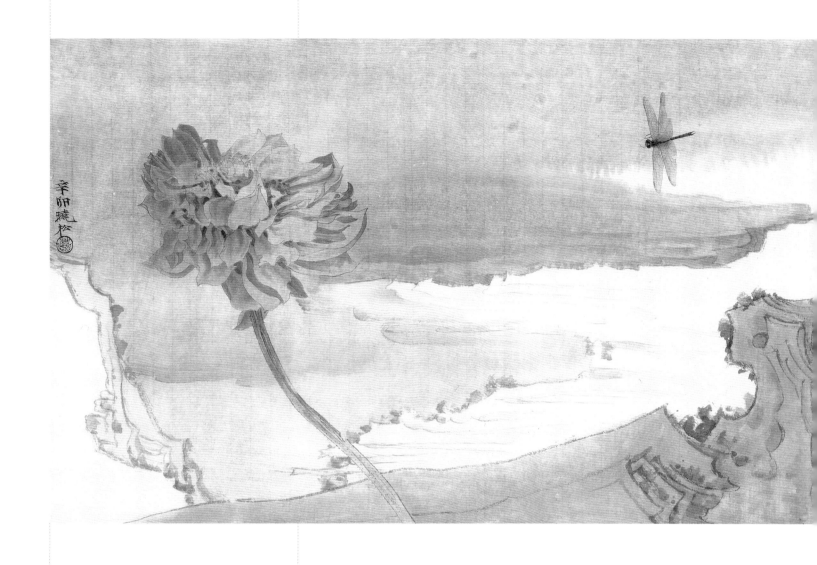

↑ **清趣（4）** 40 cm×72 cm 纸本 2011年

　　在我看来，白石老人笔下的草虫境界最高。白石老人画工笔草虫非常细致，细到纤毫毕现的程度。草虫的触须细而长，真有一触即动的感觉，这是细笔中形神兼备的表现，是经过详细的草虫动态观察之后才能描绘出来的。白石老人创造了比真虫更精炼更生动的艺术形象，他在五十八岁时细笔写生蟋蟀、蝴蝶、蜜蜂等，六十岁后开始由细笔改工笔草虫。画工笔草虫要先选稿，从写生积累的草虫稿中找出最动人的姿态，取舍加工，创造出精炼而生动的艺术形象。之后，把这形象的轮廓用透明薄纸勾描下来成定稿。

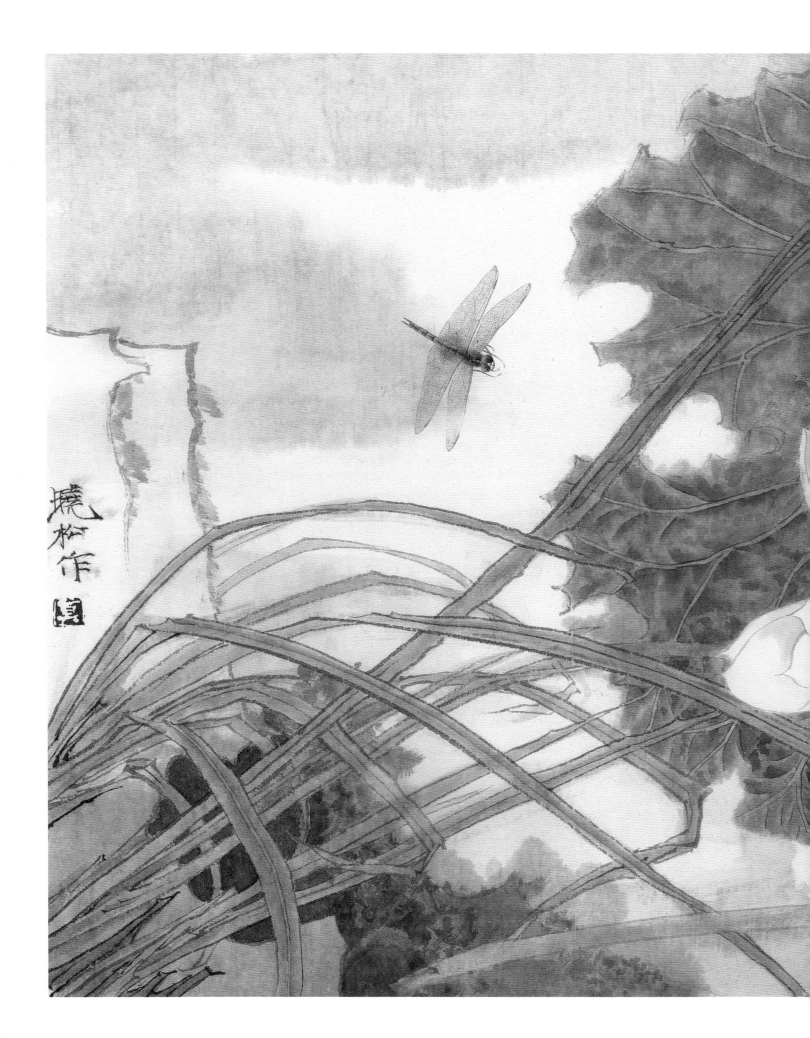

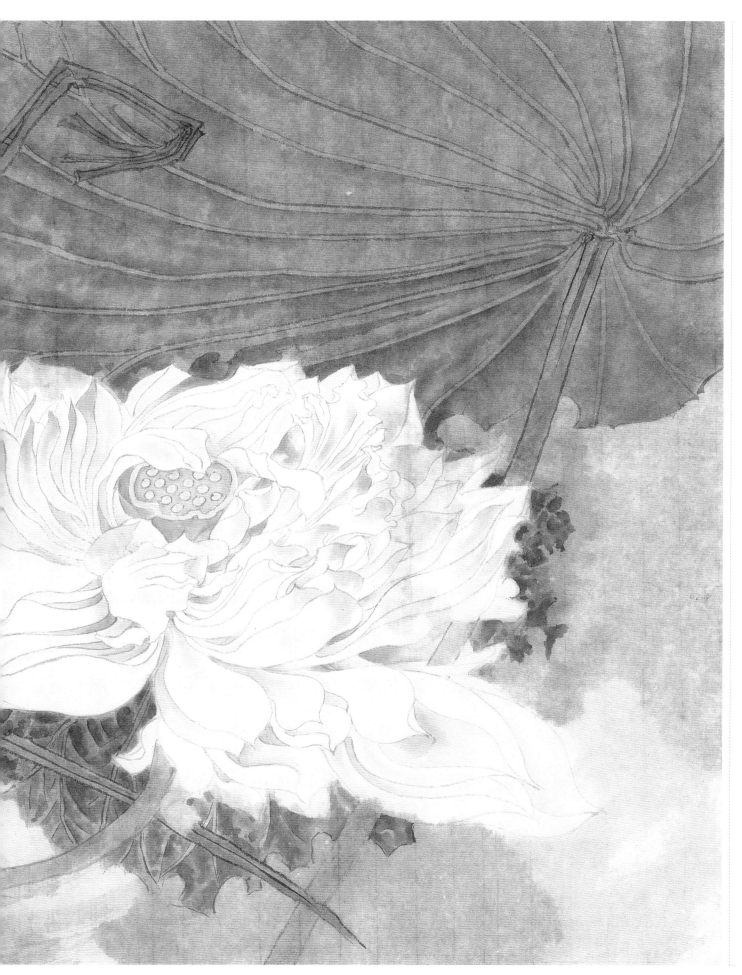

清趣（2） 40 cm×72 cm 纸本 2011年

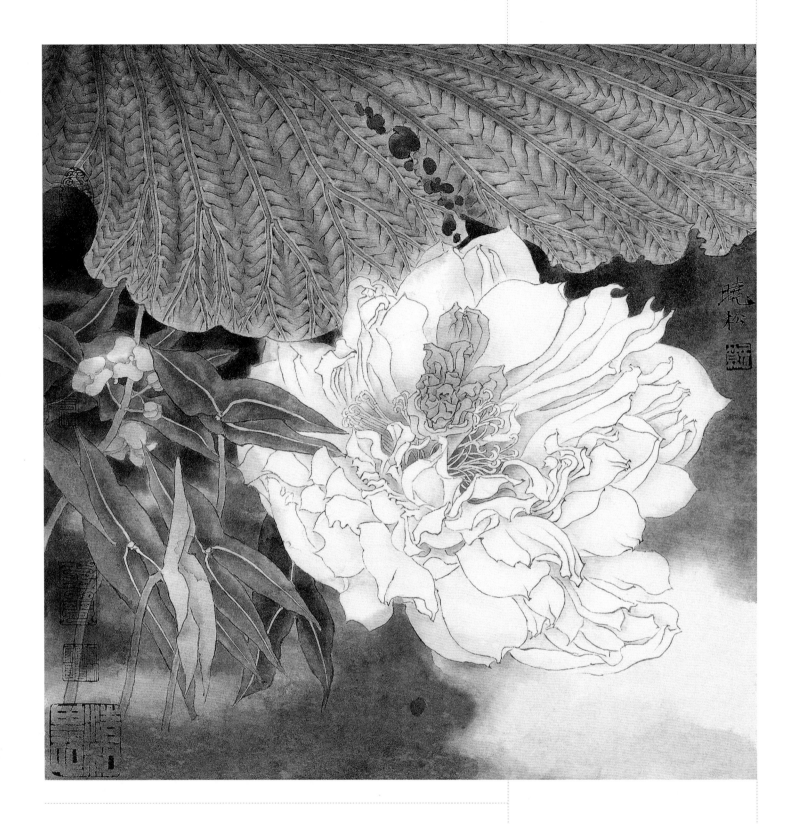

## 荷塘之情

一

我非常喜欢观荷、画荷，为此还曾养荷。

荷是"花生池泽中最秀，凡物先华而后实。独此华实齐生，百节疏通，万窍玲珑，亭亭物表，出淤泥而不染，花中之君子也"。

荷花盛开时充满了内在的活力，花繁叶茂，"接天莲叶无穷碧，映日荷花别样红"。但花总是要凋落的，灿烂后要回归平淡，当荷以绝世秀色从盛夏而渐入秋天时，展现了生命的另一种壮丽。

↑ 莲花写生之一　38 cm×38 cm　纸本　2008年

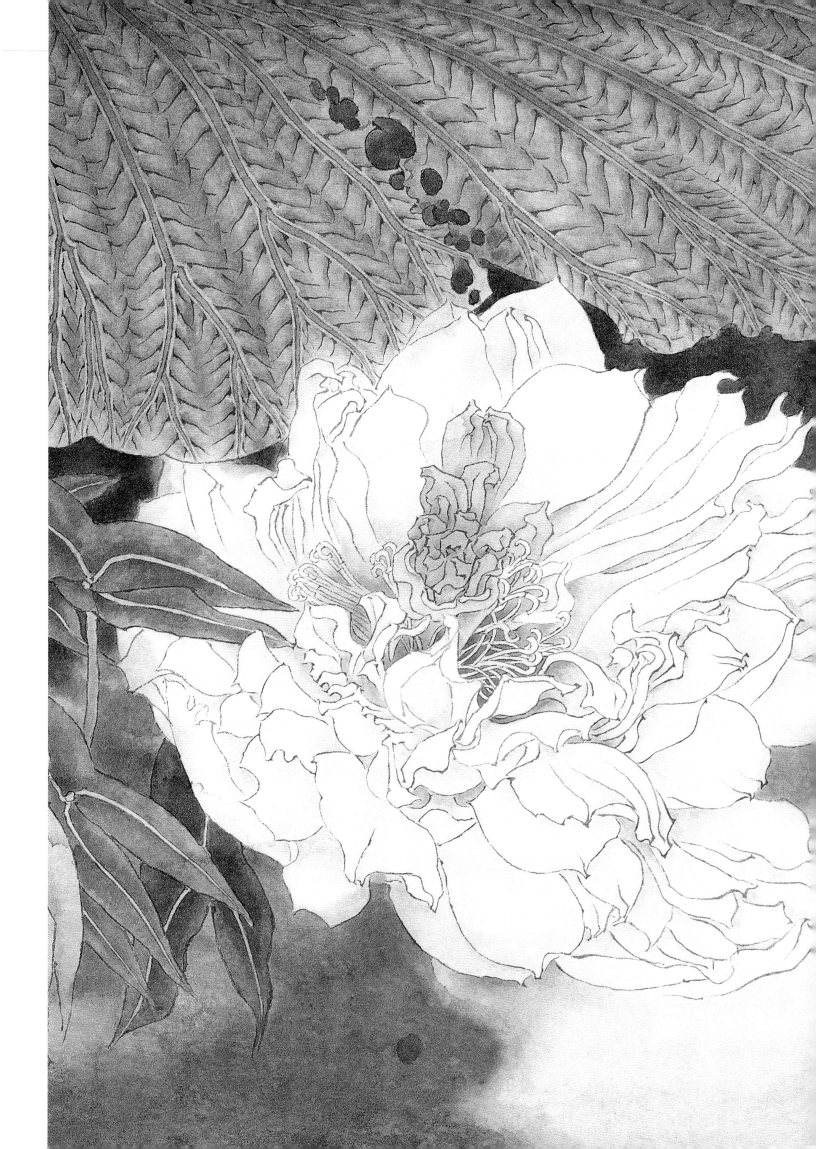

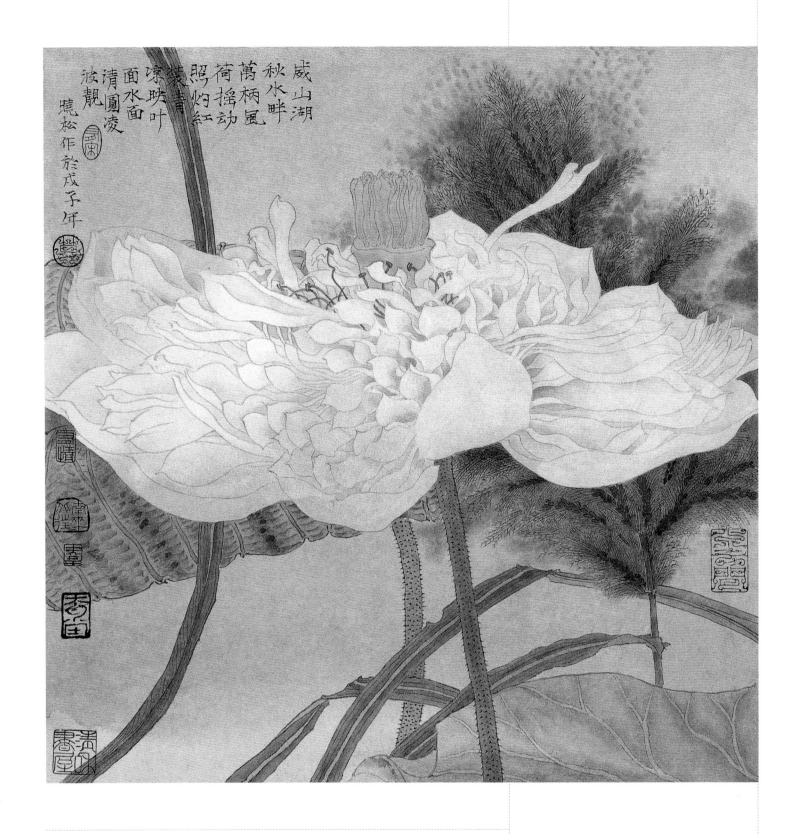

威山湖
秋水畔
蔦柄風
荷摇动
照灼红
妆書
凉映叶
面水面
清圆凌
波靓
塘松作于戊子年

↑ 莲花写生之二　38 cm×38 cm　纸本　2008年

　　我喜欢观察残荷，总会想到人生晚景，面对寒霜冷霭，表现一种从容和坦然。"晚荷人不折，留取作秋香。"而后，到了冬日，叶落了，只剩荷梗，交错多姿，就像点线造就的优美符号，有一种铅华尽洗的简洁，而隔着荷塘看冬日晴空或冬夜天幕，清幽中带着安宁，带着满足，别是一番韵味。

　　所以，多年来我特别喜欢荷，荷引发了我对绘画的一种深深的感情，花开花落，生生不息。

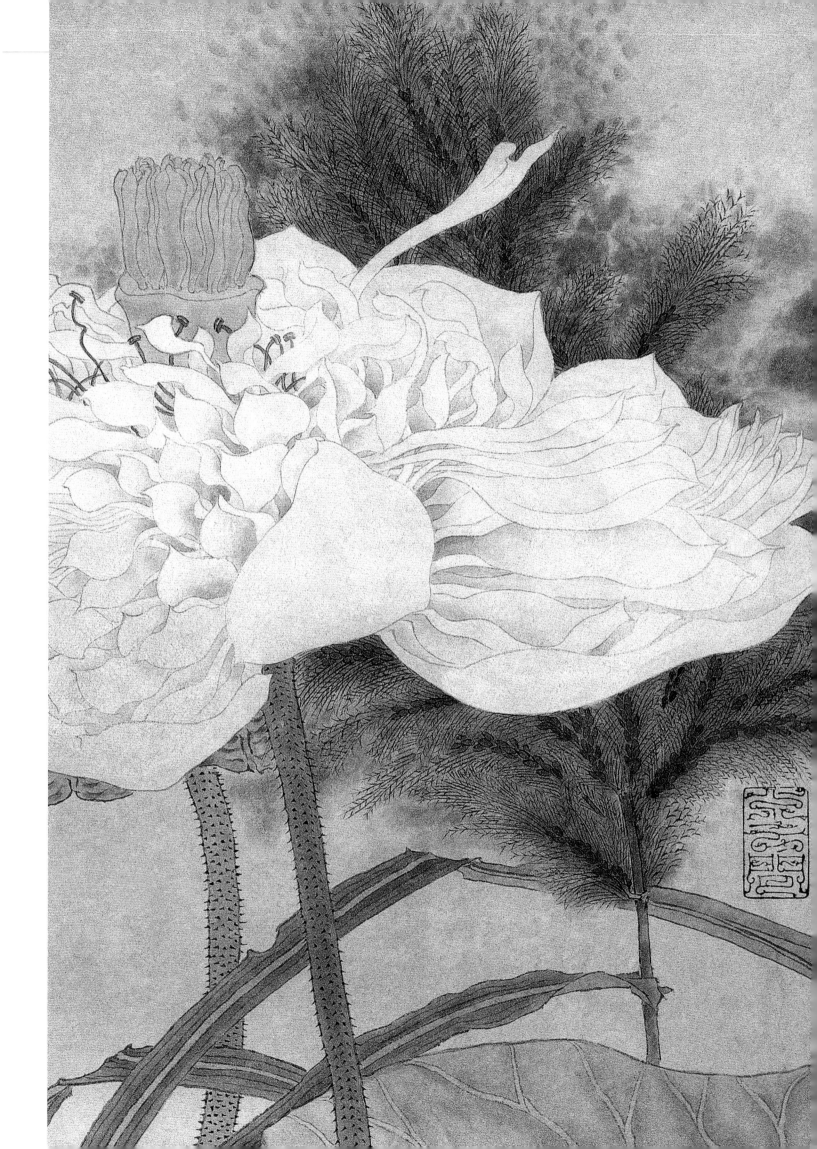

妙法花莲（6）　71 cm×42 cm　纸本　2012年

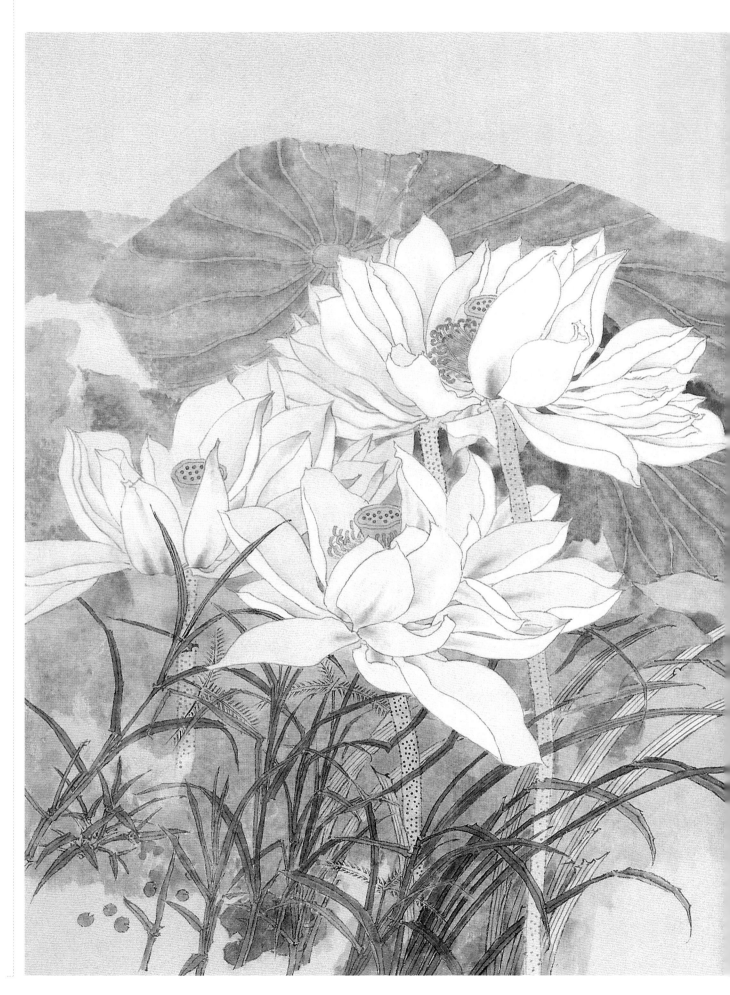

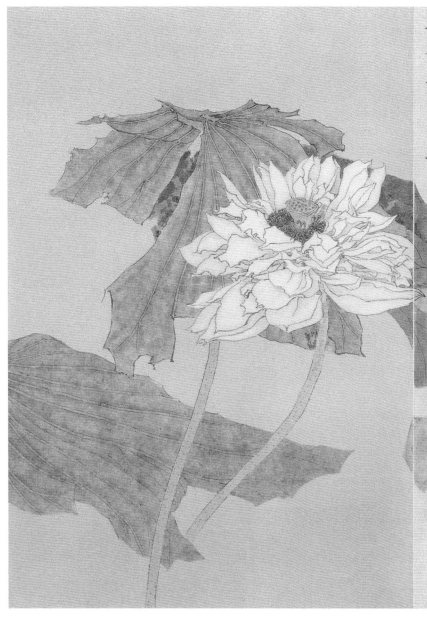

自觀已眾如四寿她是眾不淨无我常流是常為无量諸

優婆夷眾待五戒威儀其上手是以益都鼓楼如四寿她是

奉德品優婆夷眠奢佐四王憲中如是眾城諸臺穢貪徐獄

為上首惠能堪任護持愚人棠彤味香貪姓嗔量諸安之不

生故現女身呵寬豪法眾不堅猶如蓋葦伊賣德猶如死狗

吾優任是頃著有出家亦能說皆患成觀已眾如四寿她是

俗策使有熊深樂護持无垢藏離車子淨不敬食是眾臺穢

母若有衆僧胀狍匹法龍如是功徳其名曰淨常為无量諸

侶樂聞大乘駐典聞已逸離車子恒本无垢淨是眾可德猶

蓮拓荷范庚寅初冬曉松記之

## 二

在一个炎热的黄昏，我在倦意中迷醉于一泓池水的涟漪，那波动的心事连着远处杂乱的脚步声一起变奏。

荷塘里到处是绿叶的心思，叶子上的水珠滴落着，散发着悠悠的香味，把我的心事带到荷的世界，沉沉地滑落在莲塘中。我被这眼前的世界所消融，并幻化于其间不能自已。

于是，我的画笔似乎被这荷塘所控制并牵引。在无法走出的境界中，我整个身心被淹没在荷之深处，荷韵成就了我的心气，也成就了我的艺术。清雅幽香，我任凭心灵随着这朦胧的馨香起伏，让花魂香韵在心中久久回荡。

↑ **妙法花莲（3）**　　64 cm×79 cm　　纸本　　2012年

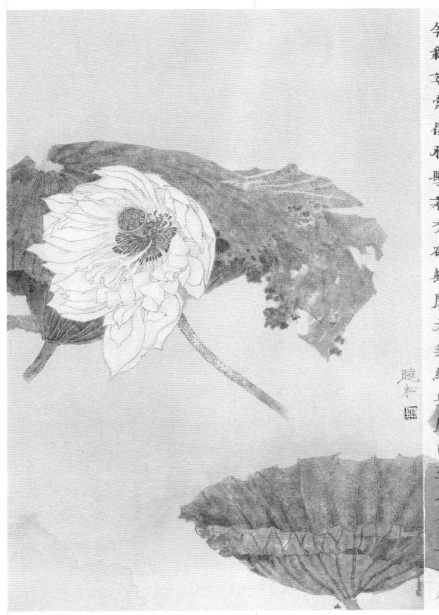

**妙法花莲（5）** 64 cm×79 cm 纸本 2012年

## 三

当雨季来临，夜风吹去了梦里的曲折，我来到晨莲刚刚睡醒的池塘。

阳光从荷塘边的树丛中斜射而来，照在池塘中最红最艳的那朵莲花上，周围是沉睡的暗影。我感受到宋人笔下荷花的精妙，"出水芙蓉"的艳丽。这一瞬间，思想被一团浓重的色彩所摄取，这种强烈的意识使我极度兴奋。此刻，我的心已装满了莲的光辉，一种圣洁已进入我的心中，光芒四射。

也许，只有这时，物我交融，心化于其间：我为花，花为我，花为我生，我在花在。这种存在是一种自在，心自明，花自开。我梦游在这有限的自在自适之中去表现那从花瓣上传来的信息，微观于那蕊香的弥远，驱动着心，游走于秩序井然的一枝一叶之中，去获得一种超越尘俗的衷情。之后，这自然的心动和冲动的表现，为我的心而歌而泣，而鸣而颂。

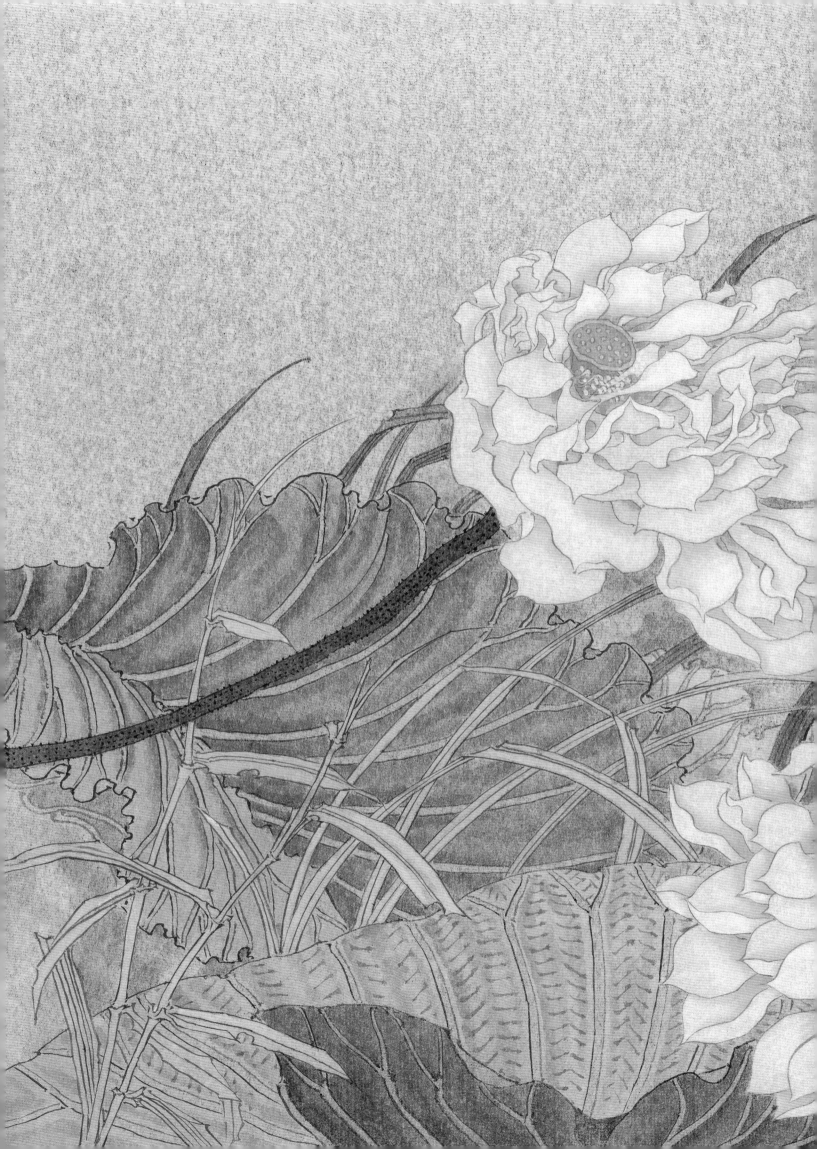

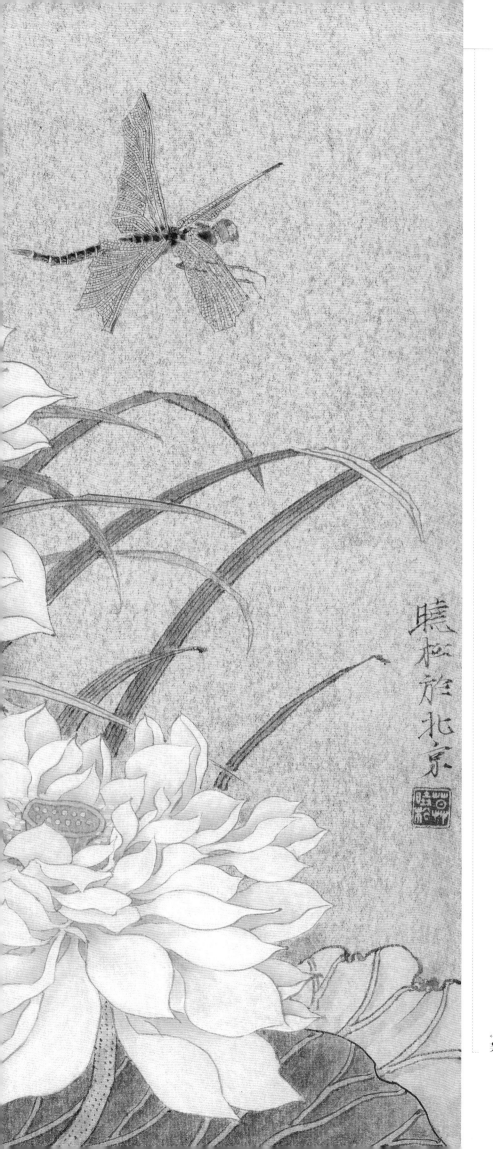

## 四

雨中观荷，是一种心灵的顿悟。

看乱荷处，散散落落，零零星星，"花自飘零水自流"，雨敲叶败，生也灿烂，其衰也堪怜。昨夜西风吹来时，我自被牵挂；昨夜雨洗时，我自能自洁。无须天地垂怜，无关流水无情，我支撑着渡过了夜雨侵蚀。风打池边，水花飞溅，我依然如故。风雨中我自容颜丰润，且婀娜且多姿。

雨荷，承受着来自上天的威力，弱小的生命依然坚忍如初。

荷塘寂静无声，雨停了，我的耳际似乎听到了荷花的言语，那"花间词"真是美妙，只有用心去画出那野逸的姿态，方可近于神采，且能慰藉我心。把荷语连连储存在方寸的画作之中，何尝不是一件幸事？

至此，我安然自若去体验宁静，去看一方零乱的池塘如何在丽日下恢复和谐宁静。

芙蓉落尽天涵水　45 cm×56 cm　金盏卡纸　2008年

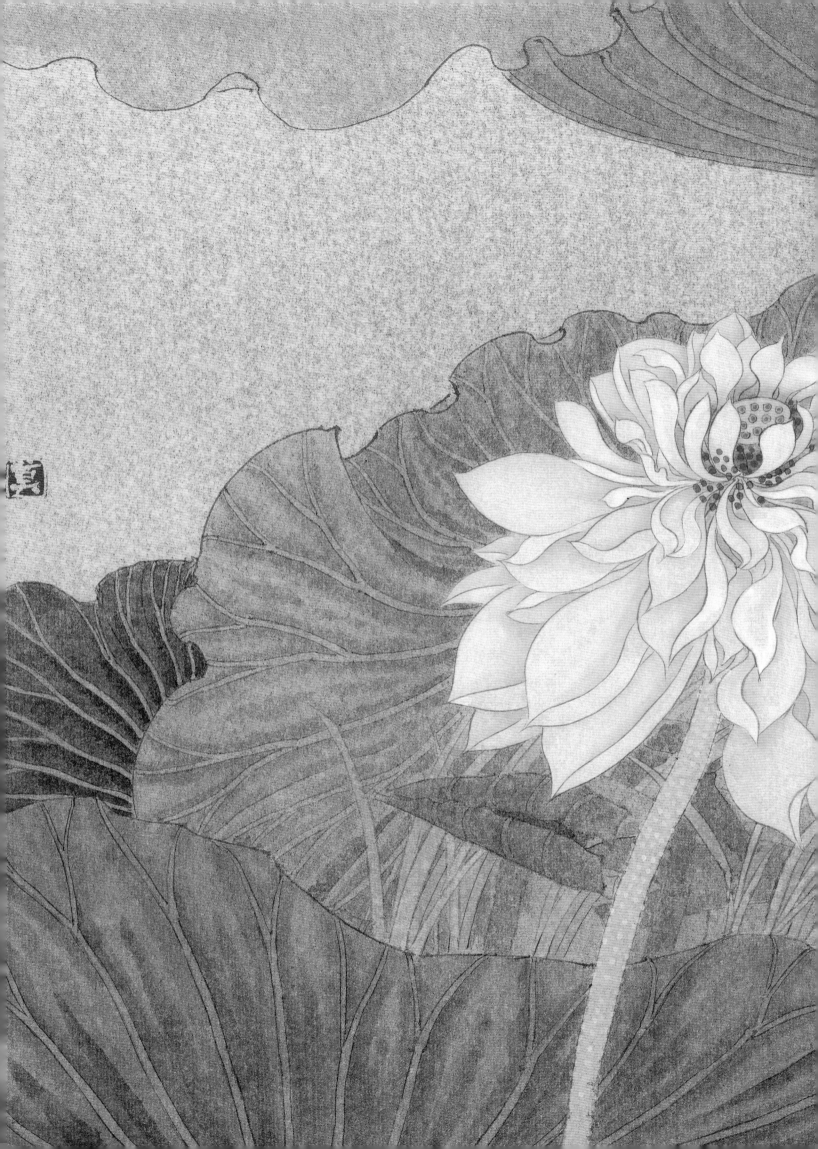

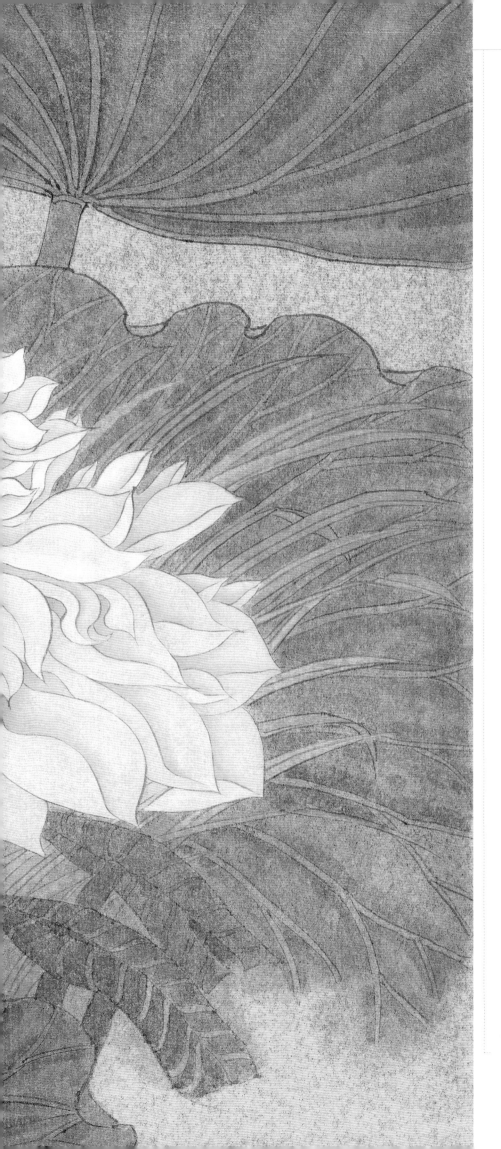

### 五

我常常沐手净心，为一朵荷花造像。

荷花，就像佛下莲座那样高雅而安详。以朱砂的沉稳，给庄严而祥和的瑞相再添光辉。

莲花出淤泥而不染，清净微妙，我力求表现佛界对莲花的挚爱，表现"色即是空，空即是色"的世界。花自是花，佛即是花，佛花一体，体用相合，诸生于境象中，境中万象是"四物"所生，是"三业"相聚，化显成真而已。

于是我把佛界的清虚化为清透的心气，把用色的层次脱略到简而又简，使之还原于本真如常的姿态，于是眼前如佛，心花成佛，其觉慧就成为灵魂净化的源头。

我常常对一张将成的画作双手合十，去朝拜来自内心的觉悟以及感动。

← **素心不染** 45 cm×56 cm 金盏卡纸 2008年

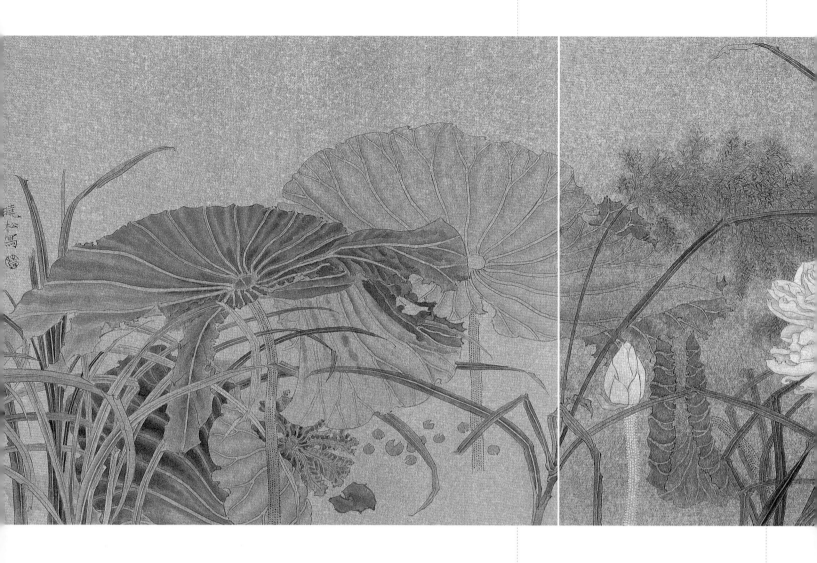

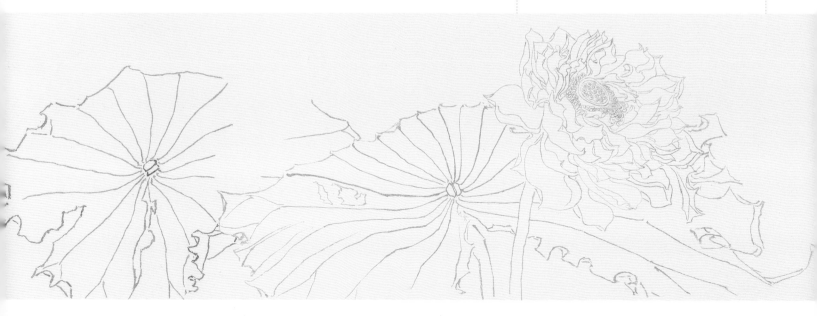

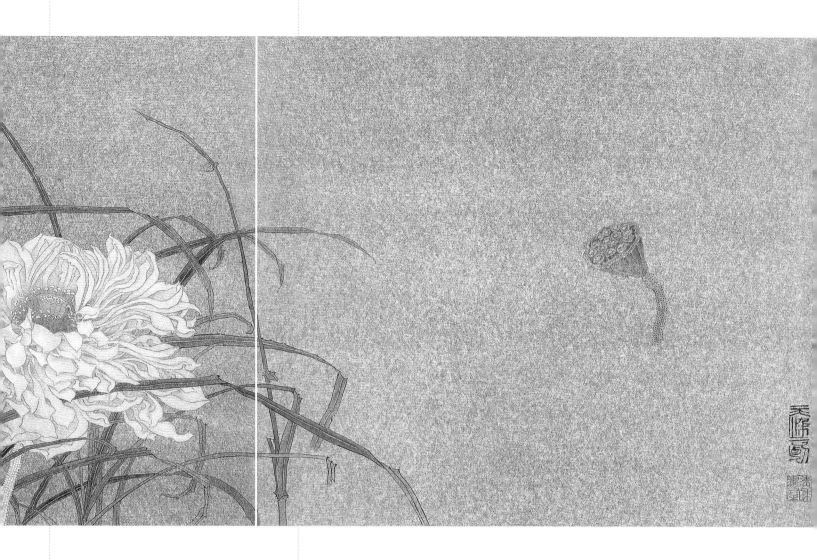

← 线描稿

↑ **清清晨雾起** 45 cm×170 cm 金盏卡纸 2008年

六

　　枯荷在生命的历程中尽显神奇，时光的流逝燃烧了它生命的最后能力，只有凝固才是一种新的姿态，新的象征。

　　外枯而中膏，淡而实浓，朴茂沉雄的生命并不是从艳丽中求得，而是从瘦淡中获取。枯能生奇，奇为何在？灵气往来也。

　　它树立在那不被人知的地方，把曲折的躯体畸变成多角的形状，于是就有了雕塑一般的神采，凝固而沉静，质坚而粗粝。

　　大自然的精魂被风干了，风干成一句诗，一段话。我解读着这一切，尽我所能把它的凄美驻留于纸上，去感动与我有着同样感受的人。

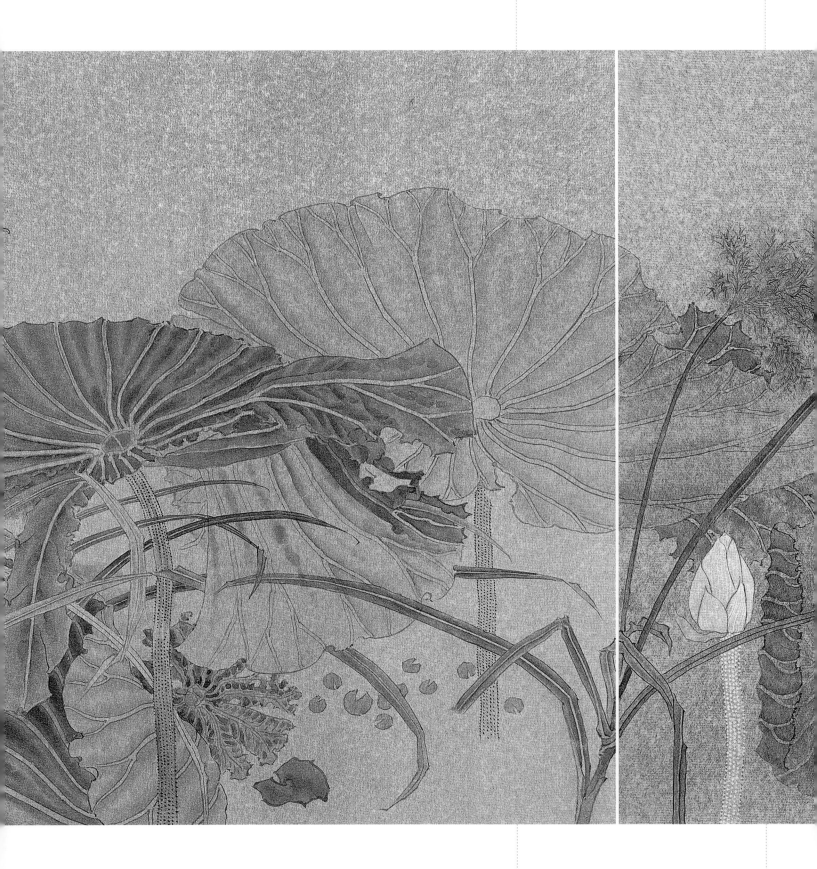

七

　　如果说荷花代表着传统意义上的圣洁高雅，那么它的原体就是女性的气息。

　　这种气息有着永恒的审美价值，其柔美的征喻将成为我们永远关注的对象。在艺术进程中，无论它是消溺于历史的遥远空间，还是存活在当今的时空之中，它都

↑ **清清晨雾起**（局部）

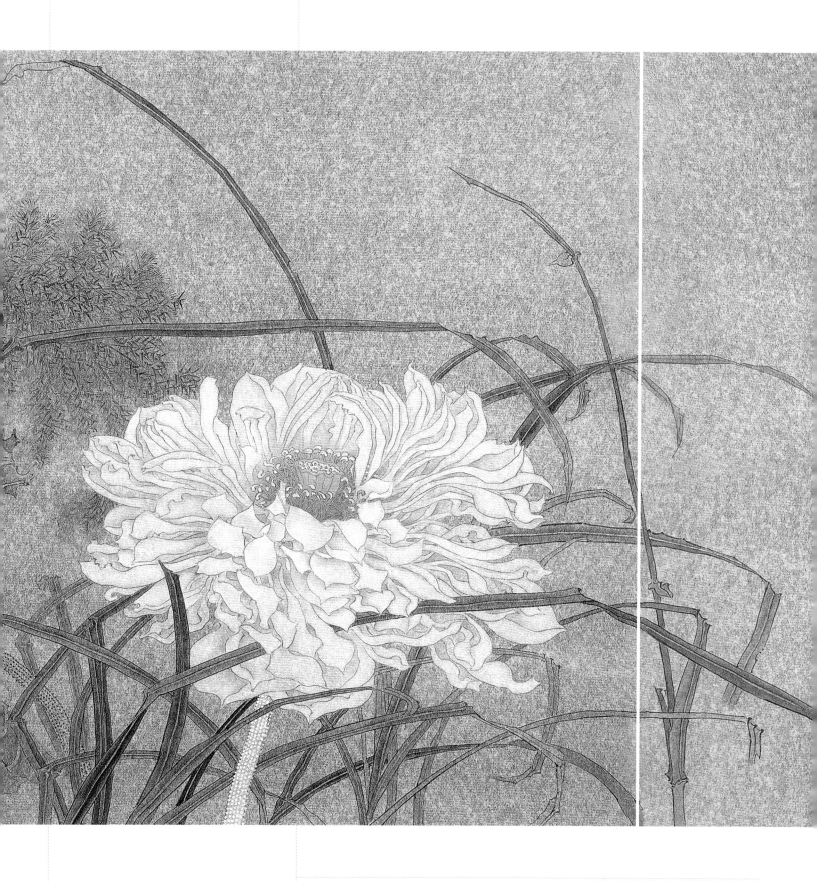

必然成为中国人喜爱的植物，一种可以抒情且能达意的瑞祥植物。

　　莲花，它是优雅、圣洁的象征，美妍而不失简约，高傲而不乏娴静，一股女性的素丽和柔美在开放中呈现清香。画者用心处，便是自得，而能使他人感动，亦为心灵的相互照应。

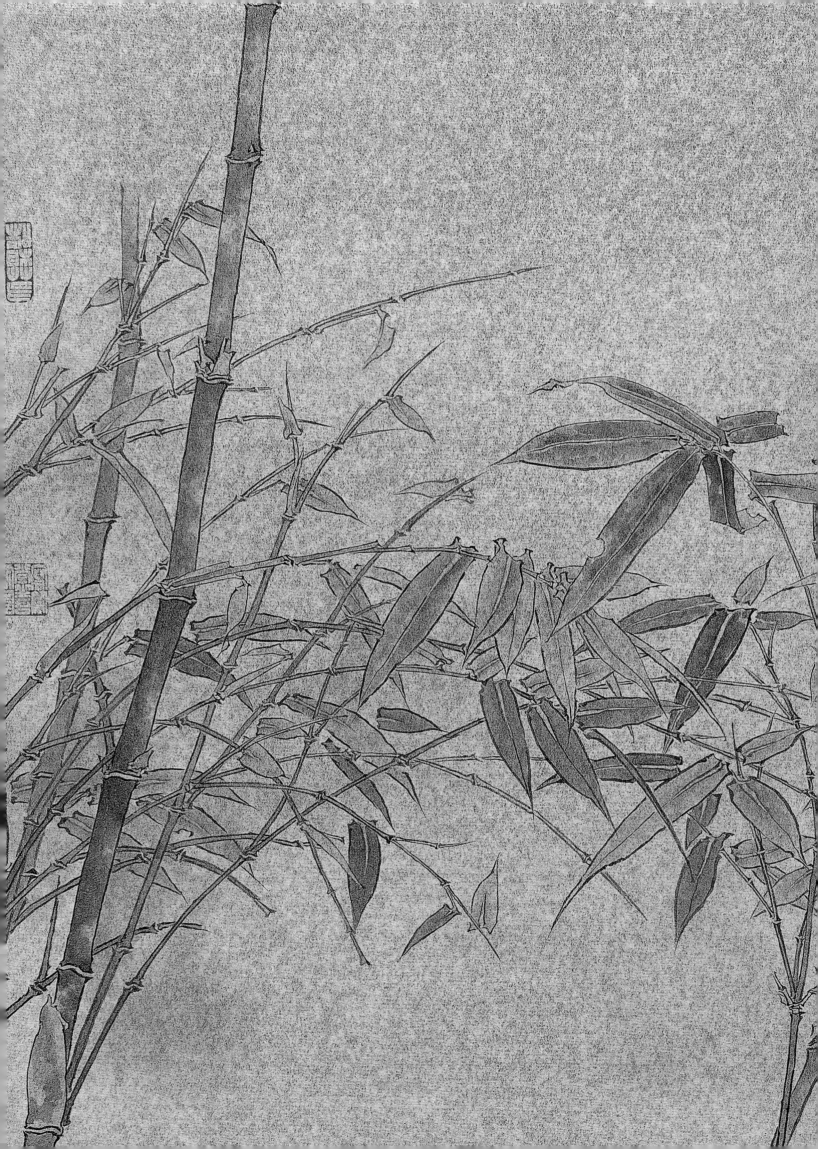

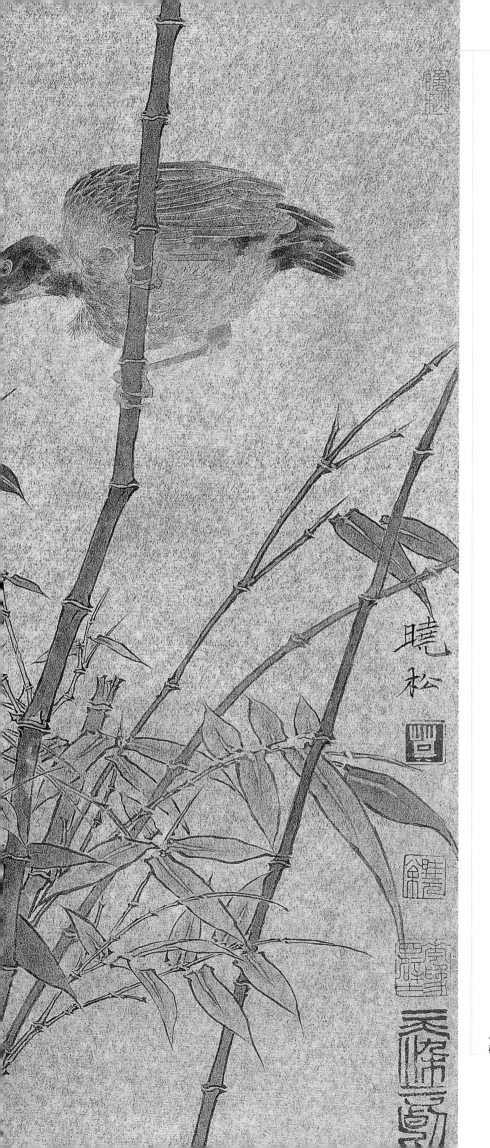

← **秋竹清禽** 45 cm×56 cm 金盏卡纸 2008年

## 创作步骤

步骤一　首先用淡墨勾勒出荷花花头，用笔需侧正相间饱满，虽细若纤尘或顿挫有力但不飘不薄，虚接实收。完成线描稿后用淡墨平染，拉开画面层次关系。

步骤二　用较重墨以写意笔法添加苇草，加强动感和画面用笔的力度，形成完整的花、莲叶和草景相结合的层次关系。

步骤三　用分染的方法在画面上反复用功，分染使线描变得厚重而形态丰富，让精细的线更完美。粗笔精致化，让画面在工整之中加入写意的味道，干湿浓淡间突出整幅作品的结构层次。

步骤四　用少许白粉提染花头亮处，与多次分染的花朵暗部形成对比，使花朵在画面中醒目而厚重。每幅作品都需要大处着眼，小心收拾，最后的精心收拾也是重中之重。画面中注意对比变化，在不确定的水墨意味中保持整幅作品的统一中和。水墨淡彩荷花，以素为贵。在知黑守白中层层递进，不焦灼不急躁，体现了中国画独有的含蓄蕴藉的美感。

←
**天气初肃花如澹**（步骤图）

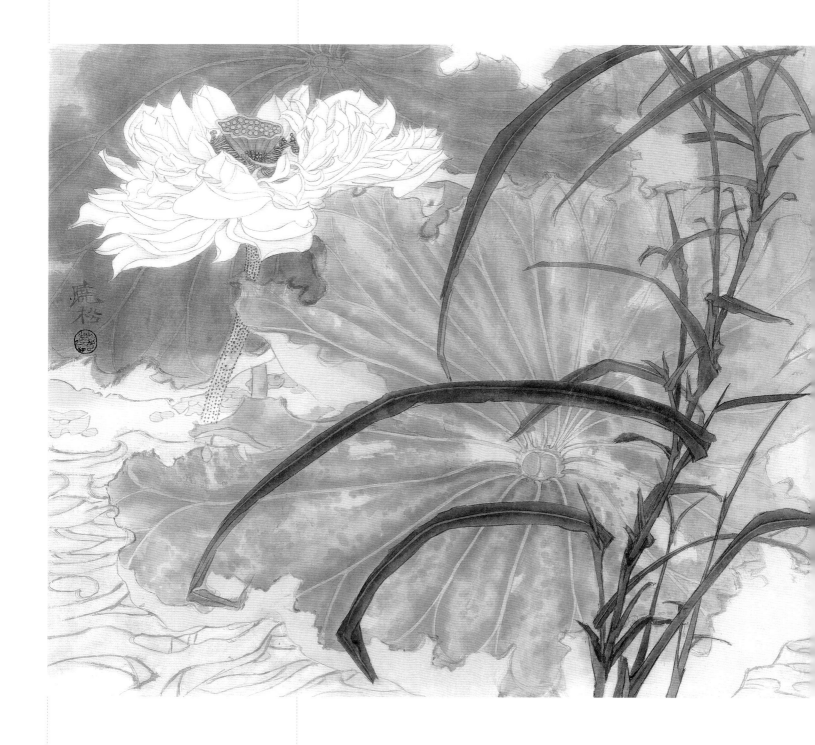

↑ **天气初肃花如淡**　60 cm×80 cm　纸本　2017年

八

　　当一株不知名的嫩草伸长颈项好奇地看世界时，世界的顶端应是一朵朵洁白的莲花。

　　也许，小草解释不了荷花与白云的区别究竟在什么地方，于是，我就以小草的愚稚看待这如画的世界。在这里，单纯和无知是一样的，所有的睿智不及这纯朴的天性。

　　有时，我就用这份单纯作画，画我的认识以及那些莫名的感想。

　　我正是凭这份纯朴的心，感受来自泥土的味道，以及来自头顶的莲香的沐浴，来一次心灵的净化，而后皈依。

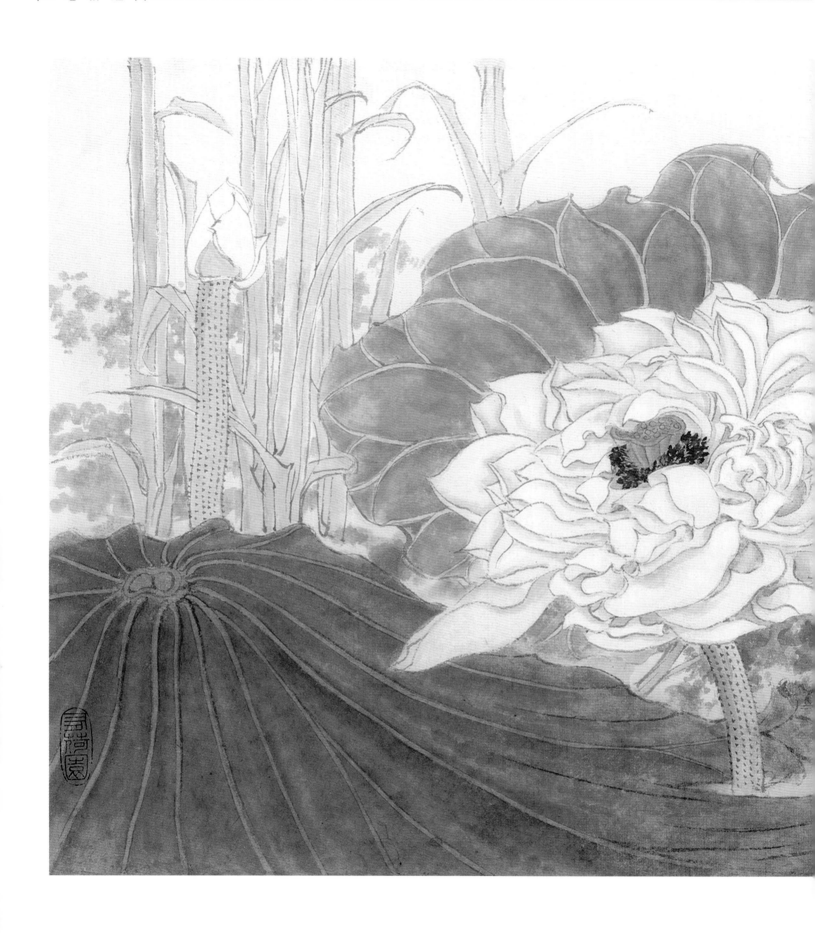

↑尚德安荣　22 cm×45 cm　纸本　2017年

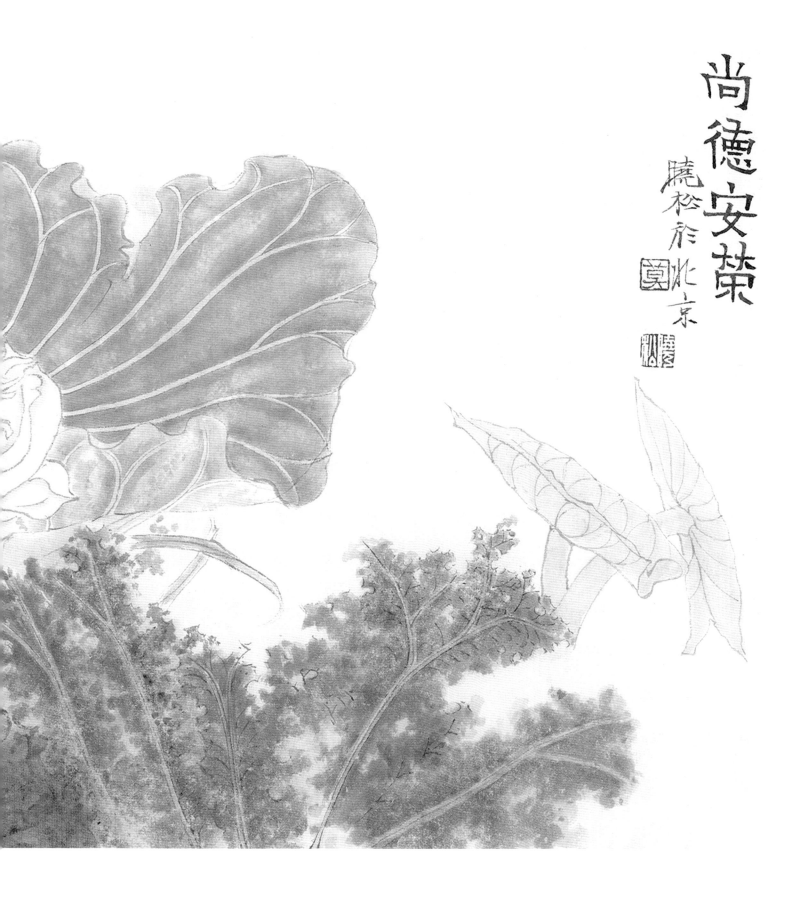

尚德安荣

晓松於北京

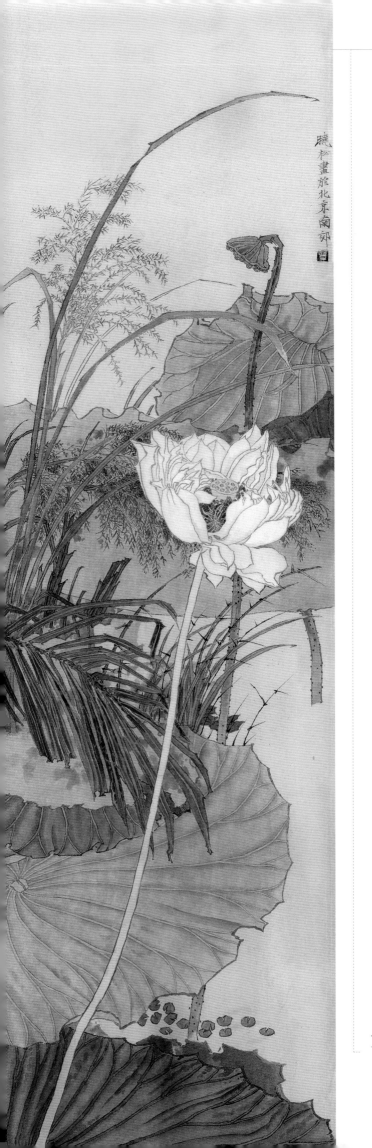

# 花卉研究

（关于花卉研究，郭味蕖先生在《写意花鸟画创作技法十六讲》中有精彩论述，现摘录如下）

花是花鸟画的主要组成部分。花的种类繁多，各种花朵的形状不同，花瓣的数量也不一致。有的单瓣，有的复瓣，有的花朵各个部位区别明显，有的则花冠和萼连在一起，有的还仅有花蕊而花冠是由叶片变成的。有的有长柄，有的有柄苞，有的是单花，有的则组成花序排列。故有的单出，有的丛生；有的成团，有的成穗；有的个个分明，花与花间有适当距离，有的则攒聚在一起，花朵数不清数目。

因在花鸟画中，花大半是主体，故整枝花朵必须放在适中的位置，增添枝叶也都是围绕着这一主题。因此，花在画面上的位置，应在全面构图时，予以慎重的研究处理。树枝上着花，一般要四面互生，画时须十分注意花的形象，适当地安排向背欹扬。不可直仰无娇柔之态，低垂无翩翻之姿，比偶无参差之致，连接无欹扬之势。就是丛集在一起的花朵，也应关心其要左右顾盼，前后互见，或间以蓓蕾，以得映带翩翻之趣。并列花枝，亦须有虚有实，有浓有淡，从而愈显出浓处的光艳夺目，淡处的恬雅高洁。布置花朵应注意整体感觉，勿过于分布琐碎。赋色勿太繁杂，点花一朵多色易，一色分出层次难，只求整体对比效果为是。要体会自然生意，体会微妙的变化效果，所谓繁花似锦、欣欣向荣者，皆须于构图、用笔、赋彩中得之。

要注意表现花朵之含苞、初放、正放、将残等不同色相。

花蒂、花萼、花苞、花蕊也是花的重要组成部分，尤应深入自然生活去细心观察体验。认识观察之后，要参考古人经验，予以借鉴，然后动笔。花蒂连接花萼，蒂有长有短，萼有多有少。梨、杏、桃、李花，花五瓣萼也五瓣，萼的尖圆往往随瓣形。有的蒂垂红丝，如垂丝海棠；有的层蒂鳞起，如山茶、耐冬；有的有苞有蒂，如牡丹、秋葵；有的苞上具有绒毛和细刺，如玉兰、辛夷；有的蒂裂而大，如石榴花，花红如火，下承朱黄色的歧裂长蒂，形成不同于其他花朵的造型。苞、蒂之色往往不同，苞多较蒂浅淡，但又不同于瓣色。有赭蒂绿苞者，蒂又可全用墨点，苞又要和叶面之色有所不同。总之，各种花构造不同，有不同颜色的花瓣，有不同颜色的蒂苞，这就应当缜密观察。蒂是连接花与枝的，花和枝的承接全靠蒂。花朵的前后、反正、欹斜、偃扬，都是通过蒂来表现。蒂画得好，花就富于变化，生动有致。花瓣与蒂苞关系密切，例如正开的花就露蕊不露蒂，背面花则隔枝露全蒂，侧开花则露半蕊半蒂。花生于蒂，蒂生于小枝，小枝再接大枝，尤须一一交代分明。

一夜花开湖上清　125 cm×45 cm　纸本　2009年

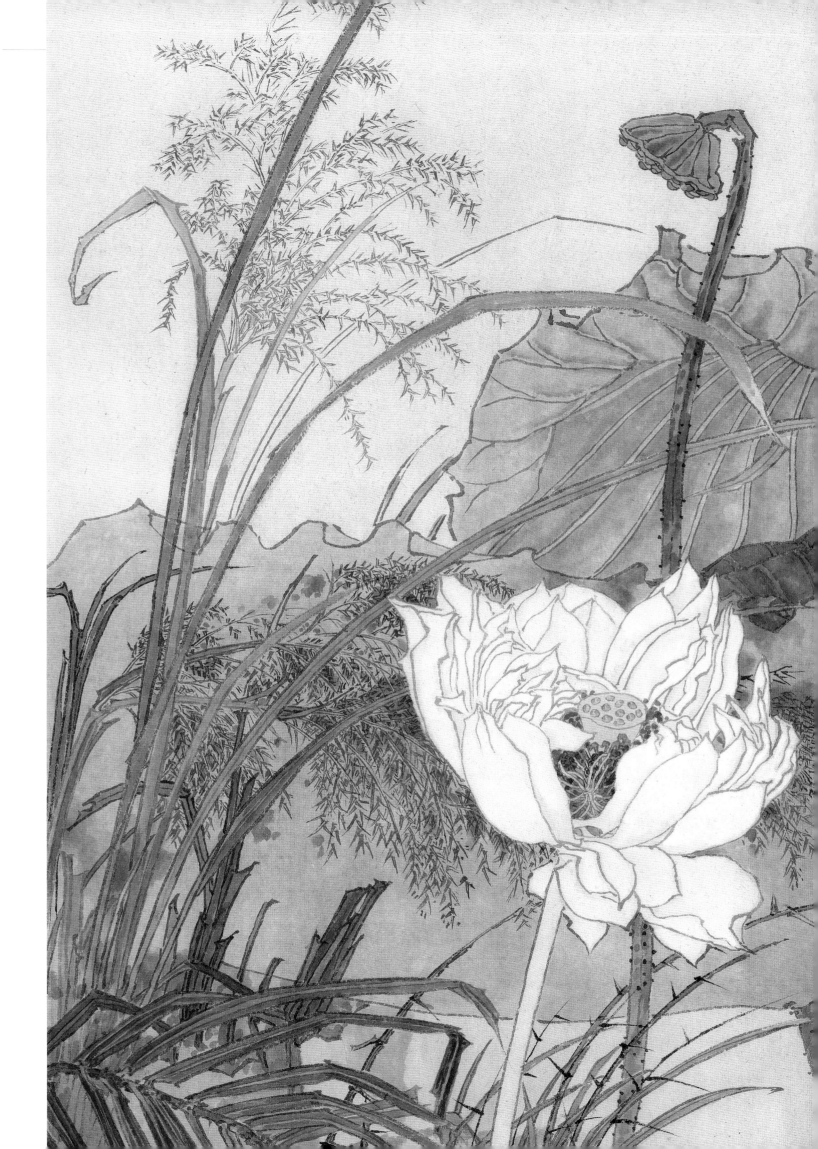

↑ **草木·残经之三** 40 cm×52 cm 手工麻纸 2012年

花蕊由蒂而生，与蒂相表里。花朵构造不同，花蕊的形状也不一致。花蕊分雄蕊和雌蕊，有的花雌雄并体，有的则异株。六出的花瓣，蕊也多六出，此外有雌蕊一条。雄蕊又分为花须和花粉两部分。有的花花须多，有的花须少。花蕊有的繁复，有的细密，有的纷披，有的则长心挺出，花粉纷集其上。画家须根据自然，加以意匠，亦不能纯依自然，致落自然主义的框子。画花鸟画不是画植物标本挂图，要予以概括和剪裁，又要根据主题和表现方法的要求，随时予以变换处理。一般说来，画时首要掌握花蕊的形象，至于花须花粉的多少和它的色彩，是可以根据具体情况加以取舍安排的。或增加，或减少，皆无不可。总之，画花蕊宜少不宜多，近花多，远花少。徐悲鸿先生画花卉时，远花多不点蕊，反愈觉远近空间感觉真实。作者只要面对自然去细心体会，自能创造新的表现方法。

↑ **草木·残经之二** 40 cm×52 cm 手工麻纸 2012年

　　叶的形状很多，质感也不同。一般分复叶与单叶，又可分为大叶、长叶、卵叶、扁叶、歧叶、距叶、尖叶、羽叶、刺叶、披针叶、火焰边叶等。画叶时要根据叶的形状和特点，照顾整个画幅的需要，分别使用白描、泼墨、点簇、勾勒等不同表现方法。既要注意与花的表现方法有所变化，又要注意整幅效果的统一。

　　画叶要注意叶的阴阳向背，要注意表现反叶、折叶和掩叶。凡长叶的花树，要兼画折叶，多叶的花树要兼画反叶和掩叶。叶有深浅浓淡，一般正面叶深，反面叶淡。深花宜淡叶，淡花宜深叶。叶有反正前后，均须不离枝。在花树中画叶，尤其是绿叶，是一大难事。虽然常说红花还要绿叶扶持，但必须注意红绿驳杂之火气。能时时于自然中体验，则自能见多识广。叶脉的形状不一，尤须在自然中面对现实物象作缜密观察，掌握其具体生长规律，然后加以剪裁，进行艺术手法上的简化，概括性地予以具体表现。叶筋的粗细浓淡虚实，要与花叶相称。

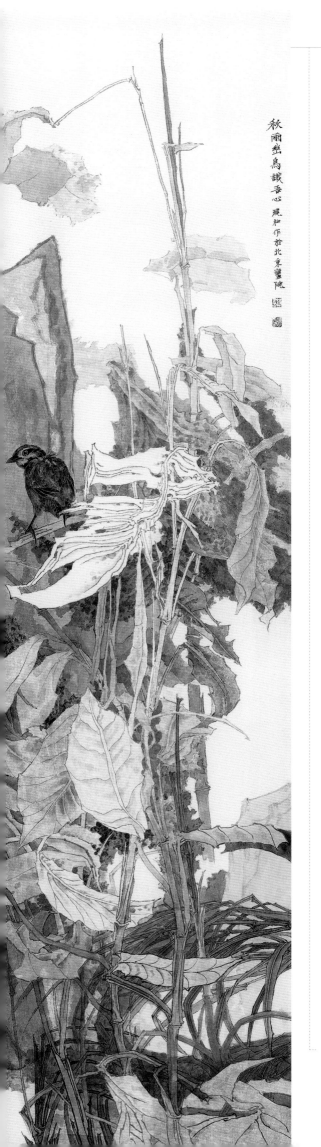

秋雨幽鸟识吾心 歲在作於北京畫院

## 木本花画法

　　自然界里的花树，可分为木本和草本，又有藤本和蔓本之分。木本又分为乔木和灌木二种。乔木枝干粗大，具有由强盛的枝条组成的树冠，如松、柏、杨、榆、木棉、凤凰木等。灌木丛生低矮，近地多歧枝，如蔷薇、杜鹃、牡丹、木芙蓉等。草本又分为一年生、二年生、多年生者。每年播种、生芽、开花、结籽经冬枯萎者为一年生草本，如凤仙、秋葵、鸡冠花、雁来红等；于第二年开花结实者为二年生草本，如冬小麦、甜菜等；多年生者，春萌冬枯，宿根留在土中或块根可保留多年者，如水仙、百合、石竹、芍药、玉簪、金针、秋海棠、大理花、美人蕉、十样锦等。其枝蔓虽为木质而软弱如藤者为藤本花，如紫藤、凌霄等。玉兰树干特征，出权结顶生萼叶，花如堆雪雕玉、琼树冰花。

　　画树总以取势为重。这就是说，要注意花树在画面上的位置。古人说："画花卉全以得势为主。枝得势，虽萦纡高下，气脉仍是贯穿。花得势，虽参差向背不同，而各自条畅，不去常理。叶得势，虽疏密交错，而不紊乱。"又说："然取势之法，又甚活泼，未可拘执。必须上求古法，古法未尽，则求之花木真形，其真形更宜于临风、承露、带雨、迎曦时观之，更姿态横生，愈于常格矣。"现在说来，则首应简繁自然真实，加以意匠，然后再斟酌古人法度，予以出新。

　　木本、草本、藤本、蔓本花木形象不同，故构图取势亦应加以区别。画木本花枝时，因其枝干高大坚硬，故应力求苍劲老到、位置得宜。干、枝、花、叶互相掩映，安排得当，可增加画面的繁复和气势，安排不当，则满纸壅塞，影响主体。在花鸟画中画大干、老干时，一般不画全树，只画局部，取其与枝叶配合。要使干枝不见堵塞，繁枝不见琐碎。每一动笔，便想到转折，所谓"树无一寸之直"。一般取势的规律，须视纸幅的宽窄大小，"左树大枝向右，右树大枝向左"，"左多则右少，右长则左短"。如画两株树，要一直一欹，或一俯一仰，应求主客分明而有揖让。一般构图根偏下者是主树，主树也是近树。花鸟画虽不同于山水画法，但也必须分清主宾轻重。一株树枝干也有宾主，向背、欹斜、迎风、探水、垂荫之趣，都要在构图、章法的取势中得之。

　　古人论画枝说："分歧须有高低向背势，则不致乂字分头。交插须有前后粗细势，则不致十字交加。回折须有偃仰纵横势，则不致之字交搭。"画树要枝干分理，老干宜独出，出枝分远近，纵横定主辅，浓枝破淡干。画树枝要注意聚散、疏密、虚实。要密处留眼，乱中有序，笔笔不相撞。要留心四面生枝，不可枝权相刺。老干应用近枝掩映，近枝宜重画，远枝宜淡写，前枝宜繁，后枝要简，才能分清远近层次。枝上花朵部位应审慎布列，不应散点太多，乱而不整。应照顾整体对比，有一处为主，众皆为宾。花朵务求稳定，或正或侧，或横出倒置，须视主题而定。画折枝花尤须审势得宜，若缀果实，更应取势下垂。

**秋雨幽鸟识吾心** 174 cm×46 cm　纸本　2012年

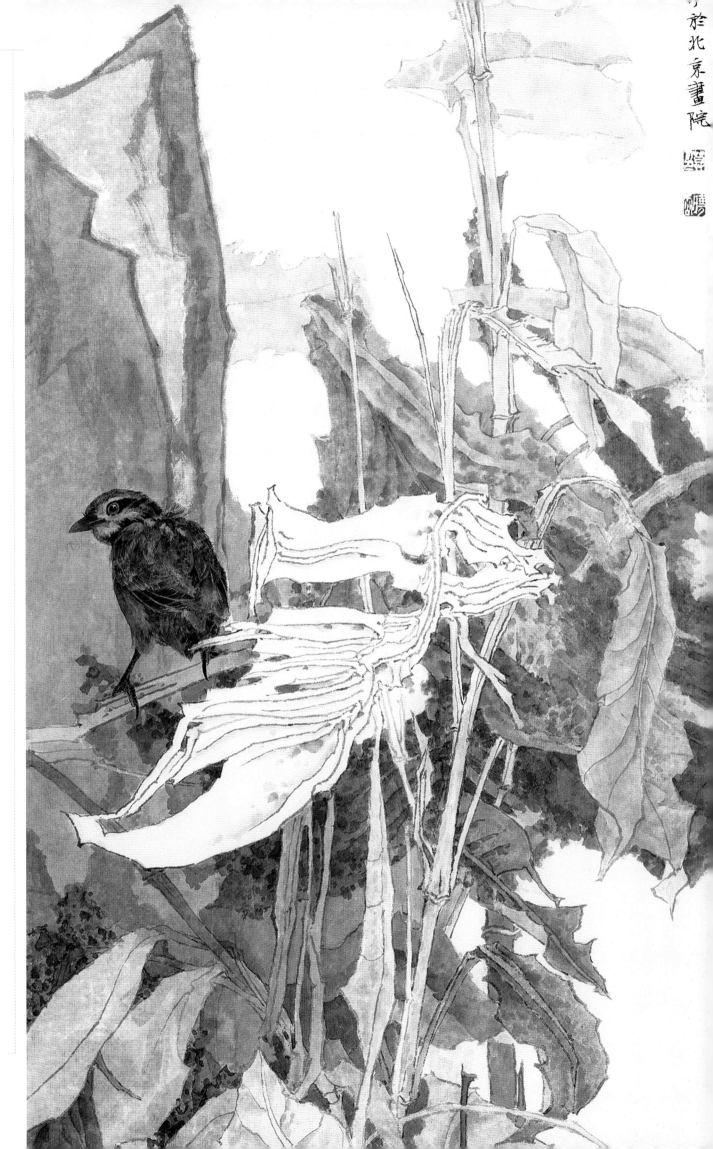

秋雨幽鸟识吾心（局部）

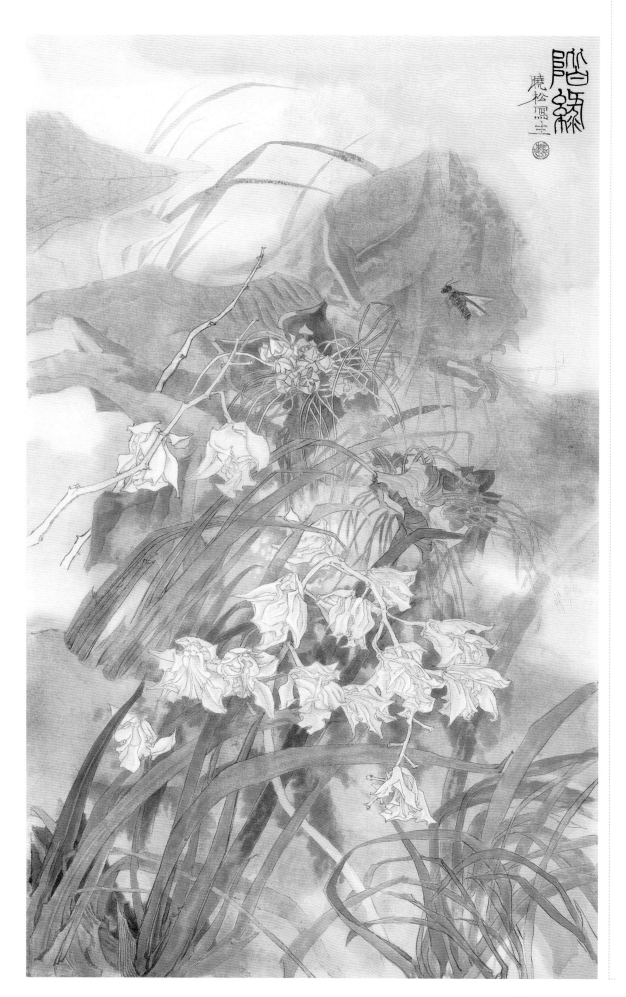

← 雨林归来之一 90 cm×60 cm 纸本 2017年

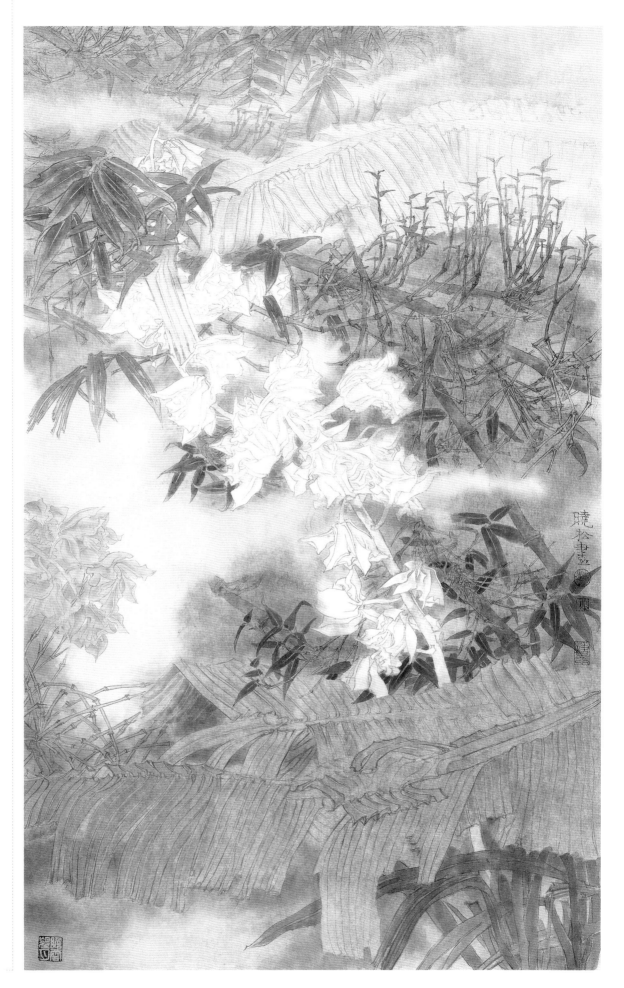

↑ 雨林归来之二　90 cm×60 cm　纸本　2017年

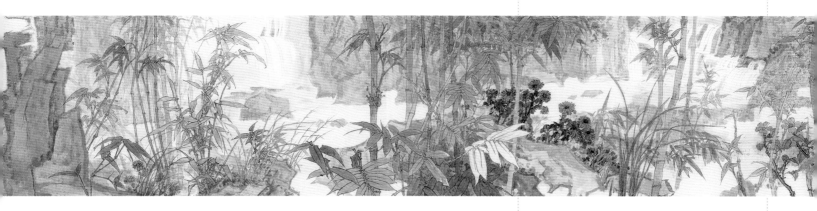

↑ 空山晚秋　38 cm×320 cm　纸本　2014年

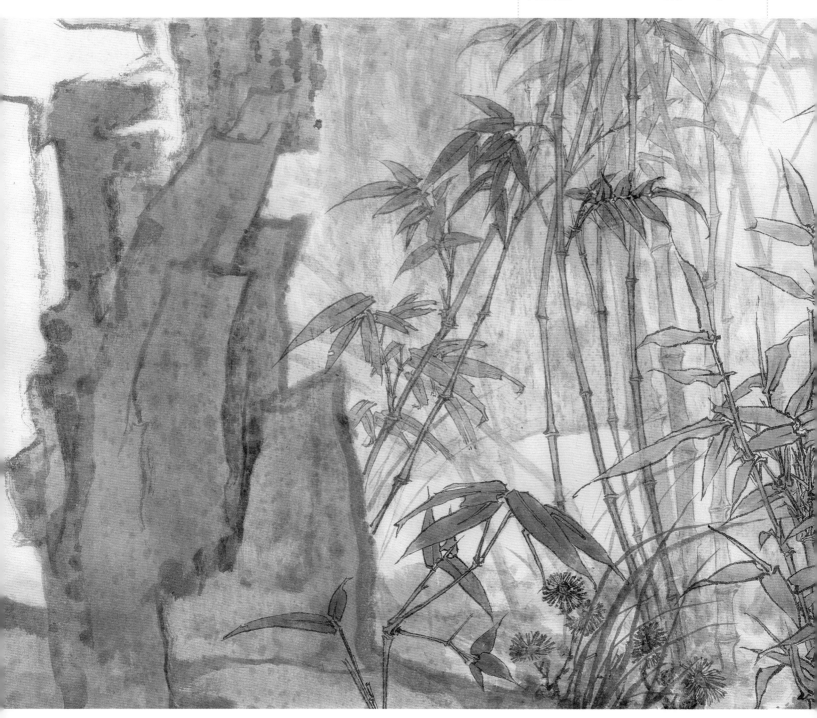

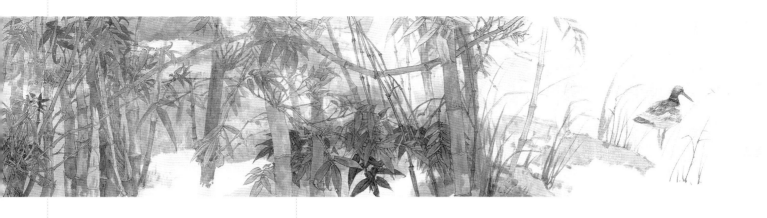

空山晚秋
甲午初冬晓松於清和堂展

↓ 空山晚秋（局部）

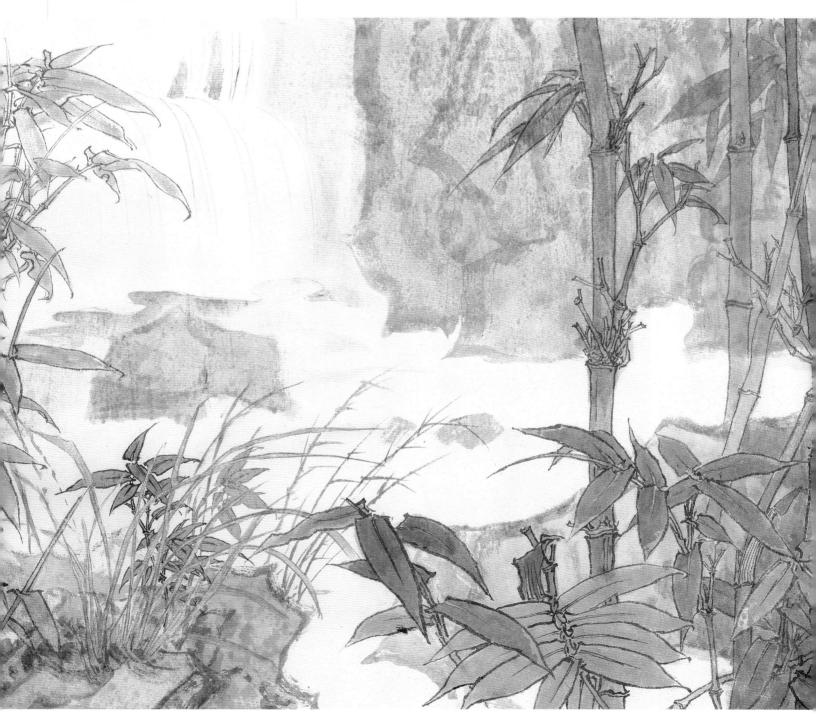

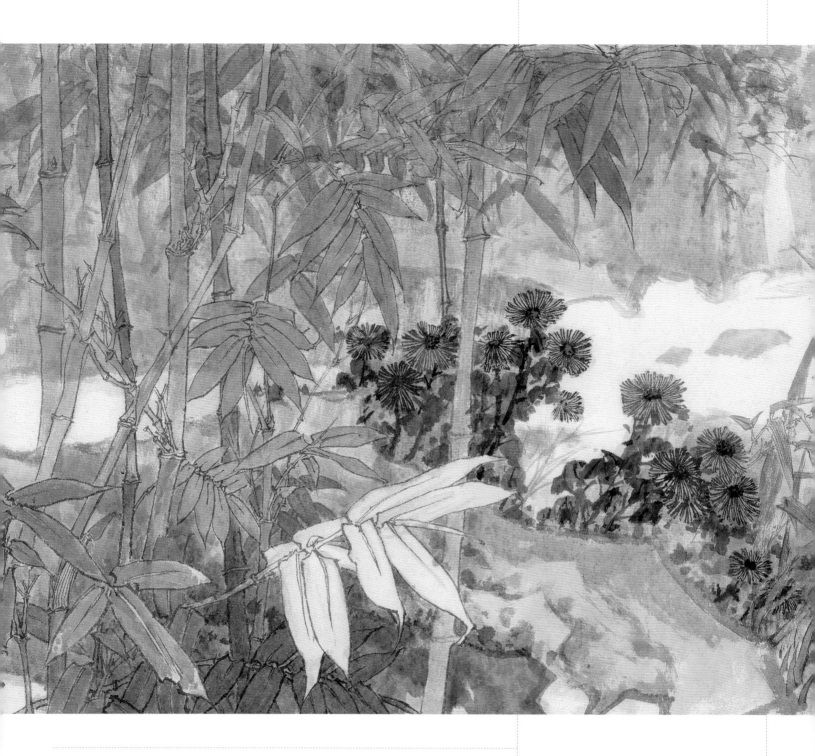

## 草本花画法

　　草本花卉种类繁多，不易掌握，学习时可采用分组归类对比的办法。如把百合、金针、水菖蒲、鸢尾、蝴蝶花、唐菖蒲等分为一类，它们的花形有些相似，都是中型花，两轮，六瓣，三大三小。再仔细分，百合的花瓣圆中带方，萱草的花瓣就比百合长，金针的花瓣就更细长，唐菖蒲花柔软而有折皱。它们的叶子也有区别，萱草的叶子宽而软，向四面纷披，金针的叶子就细长，鸢尾、唐菖蒲的叶子如剑，水菖蒲的叶子更细长，呈狭线形。每一组重点研究一两种花，掌握了以后再逐渐扩展品种，这样比较容易找出它们相同和不相同之处，加以比较，对这类花的共性和个性，便易于理解和记忆。如秋海棠、红蓼花，在初生或深秋，嫩叶为红黄色，筋脉如敷粉。玉簪花紫白分色，叶形大小不一。而菊花又千态万状，既有共同特征而又各具形态。

↑ 空山晚秋（局部）

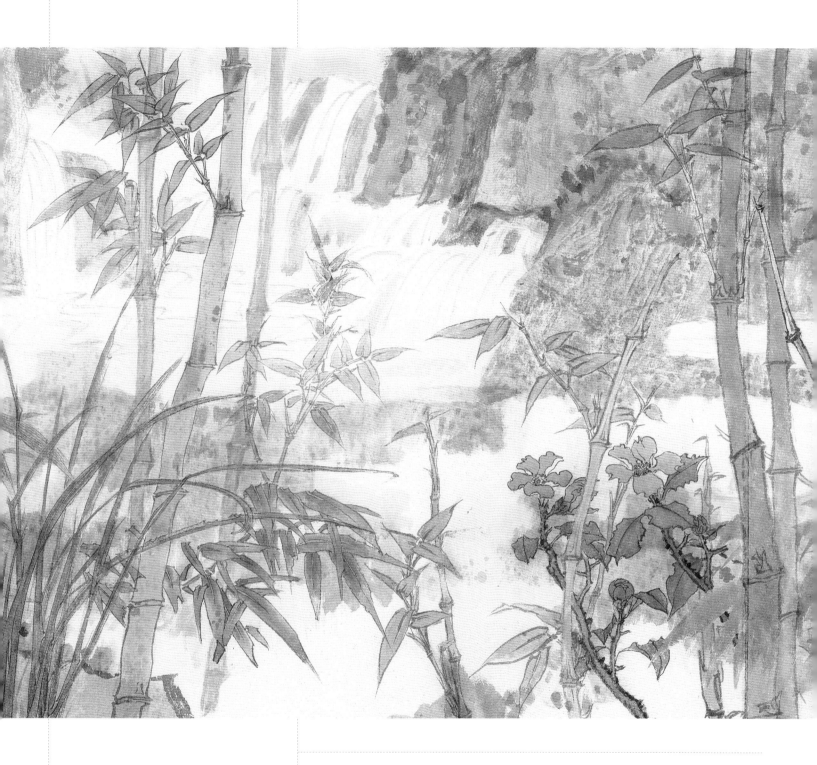

　　草本花卉在构图布局上也有和木本花木不同的地方。在分枝、布叶、着花等方面，要注意疏密、掩映、高低向背。花要掩叶，叶亦要掩花。叶须偃仰而不乱，枝须穿插而不杂，根须交加而不排比。又不能只画花，朵朵一样。花朵忌散乱，忌重复，忌无主宾层次。画时可先画花后画枝叶，也可在未画花叶前先确定枝叶位置。等花叶画完再画干。先画花后画叶，则花掩枝叶；先画叶后画花则花藏叶间。画叶忌用笔无力，形如失水。枝叶应于柔弱中寓劲挺，婀娜中见峭拔。要不离形似，不拘形似，追求本质精神的表现，才能意趣横生。不在一枝一叶的抑扬反正中取巧，而贵在全图取势，要在色墨的浑沦处求气势，在用笔的纵横顿挫中求形似。枝叶的穿插，花朵的俯仰，既应本之于造化生成，又须依赖笔墨去表现，才能见花卉的姿态风神。至于带霞、引风、垂雨、滴露，尤应于构图中加意经营。

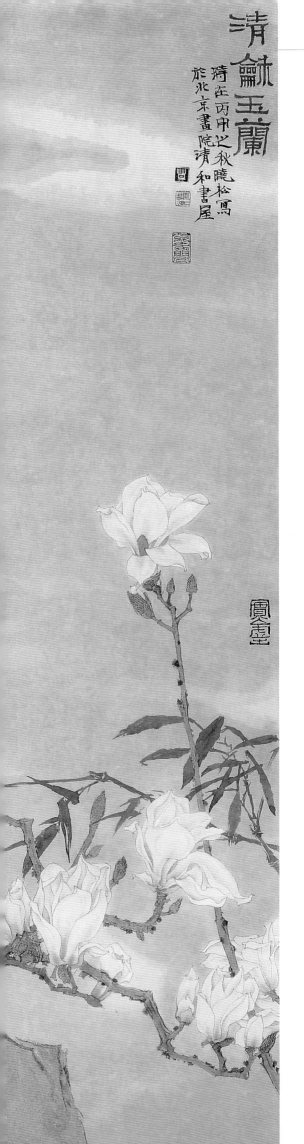

清馠玉蘭

時在丙申之秋曉松寫
於北京畫院清和書屋

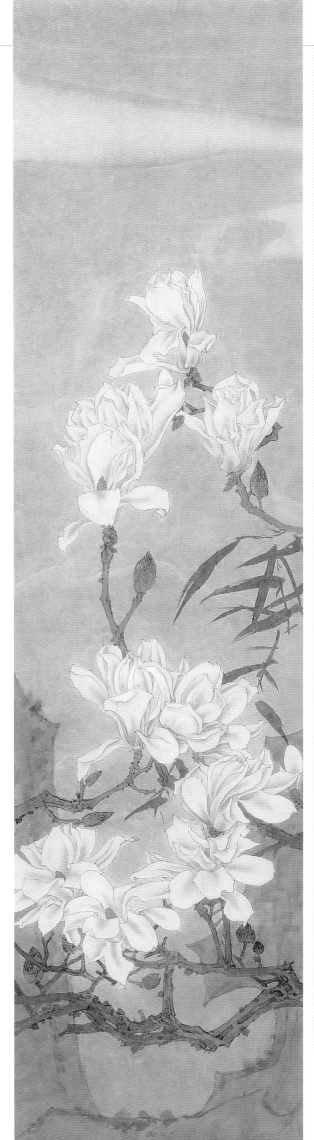

←
清和玉兰之二　138 cm×32 cm　纸本　2016年

←
清和玉兰之一　138 cm×32 cm　纸本　2016年

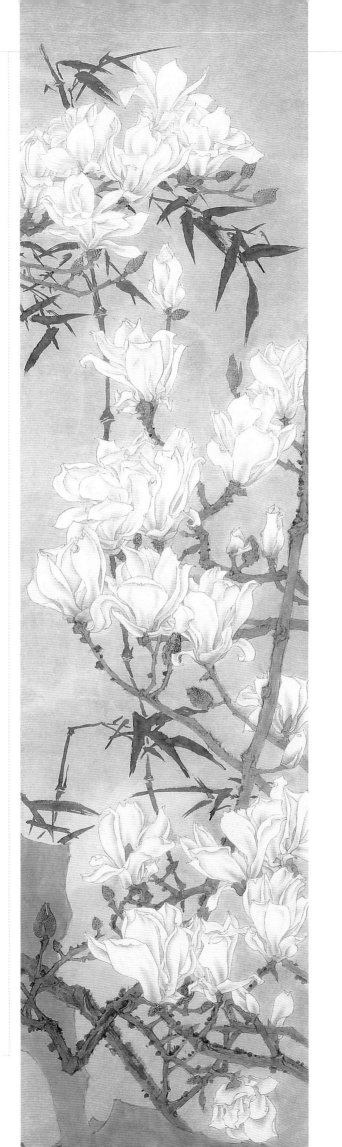

→ 清和玉兰之四　138 cm×32 cm　纸本　2016年

→ 清和玉兰之三　138 cm×32 cm　纸本　2016年

纤秾篇

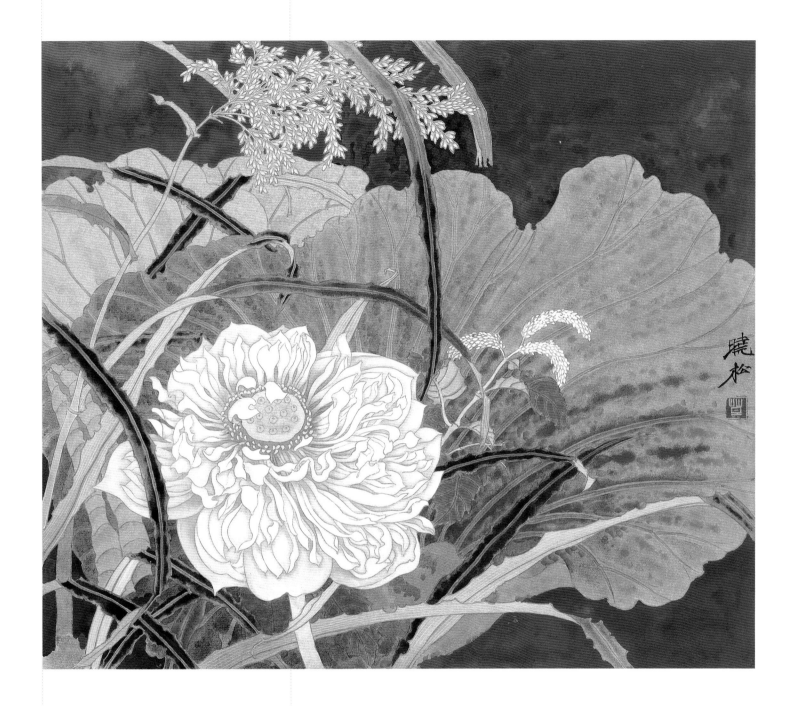

## 工笔花鸟画的构图

构图是一幅画的支架和仪表，给人第一印象，历来受到画家的高度关注。谢赫在六法论中讲"经营位置"就是讲构图经过深思熟虑的推敲，反复改动才能完成，这对工笔花鸟尤为重要。宋人的绘画构图都是某种程度上丰富了花鸟画的内涵。然而构图非有定式，谈构图的技巧应多属注意之原则，亦是举一反三，在实际中根据画面各种因素而定。当代工笔花鸟画的构图，因追求视觉刺激，较少地使人产生对内涵的探求，虽有些作品力求突破，但总使人感到十分局促，过于摄影化而一目了然。

工笔花鸟画的构图，在绘画中属形式问题，但又不能孤立地说是个纯形式，它总是与具体的形象、笔墨、情意联系着，有时也由于某个画家的运用和创造，因而又赋予个性的特征。对初学者来讲，构图方法可以从两个方面来讲。一种是抽象地分析，面之

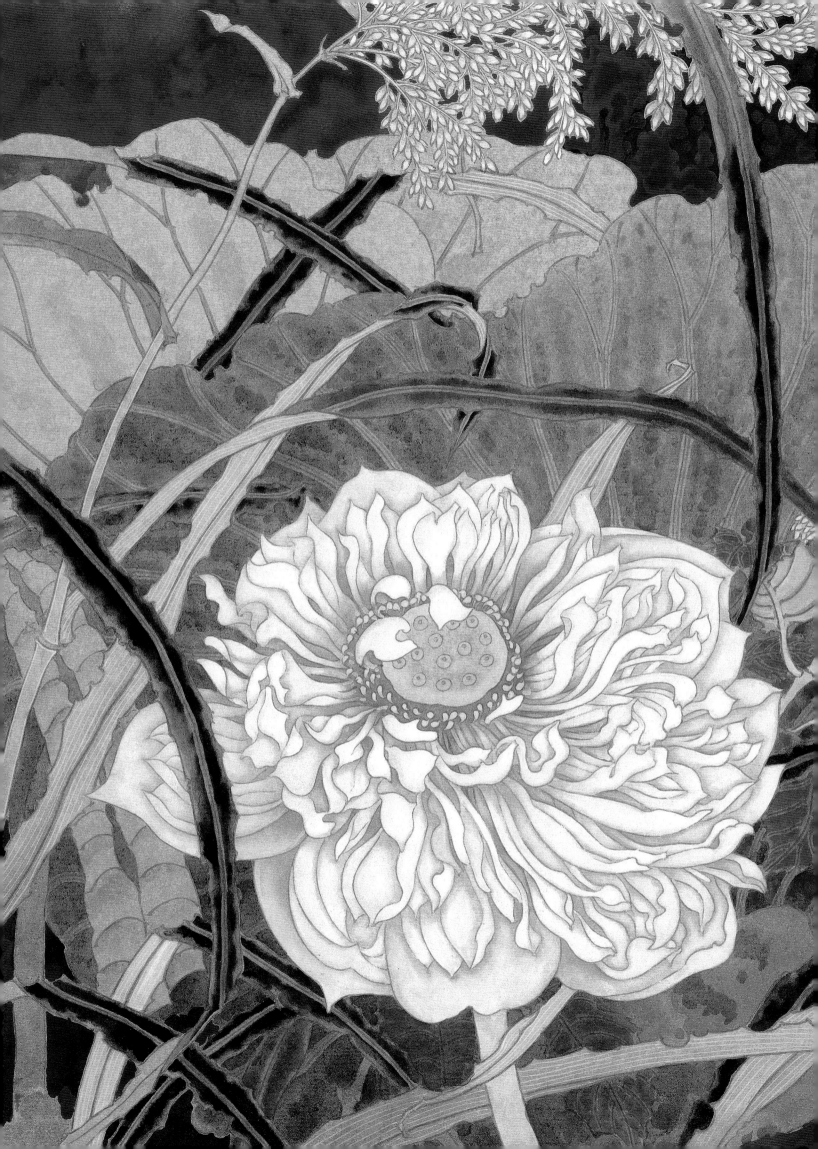

红淀雨中花（局部）

←
红淀雨中花（局部）

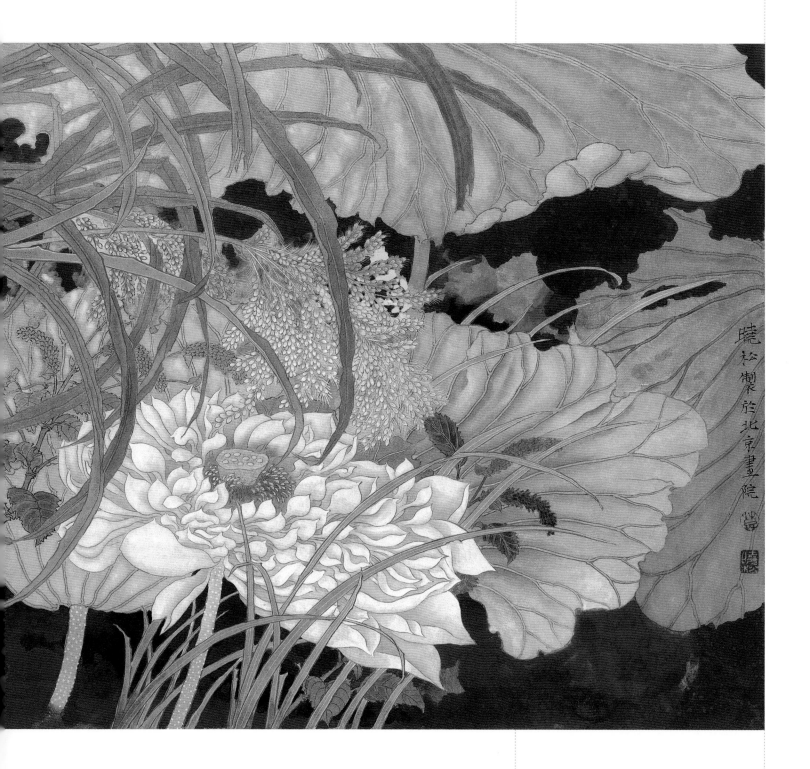

↑ **雨气露莲湿**　　45 cm×56 cm　　金盏卡纸　　2008年

间、点之间、点线之间、线面之间的对比，说明它们之间的相互关系。比如说两线相
交，相交之处就会显得有疏密的差别等。另外就是从一幅具体的画面，在绘画过程之中
分析线面之间、点线之间处理之处是否适当，也就是分析其中的疏密虚实、纵横交叉的
处理是否到位，是否能表达主题。

　　一般花鸟画的章法布局，就是根据纸幅的大小宽窄，从左右上下生发而成。通过所
谓右下、右上、左下、左上、近心、远心等办法来变换应用。大半作者多用所谓不等边
三角形的规律，近人又喜用平行直立式的构图法则。一般花鸟画章法方面，讲求主线、
辅线、破线，如运用摆列得体，曲折变化，交互相织，即可组成完整画面。中国绘画章

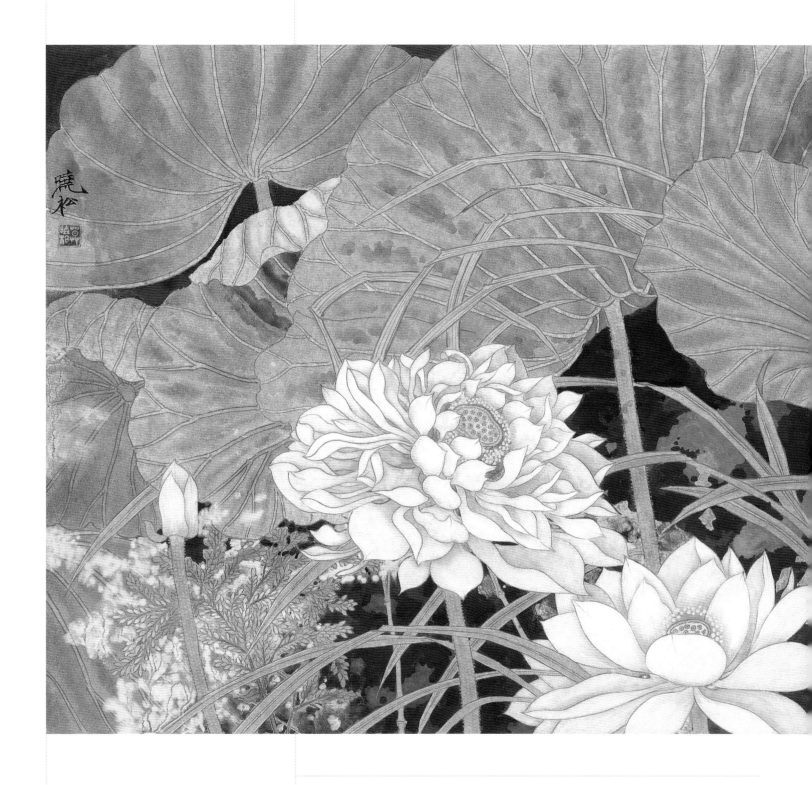

↑ **花落溪水香** 45 cm×56 cm 金盏卡纸 2008年

法中所讲的"起、承、转、折、回",虽是从文学、诗歌方面借用来的词,但在文艺观念上是一致的。所以在构思的发展上,亦有共同规律——"起、承、转、折、回"。

也就是说在画面上安排主宾物体时要认真构思,组织境界。总之,构图既要变化多样,又要统一,要寓变化于统一之中。

花鸟和山石水树自然景物相结合时,其构图和单纯的折枝花不同,大幅构图和小幅不同。大幅主要看大效果、大对比,小幅首先要注意细部紧严细腻。画小幅可以在桌面上画,画大幅就要随时把纸张挂在墙上去远看,如有不适合透视和排列不当的地方,一眼就可看出,随时改正,才能达到完整自然的地步。

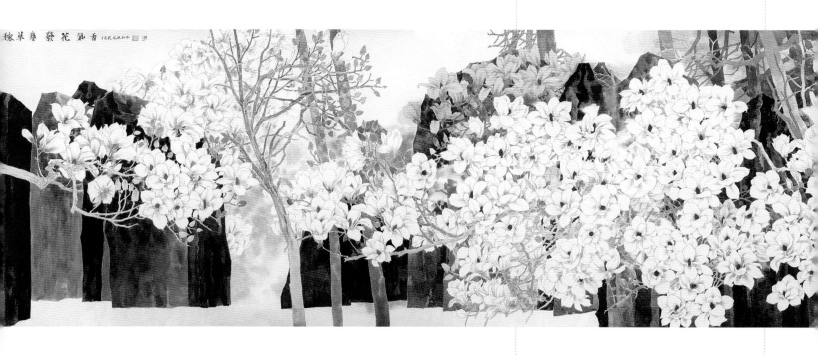

↑ 秾华春发花气香  120 cm×680 cm  纸本  2007年

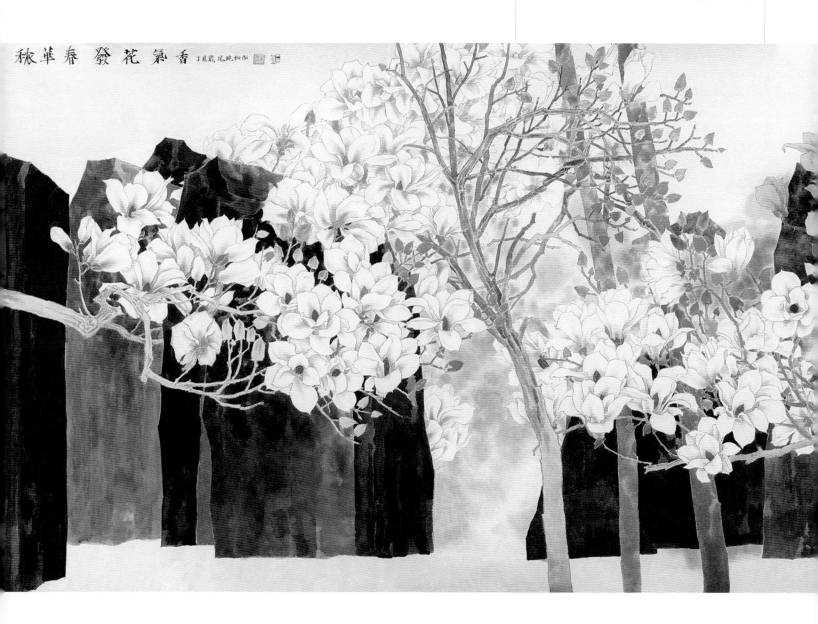

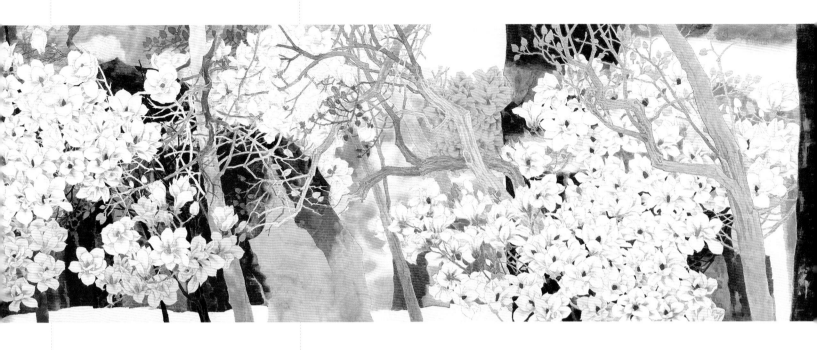

↓ 秾华吞发花气香（局部）

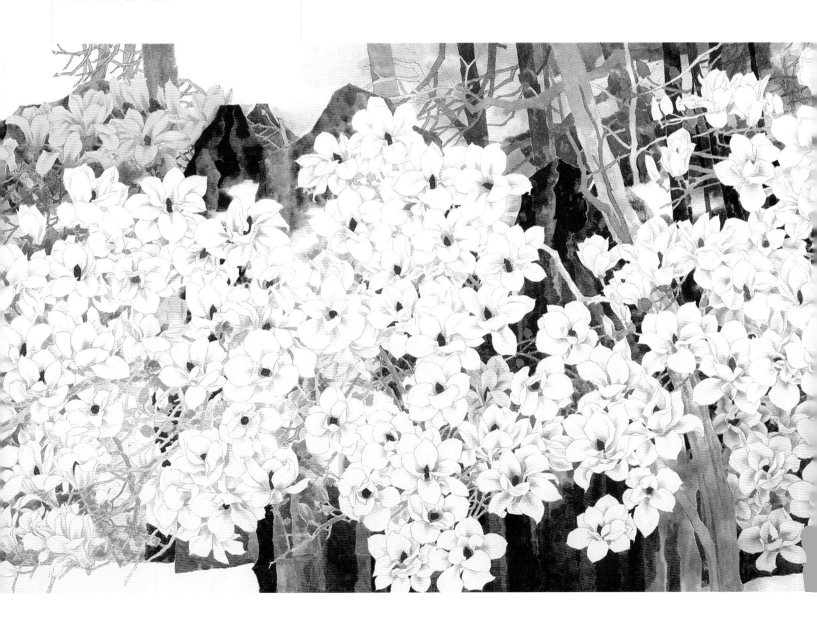

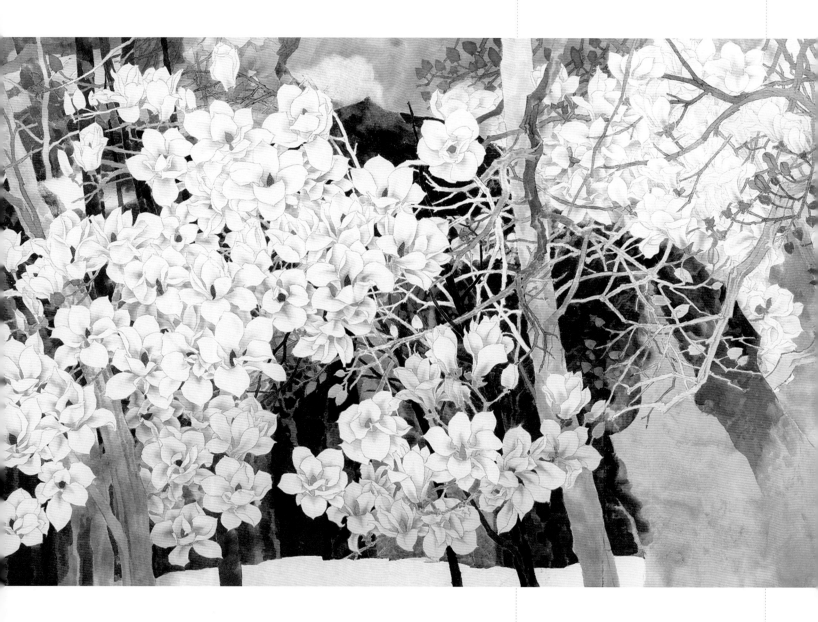

↑ **秾华春发花气香**（局部）

当代工笔花鸟画家最常用的构图之一就是截取法：采取自然景物的最精妙处，予以适当处理，"剪头去尾，写其精英，不落全相"。"触目横斜千万朵，赏心只有两三枝"，抓住最动人的片段，注意上下左右对比空阔，四旁疏通。画面构图更必须使观众意识到更广阔的境界，即要让观众在具体画幅之外，再替作者去构造意境，从而更丰富想象。折枝法，古人常用此法表现花卉、枝干。例如在花树构图时，画家不把整个大枝干放在画面中，而是露出一大段在纸上，但可以从四面适当处横出小枝折枝，这样就可以使树干各部在构图中的大小富于变化，从而加强画面景物的对比效果，创造出较新的意境。所谓出纸法，指不受纸幅大小的限制，体现以小现大之趣由一种或多种物体组成，都要有主宾搭配，相辅相成、揖让低昂、顾盼有情，切不可各不相涉而使画面分崩离析。

构图空白：中国画无画处谓白，其实这并不是无画，而是在眼睛不注意时就让它空起来，这就是构成虚实空白之由。画面上的空白与具体形象的实对国画家来讲是一样受到重视并把空白作为构成中必不可少的组成部分。只有具体形象的实与空白中的虚有机结合，作品才能成立。"空、空白"在中国绘画艺术中有特殊的意义与价值，中国绘

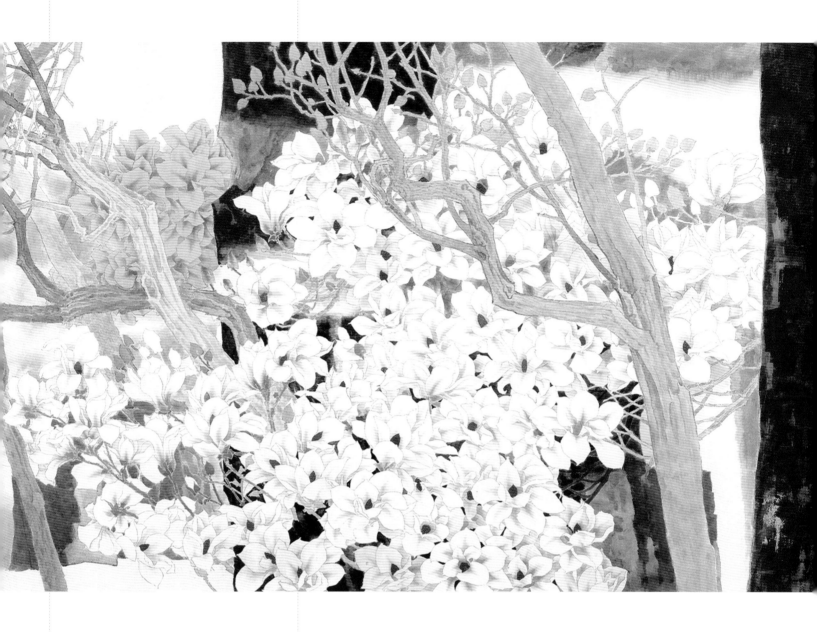

画，向以黑白二色为主彩，有画处墨也，无画处白也，白即虚，黑即实，虚实的关联，即以空白显见。构图能以白求墨、以虚求实、以墨求白、以实求虚即得变化之道乃见实灵。单就工笔画的构成来看，空白不仅是作为布置物象内容的空间场所，也是衬托出物体的形状、轮廓，以及笔情墨趣的细腻精妙的韵味必不可少的手段，同时空白与物体内容交融贯通，在画幅的形式构成中，常常起到调节物体形状不相协和因素，缓和物态运动趋势和调和色彩矛盾中色相、冷暖关系等作用。构图中空白与画面物象的实体，融为一体，相映生辉，虚实相生，画外有画，无画处亦有画意，这样才能说构图中包含了意境，从而构成了中国画特有的形式美感。

万物一体贯联，是谓气；联系的物象之间又彼此激荡，是谓势。如沈宗骞所说："统乎气以呈其活动之趣者，是即所谓势也。"这种联系又冲荡的特点在绘画形式中体现，在构图法则中造成一种形式张力。中国工笔花鸟绘画是要在平静的表象中展现内在的冲突，犹如包含着无数个暗流漩涡的宁静水面，不欣赏在雄强中追求活力的处理。中国工笔花鸟画的生命冲荡形式是一种内在的奔突。

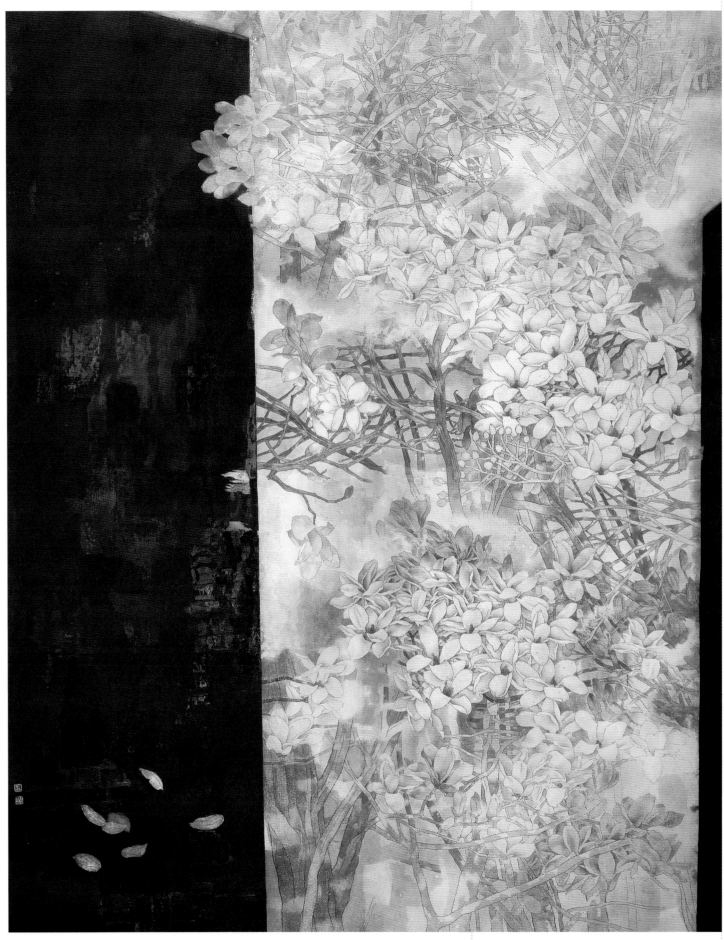

↑ 春到红墙　210 cm×195 cm　纸本　2002年

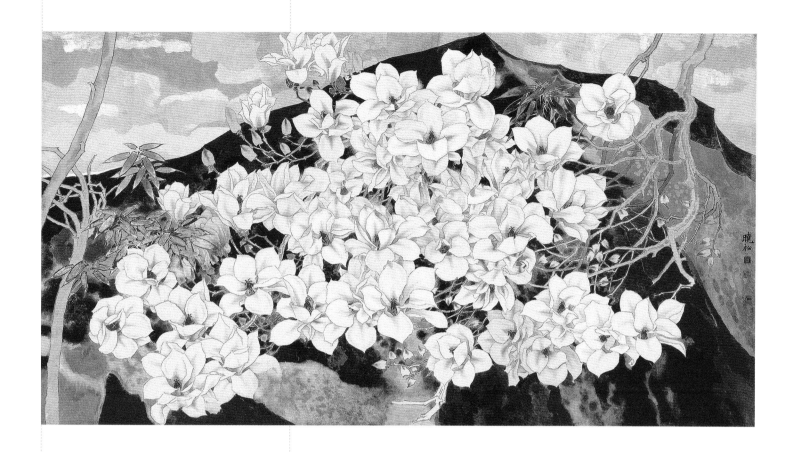

↑ **春涌图** 96 cm×200 cm 纸本 2009年

## 工笔花鸟画的线描

工笔线描有着它自己独特的规范和完整的审美趣味，而不同于书法线条与水墨画用笔，不能一概以书法的韵味节奏以及写意水墨画的淋漓洒脱来要求。用它是在工笔特定的形式体系要求下顾及形象的精美性的同时，来体验中国画笔所特有的功能的。这些笔法线条的形态，有柔软和秀逸的，也有刚劲挺拔的，而曲折顿挫更有缭绕宛转之趣。如果我们对工笔花鸟画进一步研究，会发现在严谨精美的造型中，栩栩如生的形象里，则可以见到画家运笔的轻重缓急、偏正曲直，可以见到灵活多变的笔触，时而中锋、侧锋，时而杂有湿笔、枯笔，还有把毛笔弄成特别的形态来表达特定的质地。

工笔花鸟画中常用的线描有铁线描类，压力均匀，粗细变化不大；高古游丝描、行云流水描等都能很好地描出花朵的精妙和细微；兰叶描类其特点是压力不均匀，运笔时提时顿，产生忽粗忽细形如兰叶的线条，表现草叶边缘线时是极好的笔法。

勾勒："勾"用墨线完成轮廓；"勒"拨用色线复勾加工，于非闇、张大千的工笔花卉，常用此种技法。过去传统的勒还带有打稿的意味，勾时先用淡墨，等于铅笔画出的轮廓，颜色覆盖后，再用较重色线勒出。我们使用勾勒法时，可用墨勾带有深浅变化之线，以色复勒时，有地方勒有地方亦可不勒，互为映衬，色与墨会更为鲜活。

白描：白描是工笔画勾线中的重要形式，工笔花鸟画都以白描为先，这种方法经唐代开始发展，到后来成为一种独立的艺术形式。此种画法全凭线的虚实刚柔、浓淡粗细来体现物体的不同质感和变化。优秀的白描作品应当勾勒得丝丝入微，用笔严谨不苟。既准确于形体，又飘洒而流畅，笔与笔之间有呼应，线与线有连属，笔气连贯上下牵掣，达到纤丽工整，严谨细微。

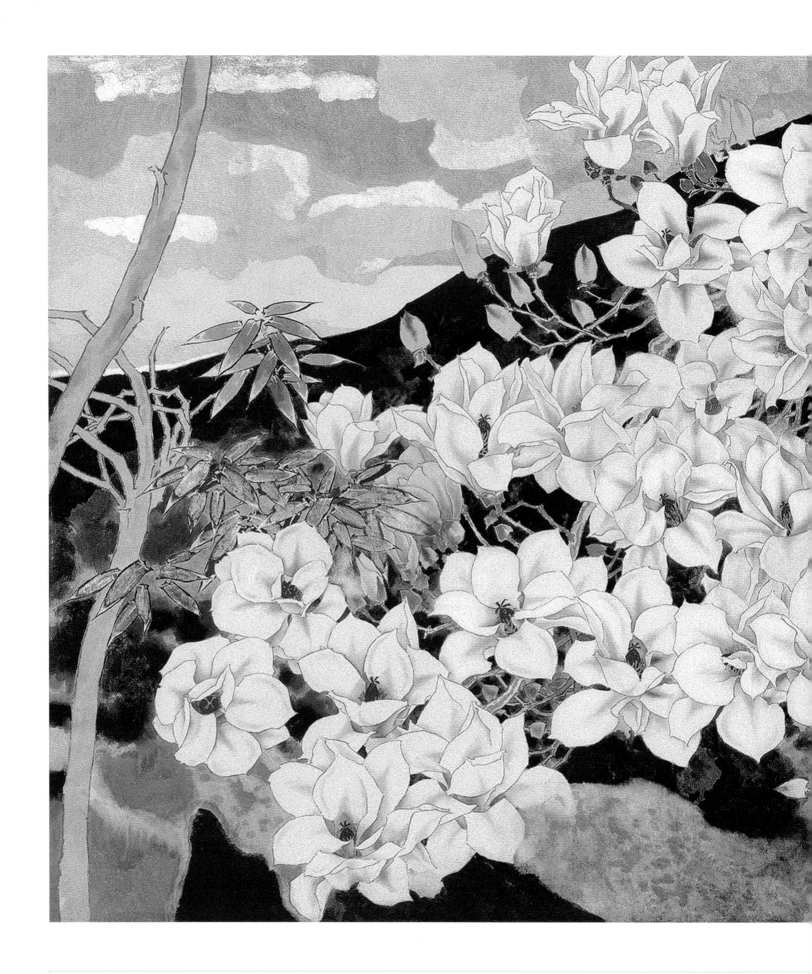

↑ 春涌图（京华春韵）（局部）

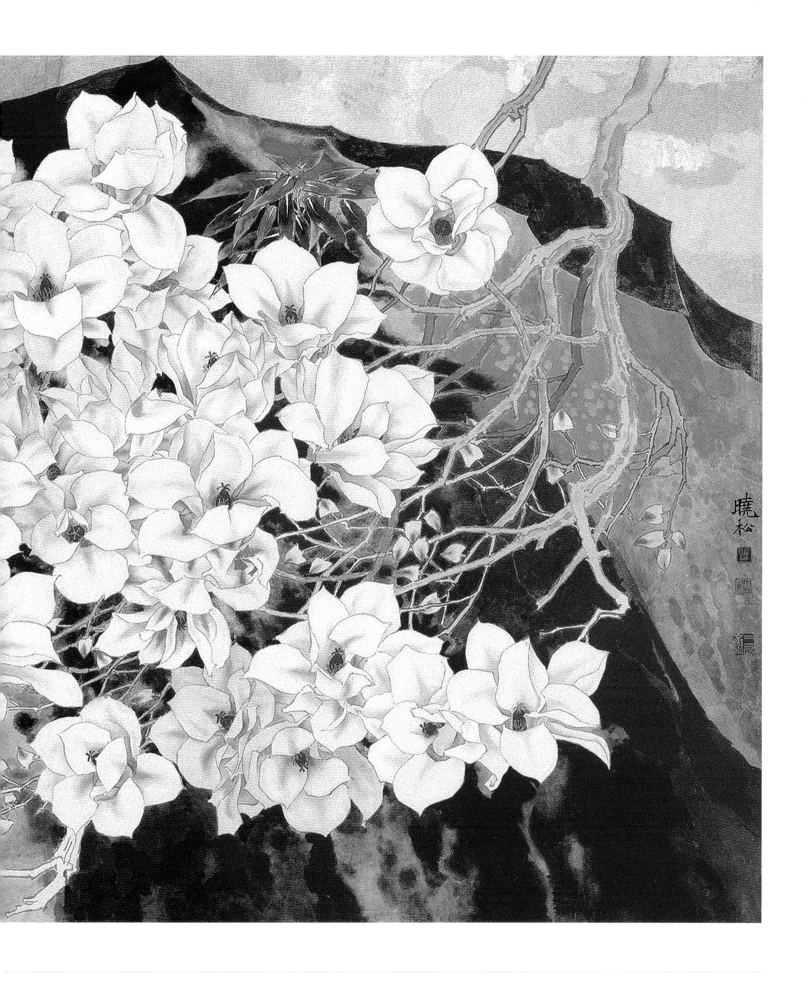

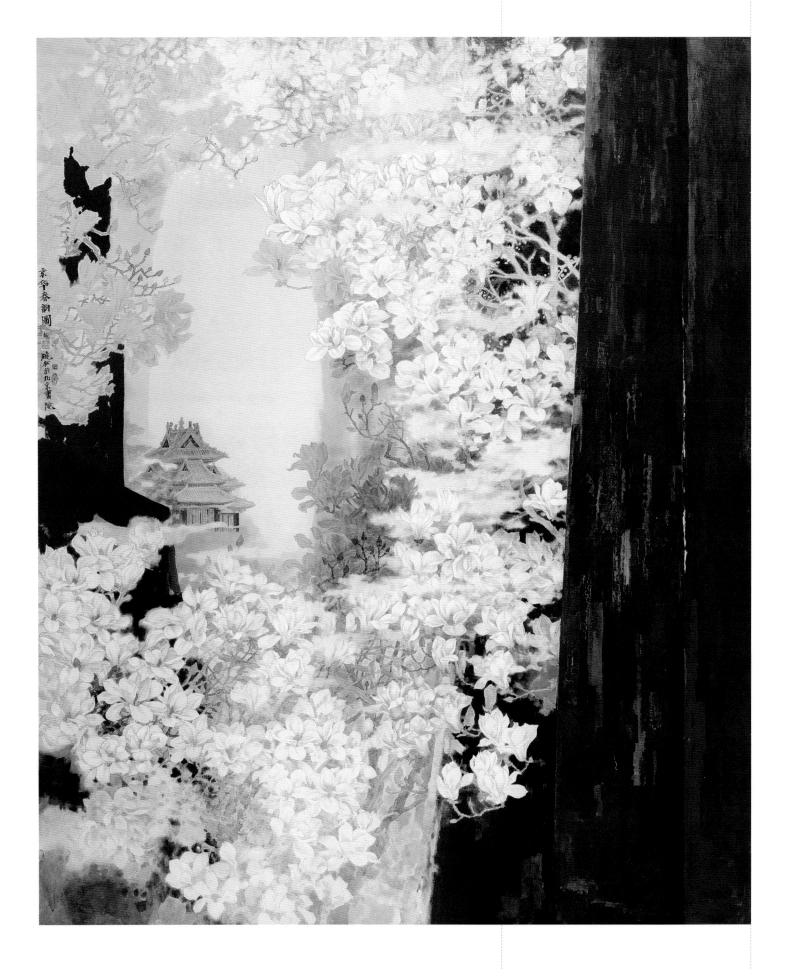

↑ 京华春韵图　220 cm×180 cm　纸本　2009年

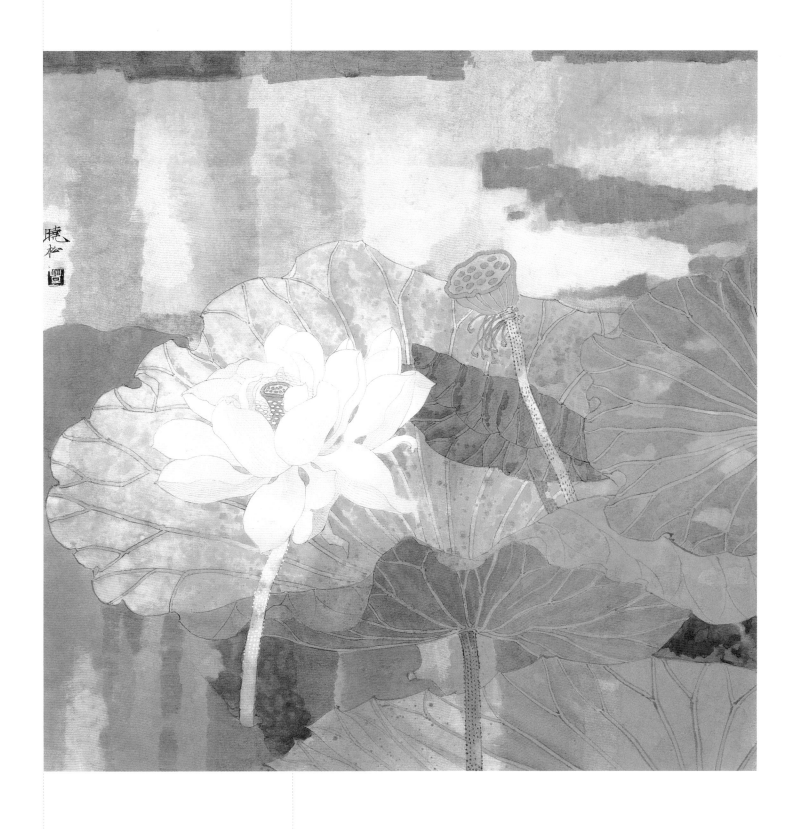

↑ **荷塘之韵**　64 cm×64 cm　纸本　2016年

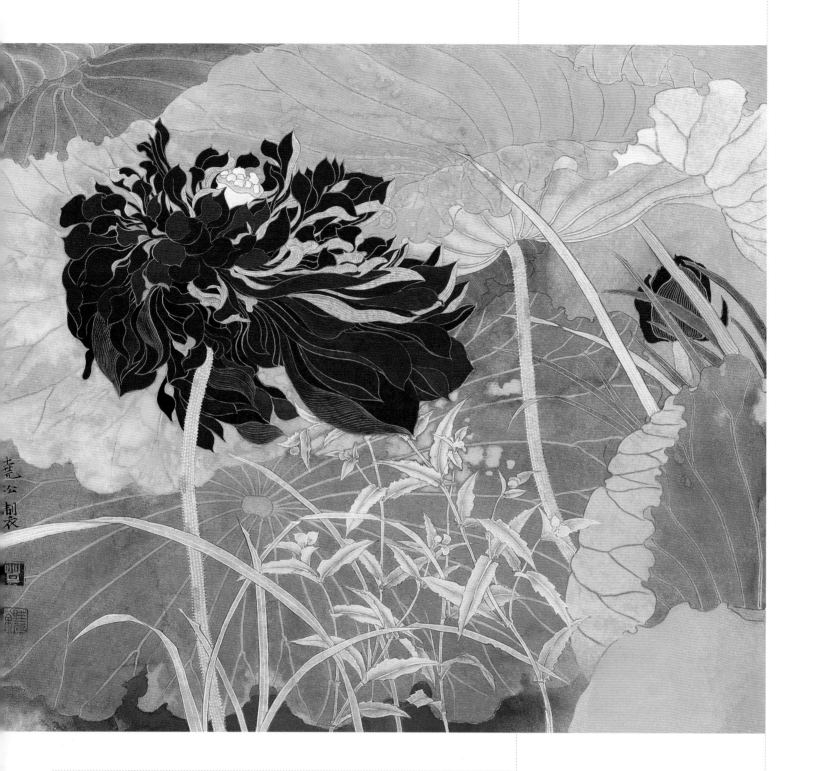

↑ **心清闻妙香** 45 cm×56 cm 金盏卡纸 2008年

## 工笔花鸟画的用笔

　　画无形不立，中国画以用笔为主，故在立形上有一些特殊的要求。一方面，线条是形赖以自立的基础；另一方面，中国画又不似西方绘画重视光、影、色、透视等所表现的形，线条再现的是物的一种"率略的形式"，它所立起的是物的轮廓、骨架。故谢赫称"骨法用笔"，张彦远称"骨气形似"归于笔。这种"率略的形式"是一个虚实相融的空间，笔笔到，又笔笔不到，有处却是无，无处却是有。"率略"中虚化物的实体部分，"率略"是心的概括形式，故而线条在"本于立意"的归旨下流出，于是个体生命有了安顿之所。宗白华先生说："中国人画兰竹，不像西洋人写静物，须站在固定地位

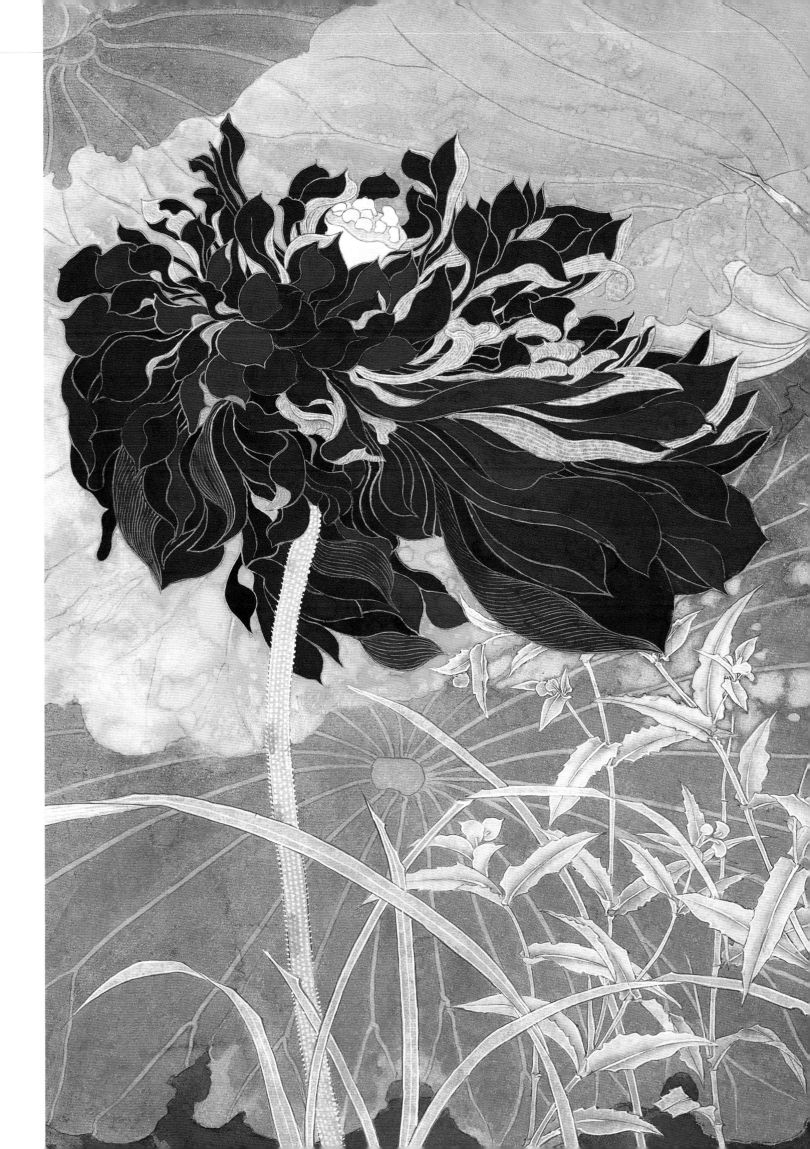

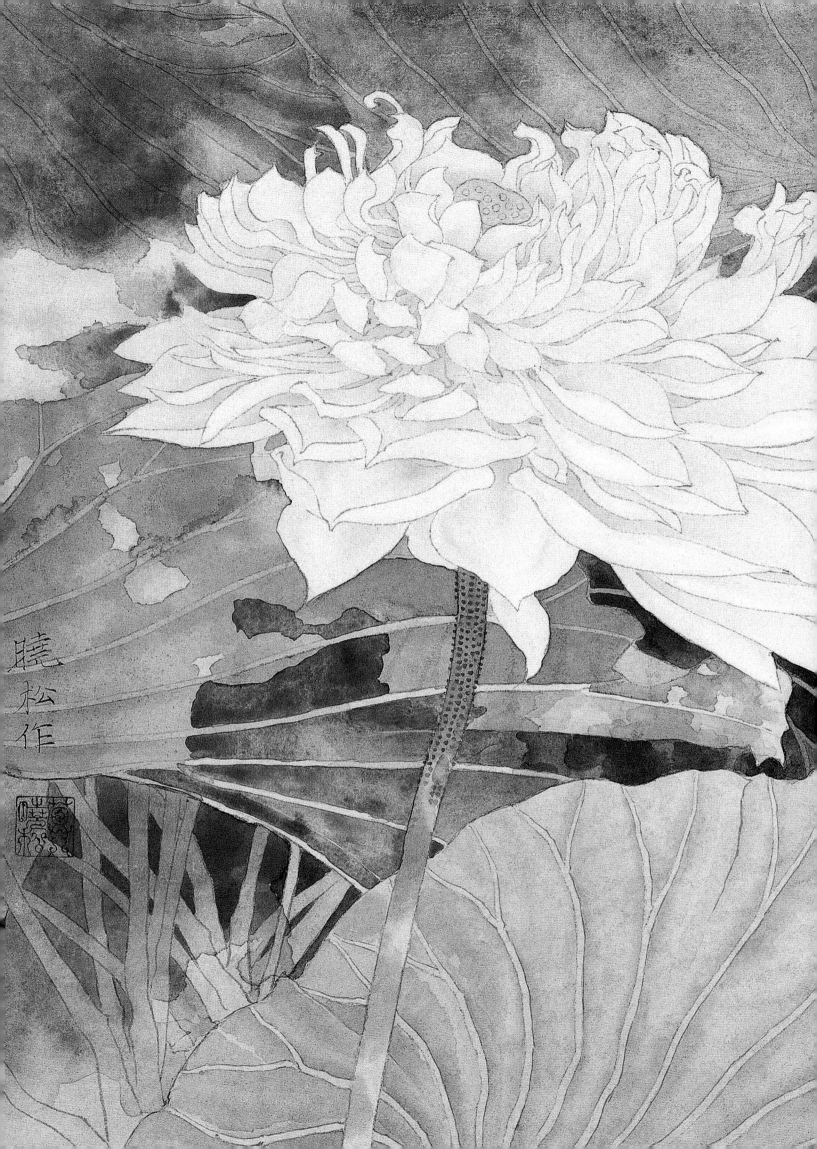

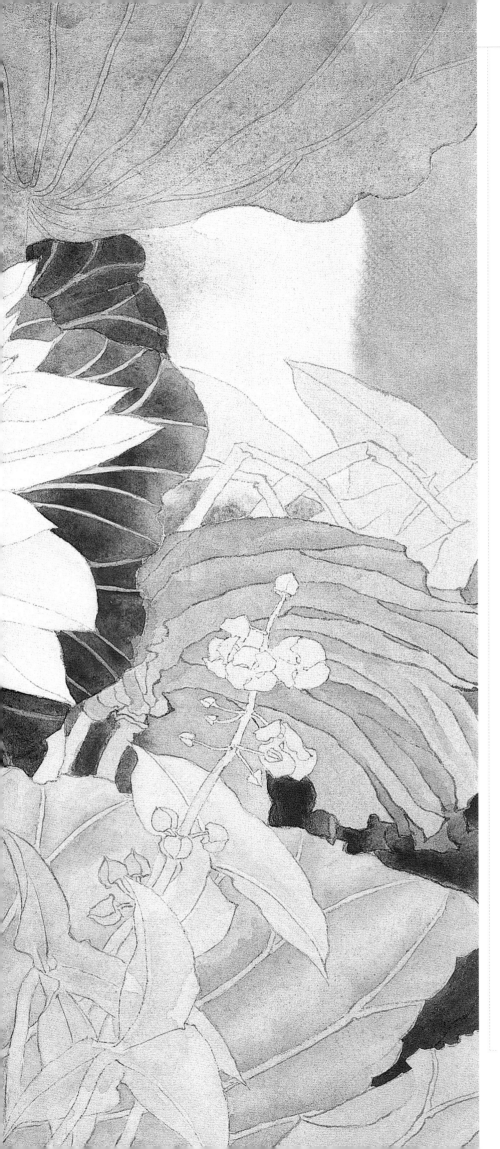

依据透视法画出。他是临空地从四面八方抽取那迎风映日偃仰婀娜的姿态，舍弃一切背景……然后拿点线的纵横，写字的笔法，描出它的生命神韵。"一切"舍弃"，在于创造一个"灵的空间"，而不是实在的空间。

宋郭若虚有"用笔三病"之说："画有三病，皆系用笔。所谓三者，一曰版，二曰刻，三曰结。版者腕弱笔痴，全亏取与，物状平褊，不能圜混也。刻者运笔中疑，心手相戾，勾画之际，妄生圭角也。结者欲行不行，当散不散，似物凝碍，不能流畅也。"所谓版（板）、刻、结，即指笔弱心疑，不能传达出流畅的生命感，明李开先谓画有四病，其一曰僵，即"笔无法度，不能转运，如僵仆然"，清龚贤说，"用笔宜活活能转，不活不转谓之板"，均传达了相似的意思。

风定荷更香　36 cm×42 cm　纸本　2008年

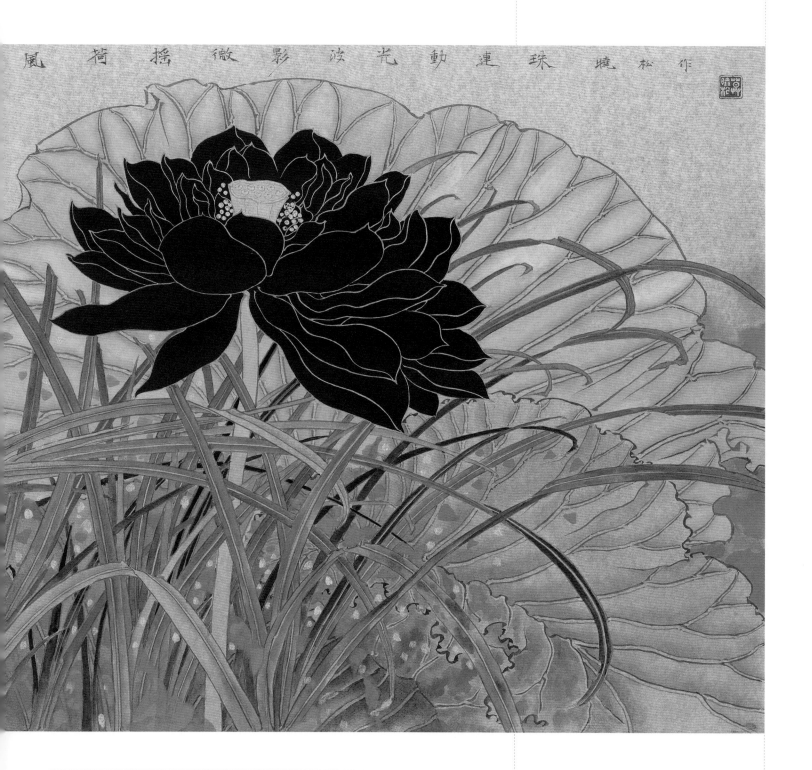

風荷搖微影波光動連珠 曉松 作

## 工笔画的着色方法

中国画的着色方法很多，但有个大体的原则：第一步要求墨不欺笔；第二步要求色不欺墨，色是笔墨的辅助和丰富，即使工笔重彩，也不要掩去了勾勒的用笔，或者用色超出了墨的深度，致使笔墨处被淹没。

随类赋彩：这里说明了中国画的一大特点。谢赫所提出的"随类赋彩"是根据物体的固有色彩的类别去描绘就可以了。国画的颜色，一般要求典雅、沉着、大方，即使重彩画，也要使人感到并不火气。因为国画大量使用的是单色的矿物色或单色的植物色，用色一般讲求浑融调和。

↑ 风荷摇微影　45 cm×56 cm　金盏卡纸　2008年

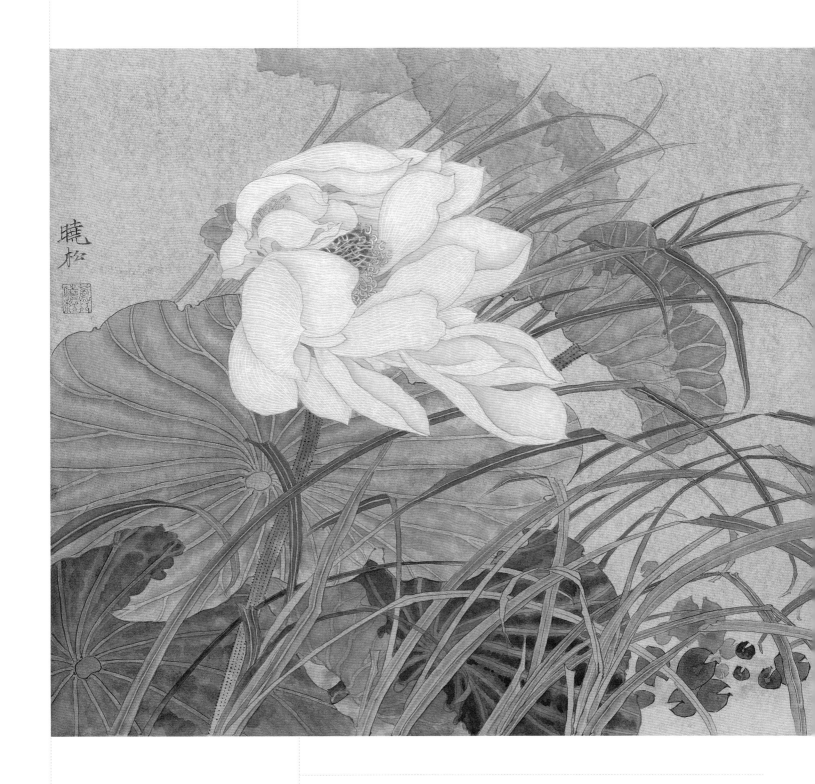

↑ **湖静莲生韵** 45 cm×56 cm 金盏卡纸 2008年

着色可分为两个不同着色的路子：一个路子是勾线，重彩着色；另一个路子是明智地使用水墨淡彩的办法，使"墨韵既足，然后敷色"，这就是以大部分墨色浓淡的变化当作颜色使用，达到"墨中有色，色中有墨"的晕化效果，又逐渐使用了泼彩和淡彩、重彩并用的着色方法使中国画的色彩表现力加强了。

平染：用水调和颜色在碟子里后，不分浓淡地平涂在线纹的框子里，叫作平染。这种方法不需要用水作深浅的晕染，所以，看来比较容易掌握，但是要做到涂得又匀又细，特别是石青、石绿等重彩颜料，也须有一定的练习，才能掌握得好。在平染时，色不能调得过浓，一遍不足时可以再染一遍，但平染时注意不要出现水花。

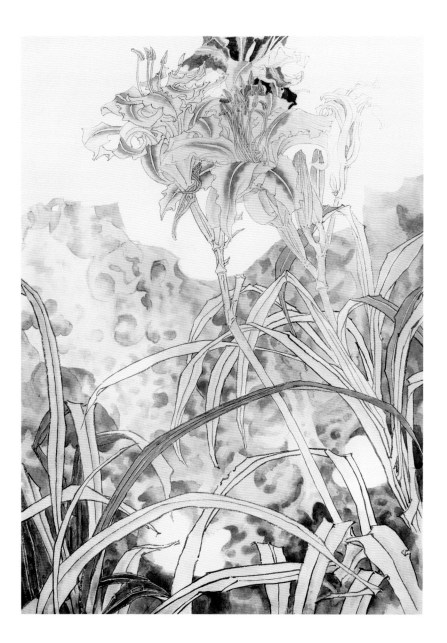

## 创作步骤

步骤一　以墨勾线，花朵用较淡的墨轻柔勾出，出花枝及叶多用方笔勾出，方圆结合，浑厚有力，长短相依，在交错纵横间"刚柔相成，万物乃形"。

步骤二　用朱磦平涂花朵，以较淡的朱磦不均匀地刷出底色。在做整幅的色彩处理时，选用赭红色作为画面的主色调。

步骤三　用淡墨和朱磦根据花瓣生长规律分染，顺叶筋处分染出正反仰侧，用笔不宜死板，注意灵活性。在整体统一的前提下加重色彩浓淡的对比，通过对背景太湖石造型的刻画，让一前一后的花与石相互作用，融于一体，使作品在富于个性特色的意象再造中和谐存在。

步骤四　在接近花蒂、后方花蕾以及花蕊处分染淡墨，让花朵突出立体感，分染多次直到墨色足够。在画面最下部用山水画的皴法增加石头的厚度和作品的厚重感。

步骤五　在后期调整画面的时候，需要保持太湖石的连贯性，在主体萱花后面将太湖石延伸到画外，让观者同时也产生了无限遐想。

↑ 萱草（步骤图）

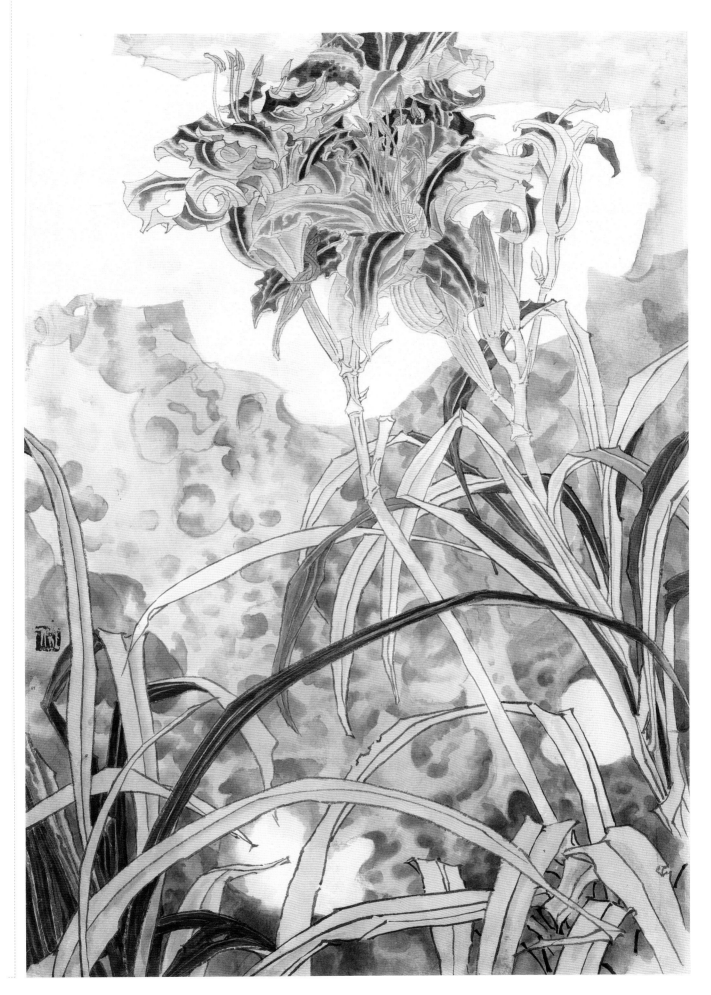

萱草　64 cm×38 cm　纸本　2015年

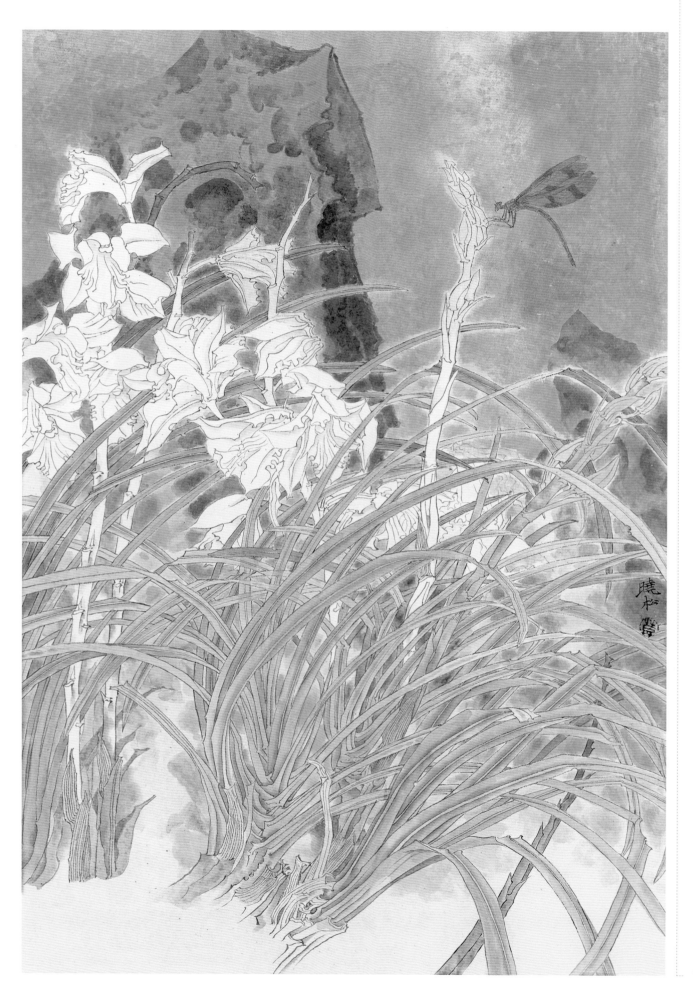

蕙兰写生之二　64 cm×45 cm　纸本　2010年

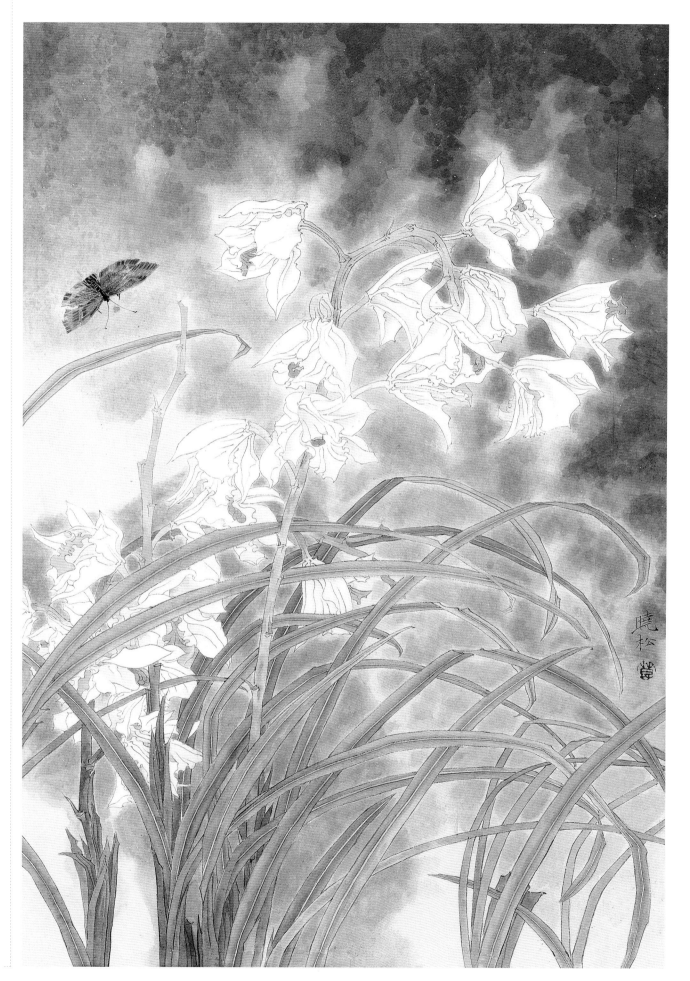

蕙兰写生之一　64 cm×45 cm　纸本　2010年

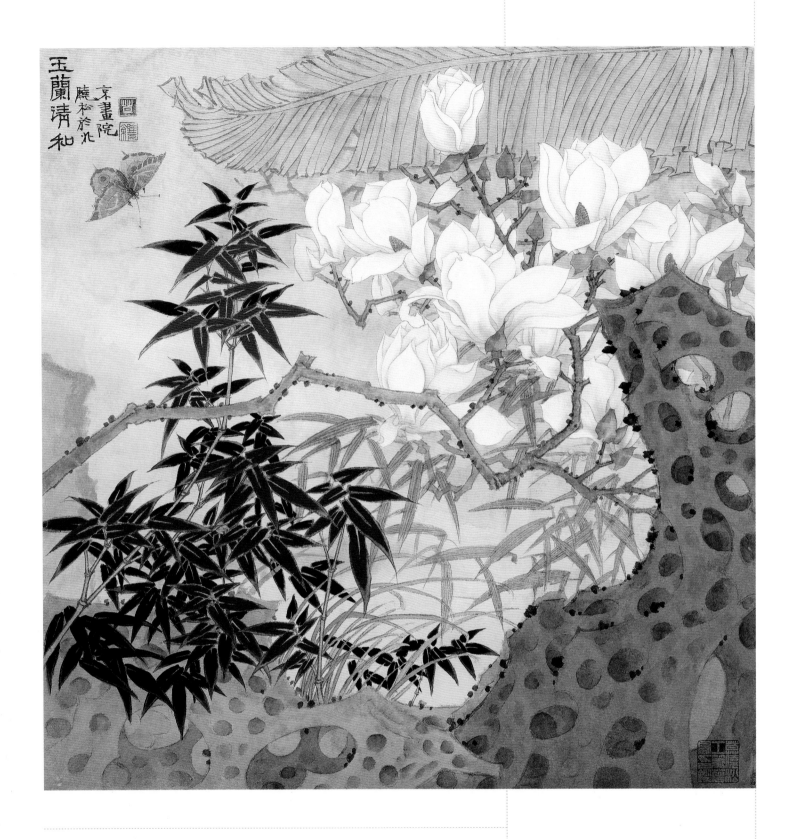

碰染：碰染法多数应用在工笔熟宣上。方法是手上同时嵌住两支笔，如一支笔蘸红色，一支笔蘸白粉，到纸上互相碰染，产生好看的颜色，比在调色盘中经过调拌的色调鲜明。其意外效果全在于碰，所以色不能调得太干，才能在色与色相碰时互相渗透而产生晕染效果。

分染：一只手嵌住两支笔，一支笔蘸色，一支笔蘸清水，当蘸色的笔平涂下去后，需要有变化，用蘸清水的笔晕开，以达到自己想要的丰富的色彩变化。

↑ 玉兰清和　72 cm×72 cm　纸本　2011年

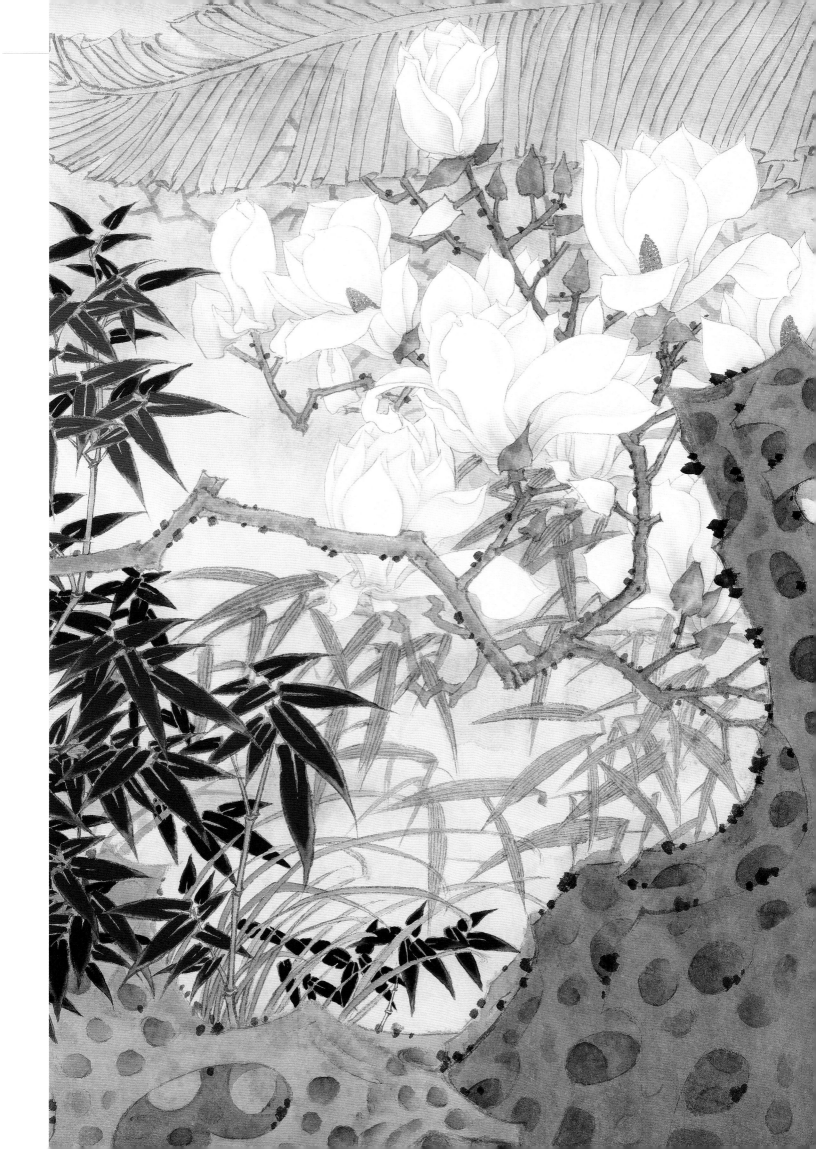

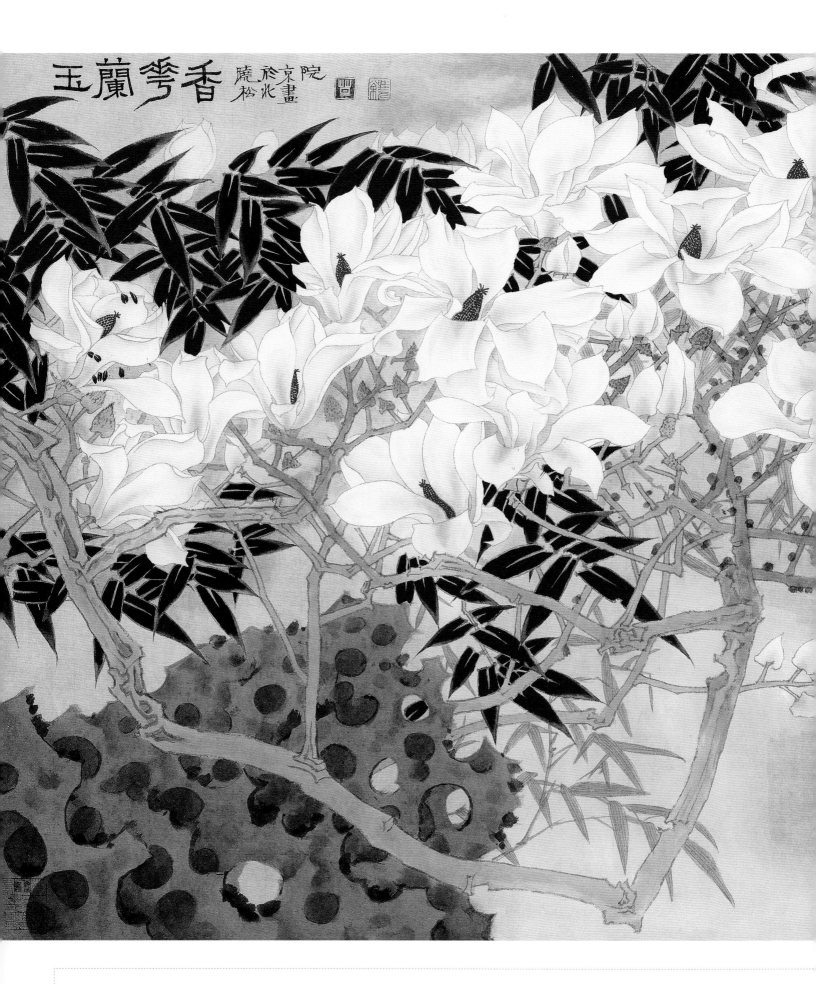

玉兰花香　68 cm×135 cm　纸本　2016年

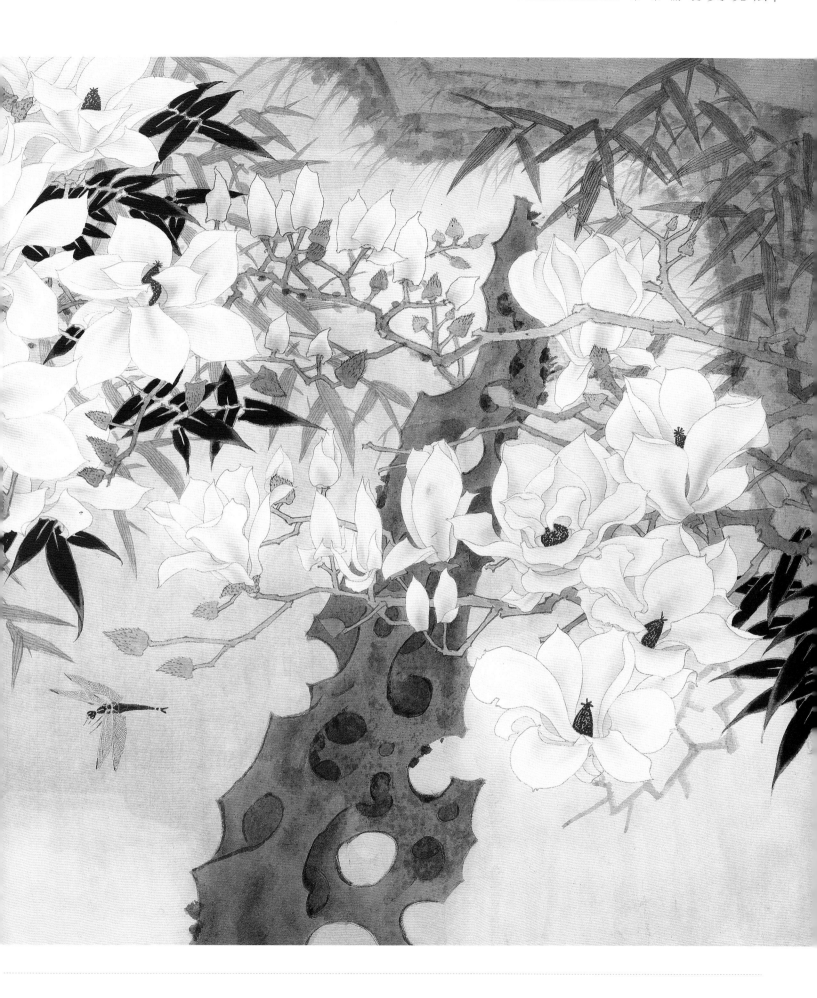

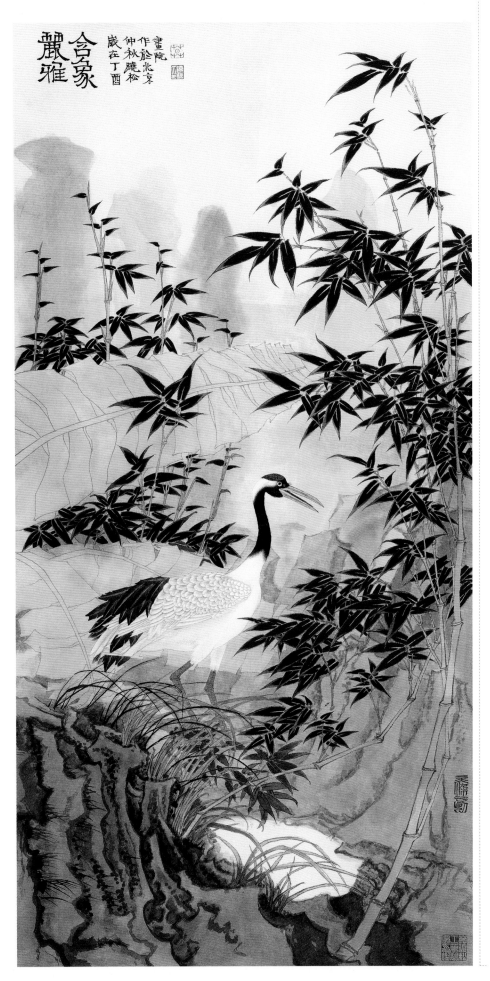

含象麗雅

鸟静秋亦静　174 cm×46 cm　纸本　2017年

花影忽生知月到　270 cm×210 cm　纸本　2014年

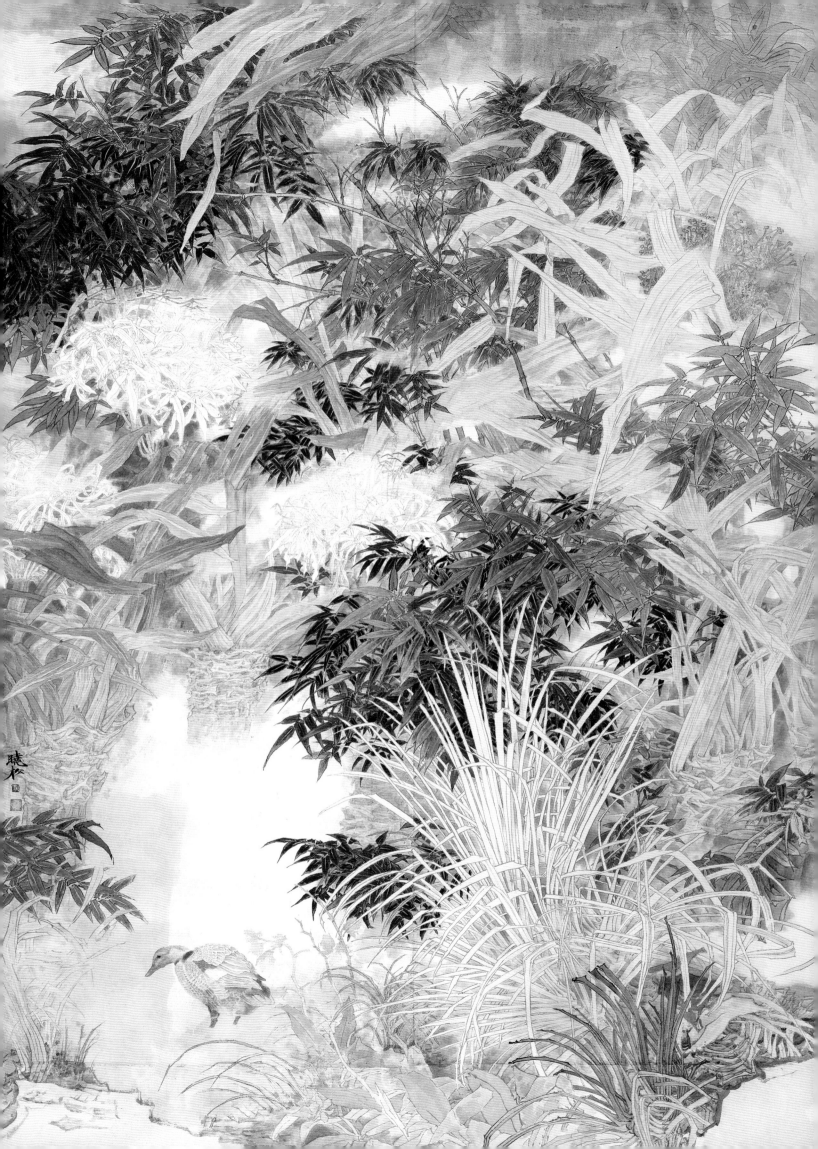

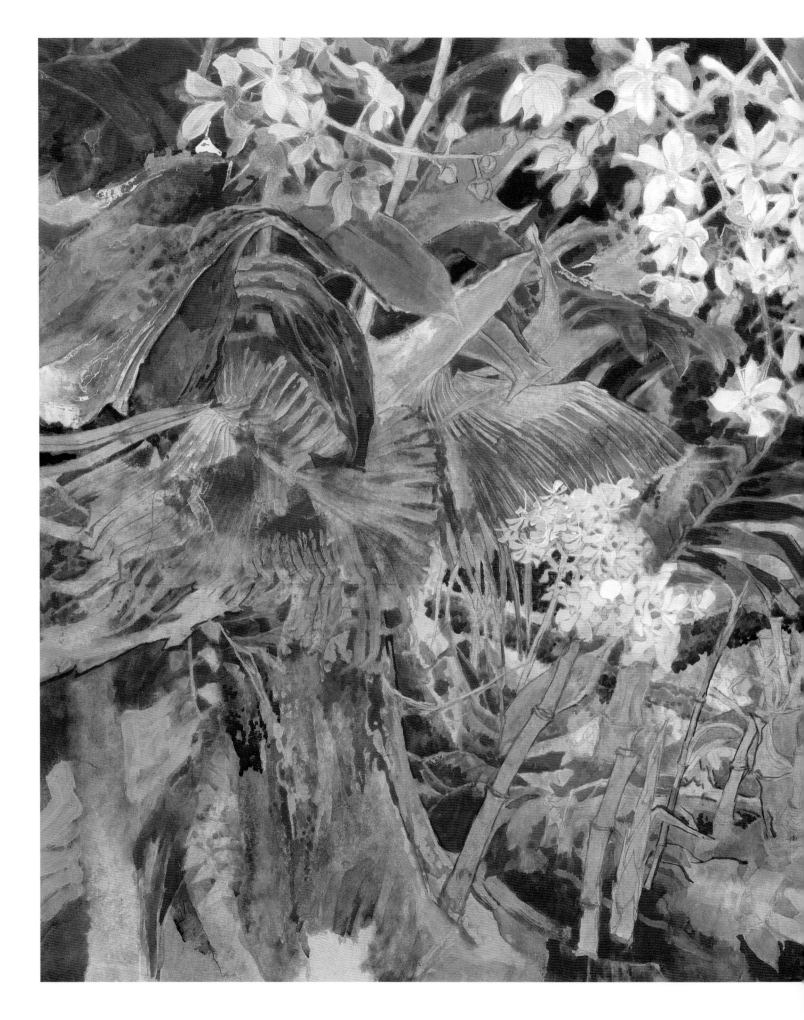

← 日高花影重　78 cm×189 cm　纸本　2018年

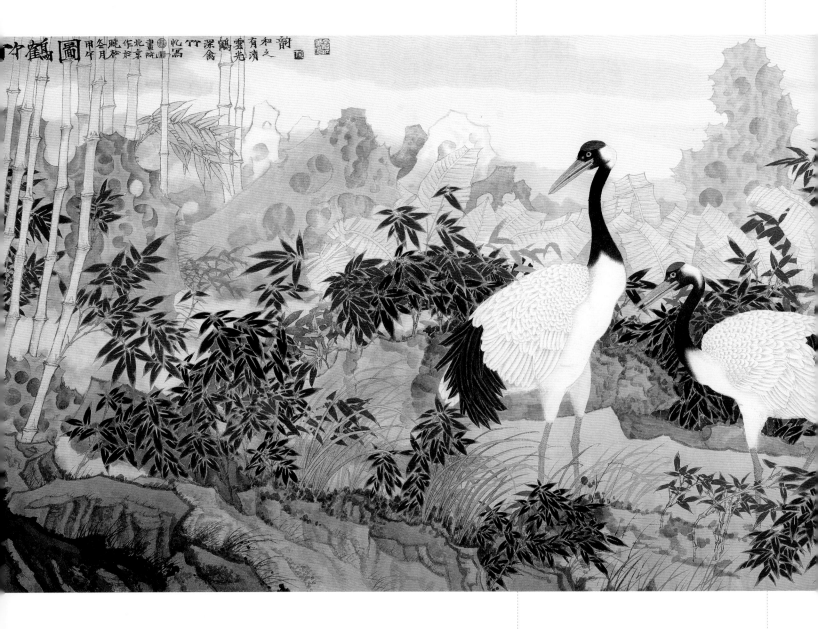

罩染：国画家使用单色的矿物色及植物色时，如需进行间色的调配，常常是通过罩染。如朱砂罩染胭脂使朱砂更红；蓝色罩染朱砂，使朱砂变紫；石绿罩染藤黄变成嫩黄，铅粉罩染胭脂变成粉红。除去花青配藤黄可产生草绿外，大部分复色预先调和好再画到纸上并不鲜明，这除了色的关系外，宣纸的性能也有关系。因此画家所理想的色调便通过另一途径来达到，这便是前面所说的罩染，过去称为笼套。也就是说，我们如要得到一种紫的着色，可以先用胭脂涂上一层，再笼罩一层花青，便产生了紫色。凡有火气的颜色，均可罩上淡墨以减火气。

↑ 竹鹤图　96 cm×210 cm　纸本　2014年

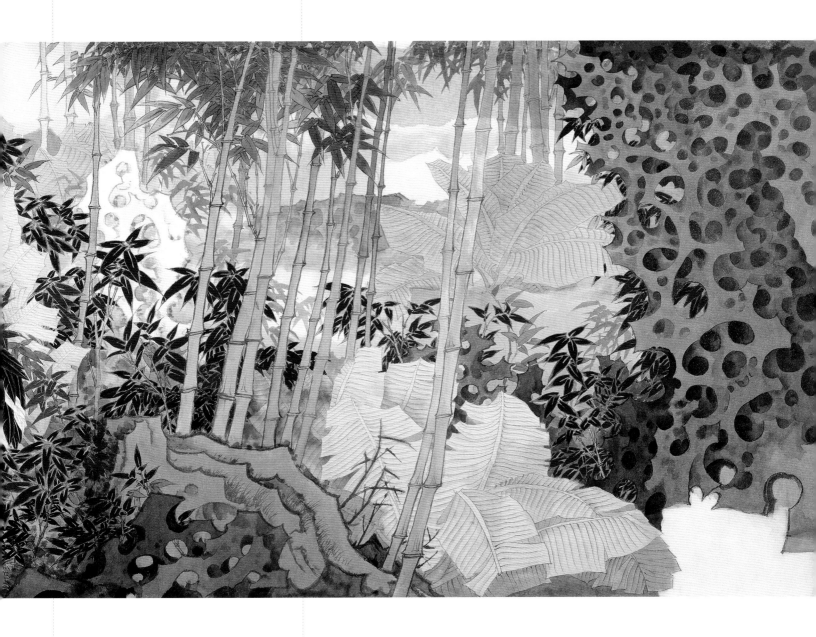

　　再以画花叶为例，在用花青碰染出深浅之后，再用二绿、三绿一层一层地罩染，方法是：按光暗的要求，有花青底的地方，石绿上得淡一些，表示发暗；花青浅的地方，石绿多的地方，自然显得亮堂发光。然后再用花青配藤黄而成的绿色，一道道地罩染两遍，这时花叶就变得鲜润厚重，焕发出绿色光泽。

　　衬染：国画用的绢或纸，质地都比较细薄，颜色有透射力，常常是正面着色透穿纸背，而纸背着色，也可以反托到纸面上。所以国画也就利用衬染这一方法使颜色更为沉着厚重，且原有笔画不致因用石色而被掩盖。

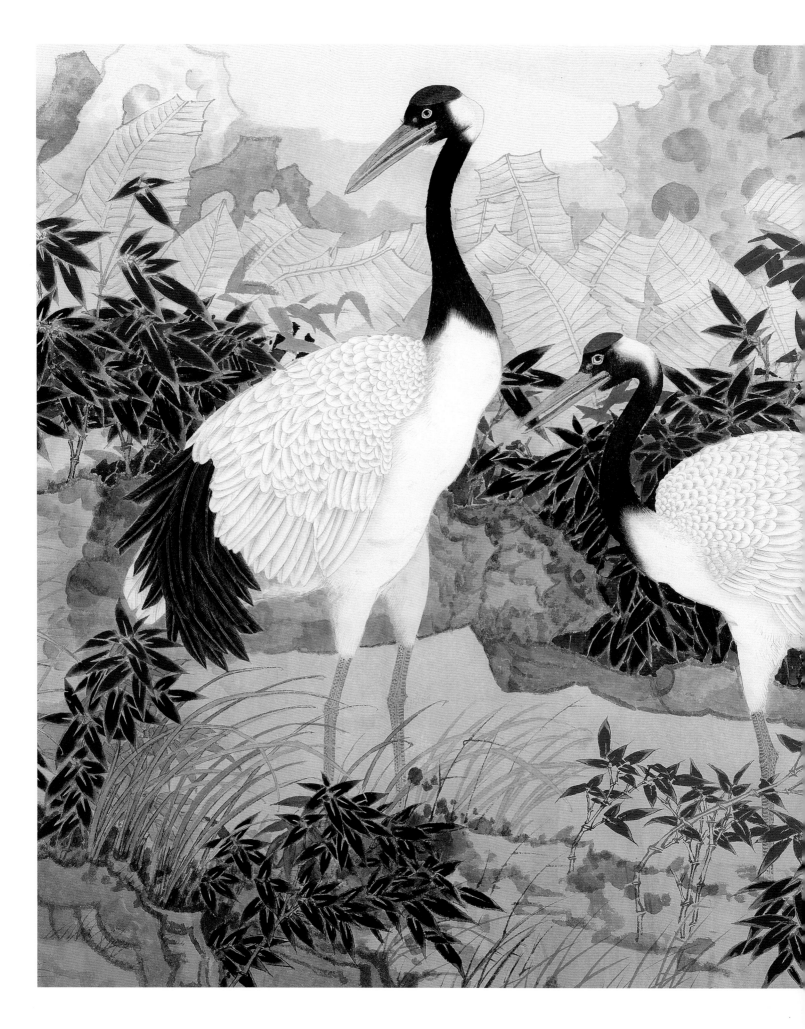

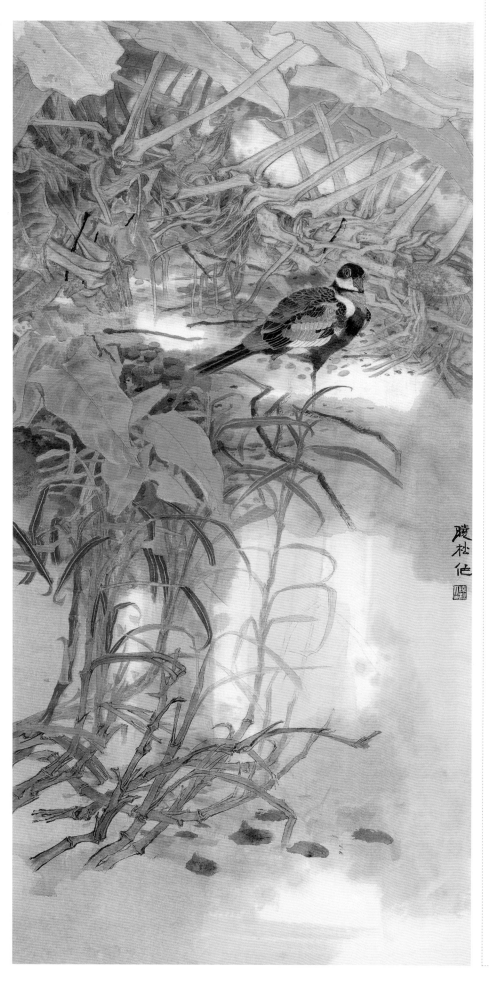

工 笔 新 经 典

觅见　138 cm×74 cm　纸本　2018年

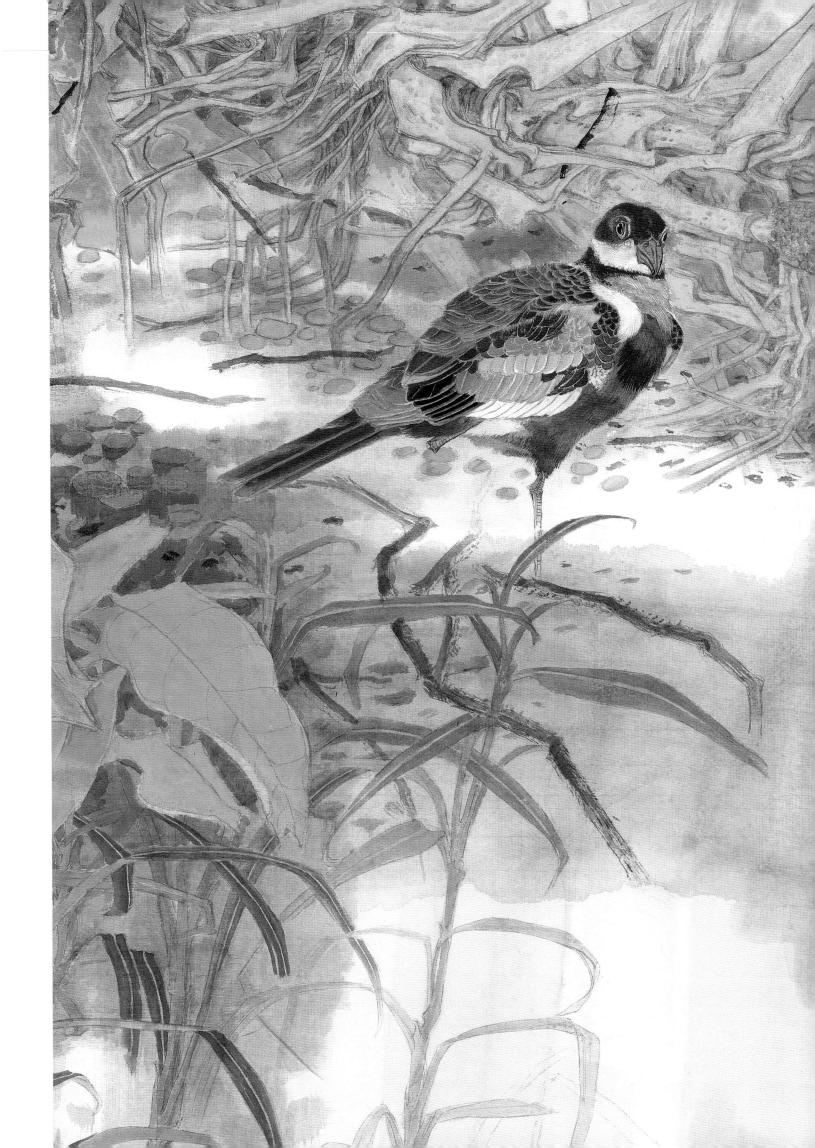

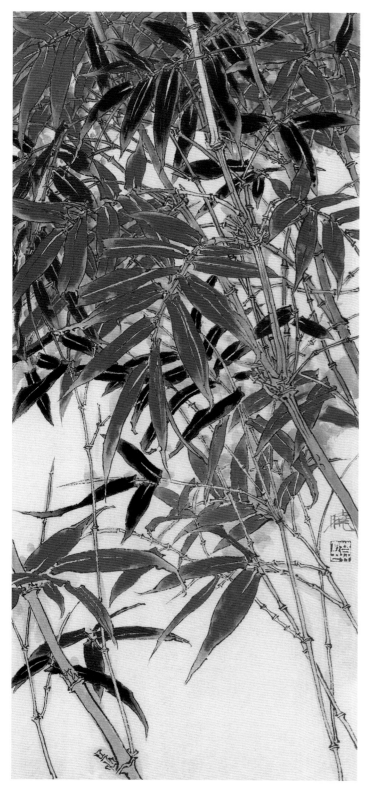

↑ 秋竹草虫册之三　50 cm×24 cm　纸本　2012年

↑ 秋竹草虫册之三（写生稿）

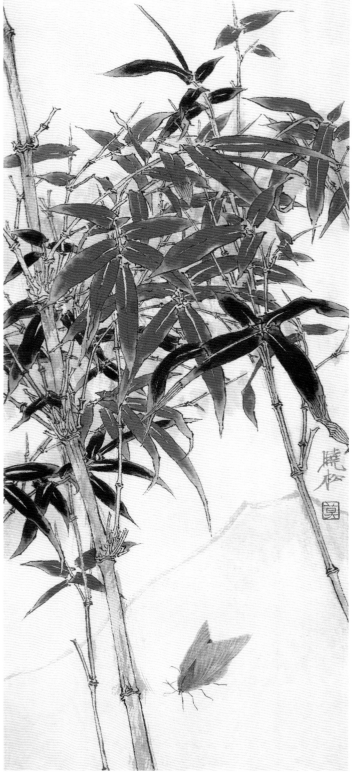

↑ 秋竹草虫册之四（写生稿）

↑ 秋竹草虫册之四　50 cm×24 cm　纸本　2012年

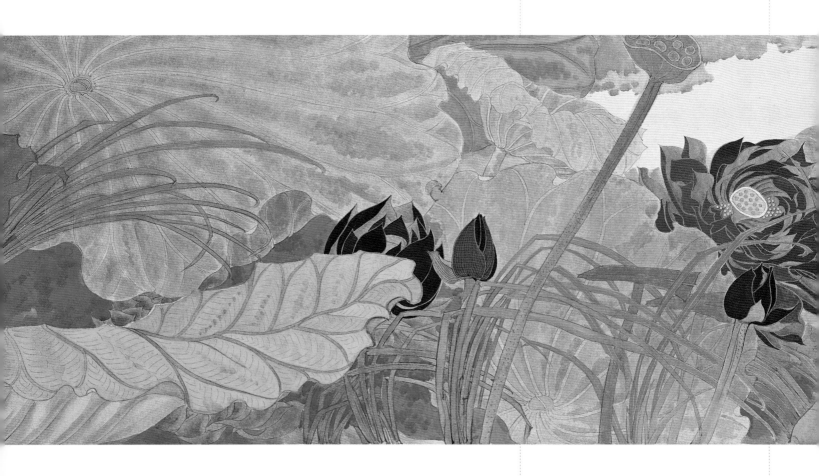

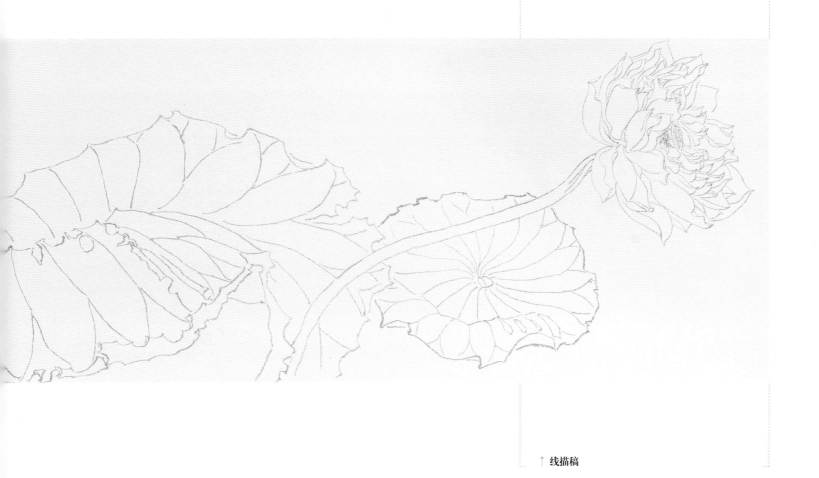

↑ 线描稿

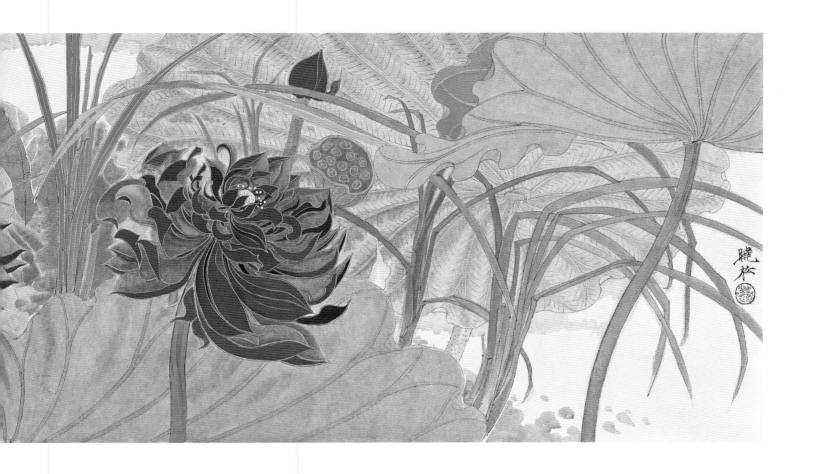

↑ 醉红　42 cm×168 cm　纸本　2013年

## 创作随想

　　工笔画的创作过程是严谨细致的，制作过程也比较复杂。但近期我在创作时第一步是直接上稿，摆脱了先打草图，然后描稿的过程。先在脑海中反复推敲，成熟后根据写生稿一气呵成。其间有败笔或造型问题，待渲染时再作处理。白描稿完成后，经过分染、接染、托染、罩色、烘晕等所谓"三矾九染"的过程，其中有时要打破渲染的程序，我时常还用很厚的灰色在画面上点染和盖染。在颜色的运用上，基本上墨和色不相调配。以墨为主的画中，只有很少一点色彩作为点缀，以增加活泼感。以色彩为主的作品中，很少用墨，而运用石色、水色及水彩丙烯颜料，丰富画面。传统颜料石色的处理技术性强，反复实验才能掌握。总之，好的色彩运用更是作者的功力、艺术修养审美观的综合体现。颜色用得好画格高、艳而不俗、丽而不浊、淡而清逸、明净、重而深沉浑厚。

　　郭怡孮先生在中央美院花鸟画高研班上讲技法时曾提到"粗笔细染"非常好，虽然是讲写意画的，但对工笔画也是很适合的。工笔花鸟画中的线，常常因精细而变得死板，缺少生命力和线本身的美感。常常因为细而缺少软硬、轻重缓急、光滑滞涩等品格，为了工细而需在粗细、疏密、干湿、曲直、长短的变化中表现出无限丰富的感情层次。但相对的"粗"更能把握用笔的实质。宋人绘画中有很多这样的例子，如崔白在《双喜图》中，对草坡的处理用线豪放飘逸，行笔时用力不一、迟速不一、粗放达意、不用渲染、写到即成，反映了作者奔放、雄浑的艺术功力。

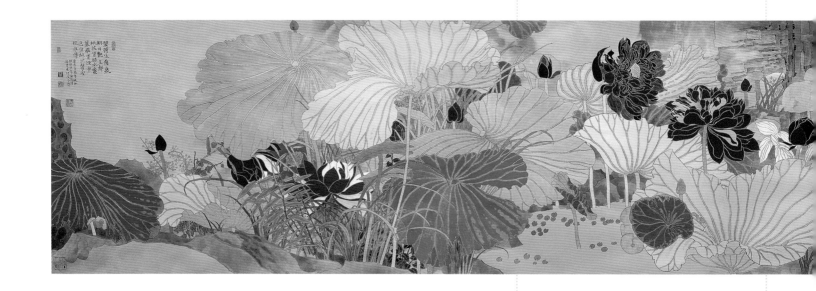

↑ 盛荷竞秀图　50 cm×820 cm　金盏纸本　2008年

↓ 盛荷竞秀图（局部）

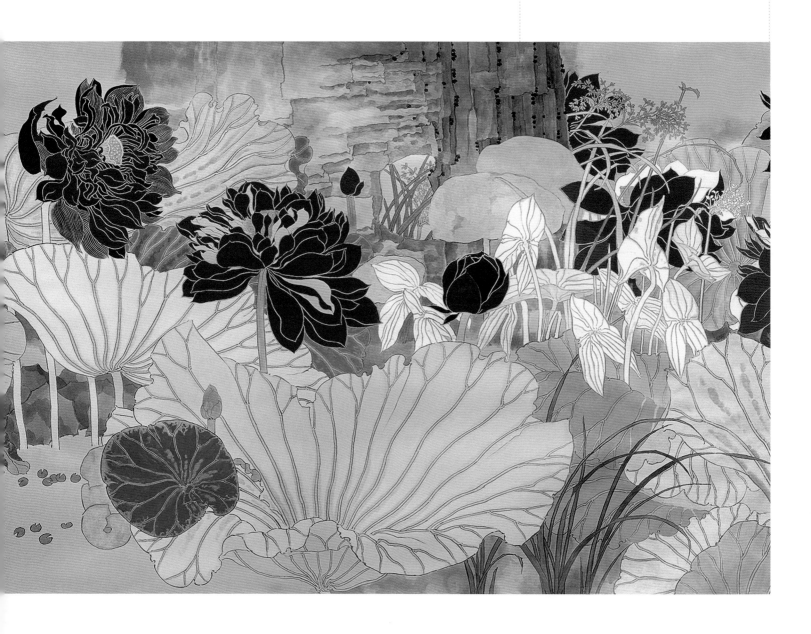

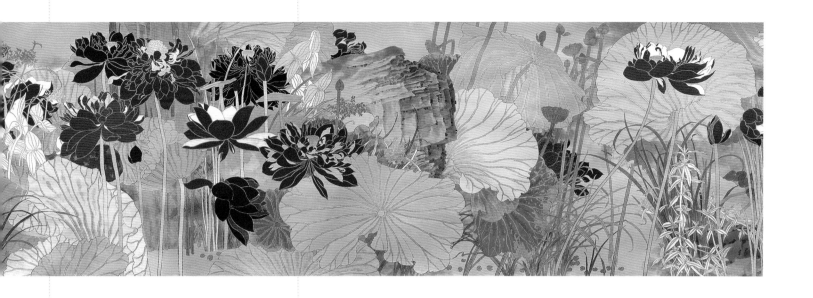

↓ 盛荷竞秀图（局部）

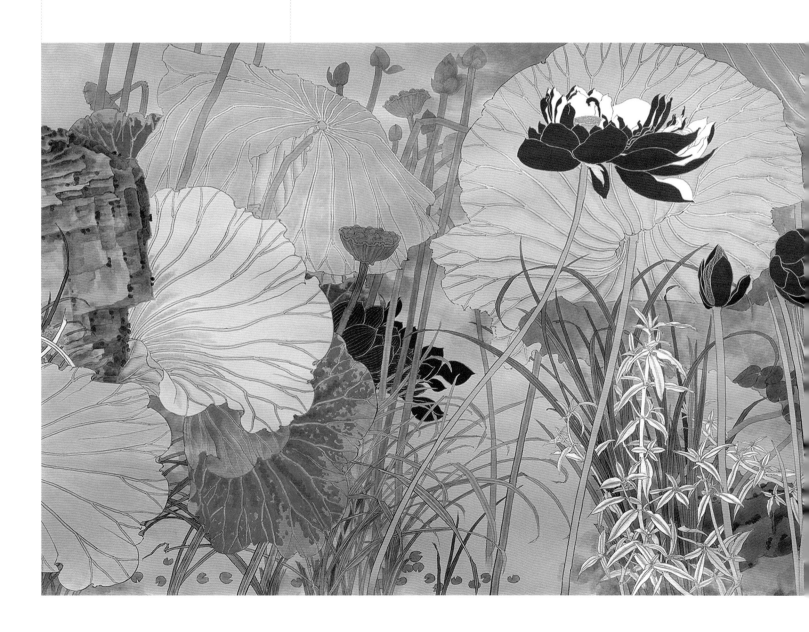

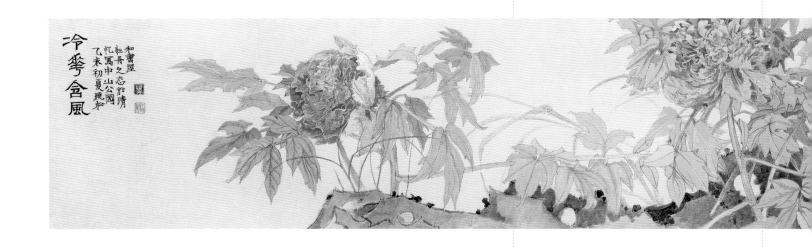

↑ 冷花含风　36 cm×210 cm　纸本　2015年

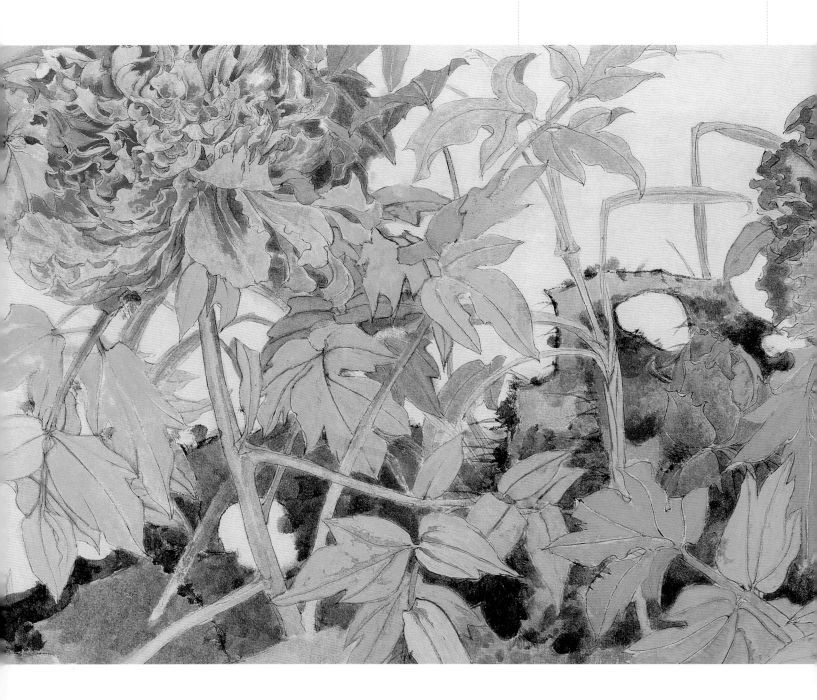

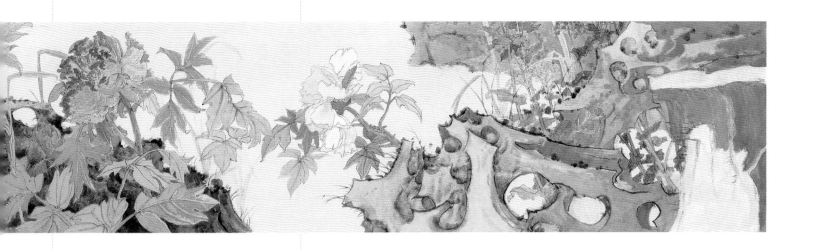

↓**冷花含风**（局部）

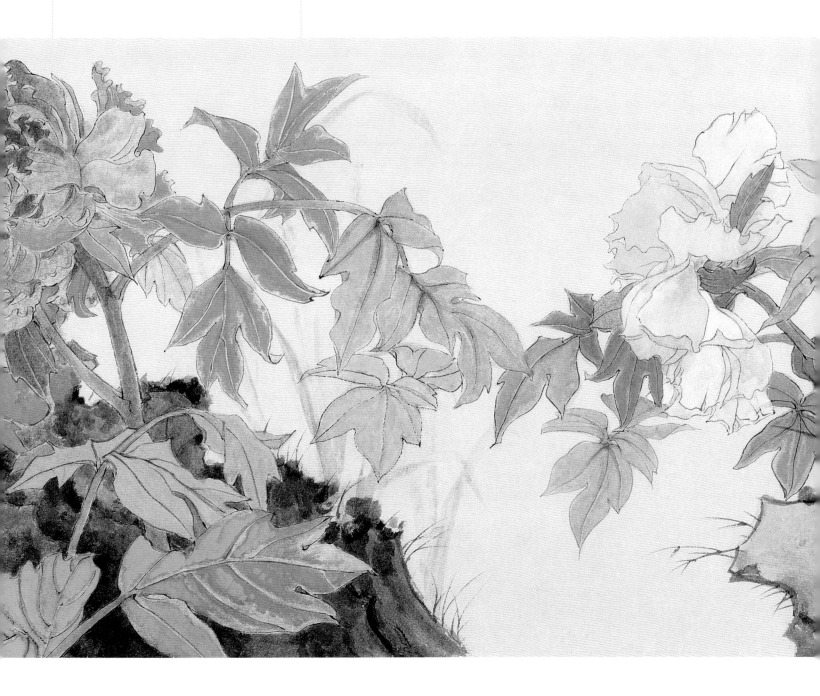

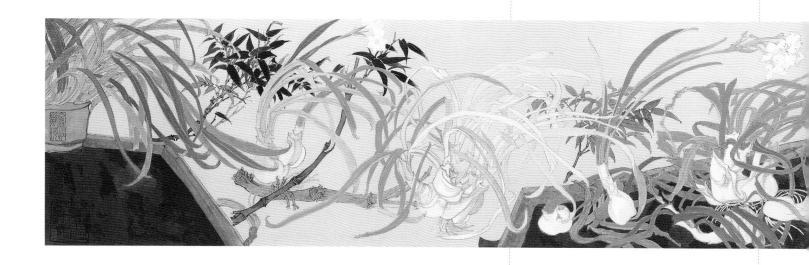

↑ **心逸素清**　36 cm×223 cm　纸本　2015年

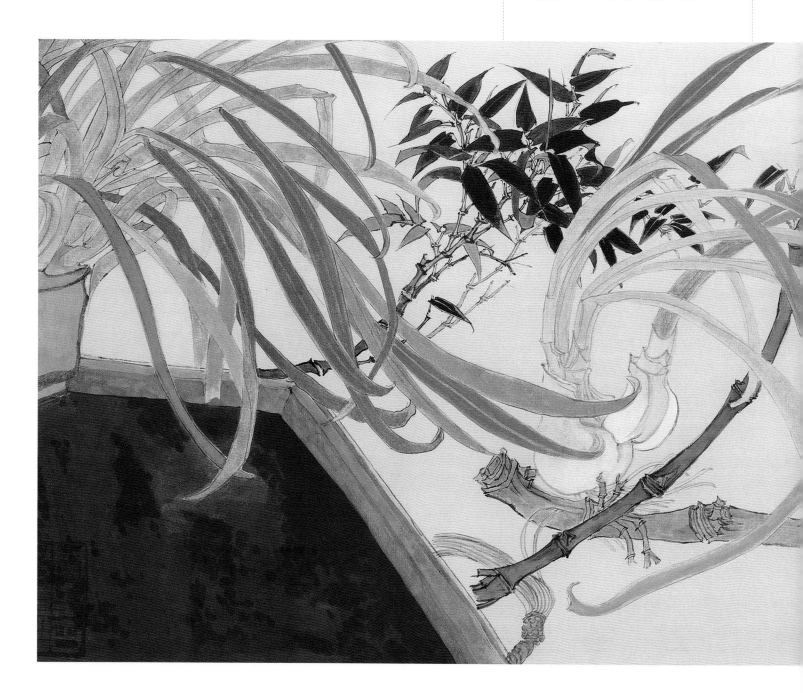

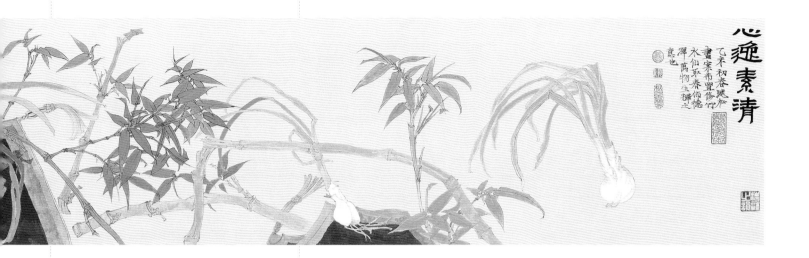

心逸素清

乙未和春晓松
书室布置修竹
永仙取春饰德
泽万物生欕之
意也

↓ 心逸素清（局部）

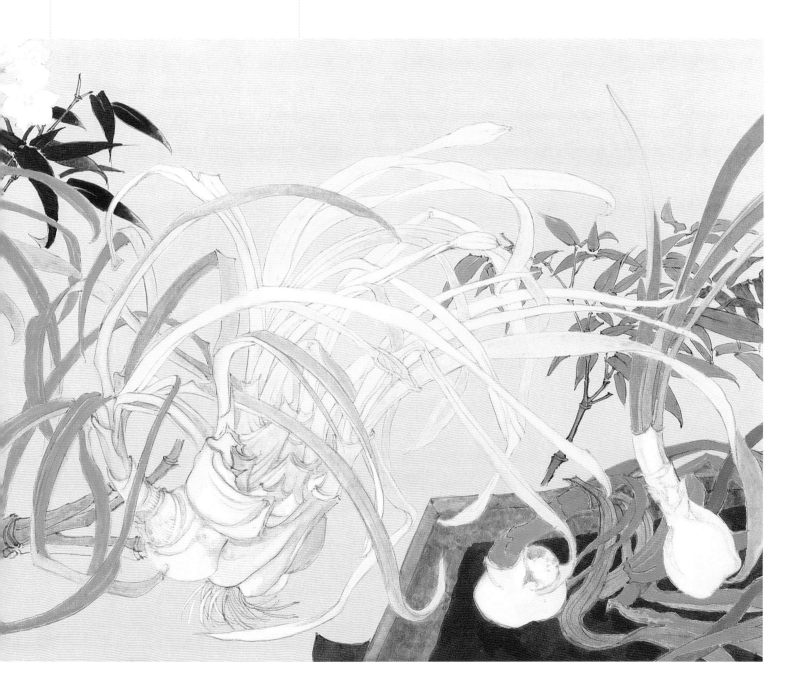

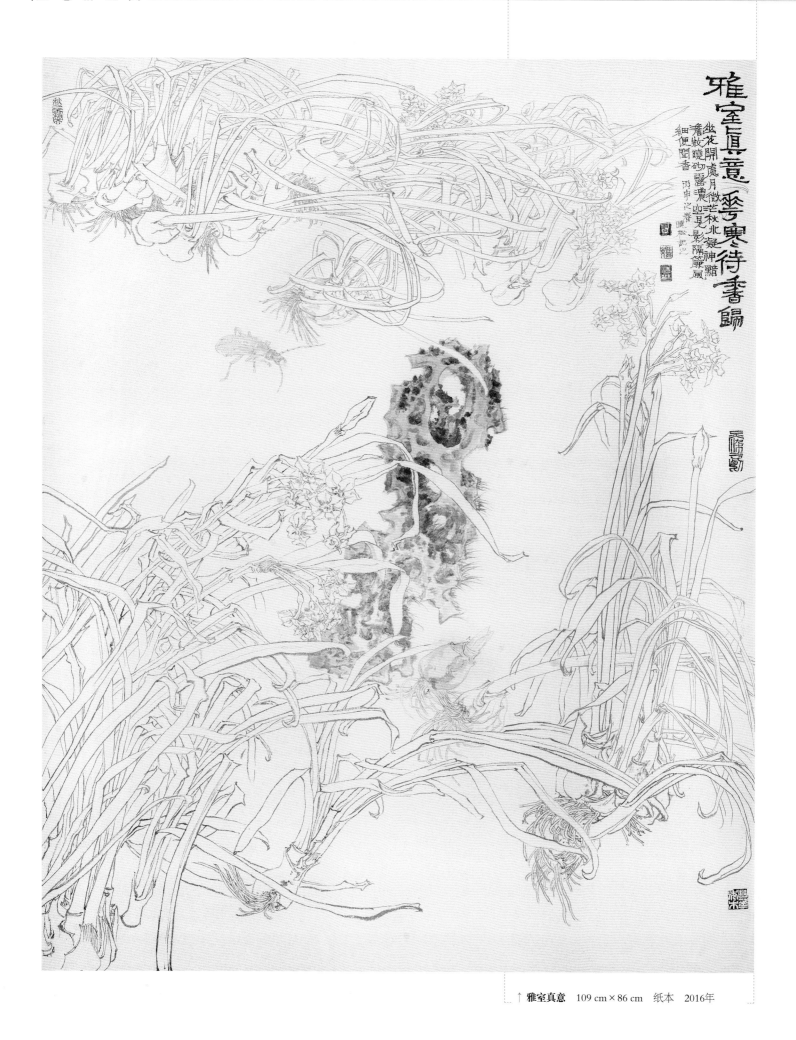

↑ **雅室真意**　109 cm×86 cm　纸本　2016年

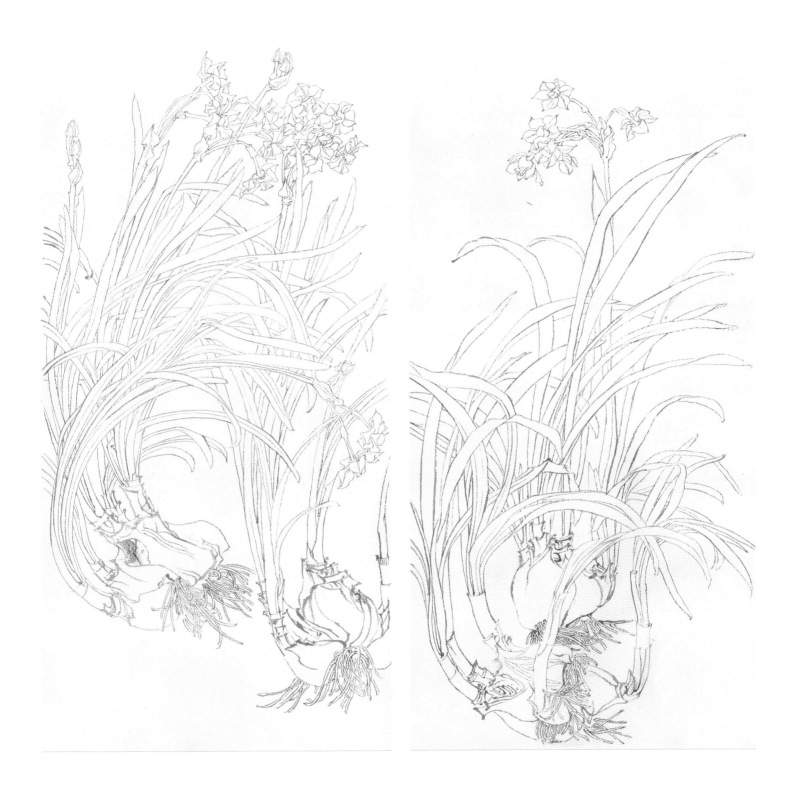

↑ 水仙写生（**10**）　71 cm×38 cm　纸本　2012年

↑ 水仙写生（**6**）　71 cm×38 cm　纸本　2012年

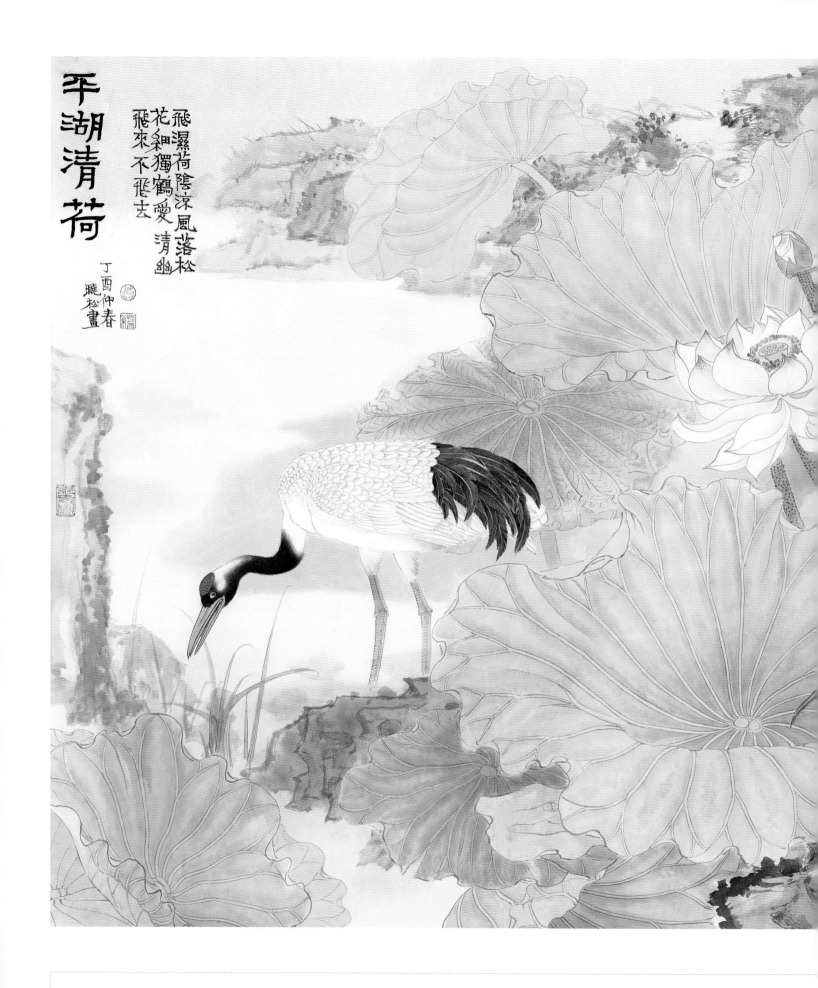

平湖清荷

飛濕荷陰涼風落松
花細獨鶴愛清幽
飛來不飛去

丁酉仲春
曉松畫

↑ **平湖清荷** 96 cm×178 cm 纸本 2017年

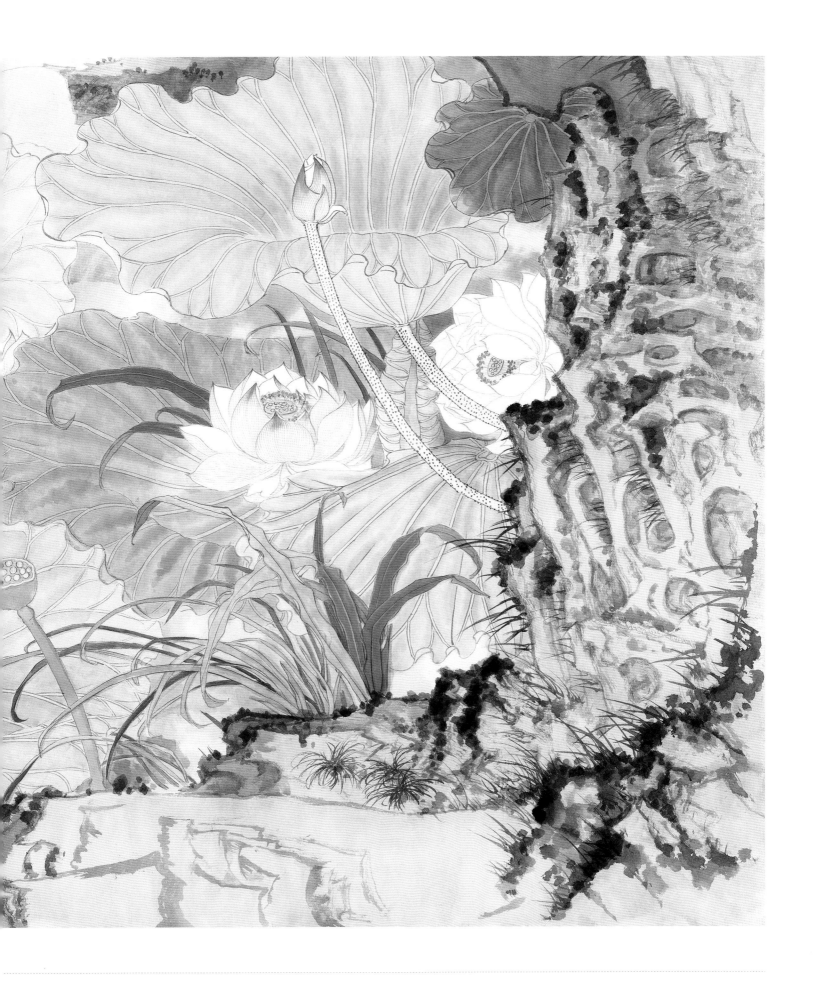

## 创作步骤

步骤一　确定好画面的构图后，勾勒出整幅画的轮廓，注意线条要圆润。中锋和侧锋相间，造成丰富的线描变化形态。花和叶的内部线条勾勒时要轻，形成鲜明的主次关系。

步骤二　用白云笔调白粉对花头进行平涂，注意控制好笔中的水分，水太少不上色，水分过多则会挡住白描线条。用淡墨对荷叶和背景进行渲染，渲染时应让画面湿润。注意前后荷叶荷花的深浅关系。

步骤三　调淡朱磦加三绿成色，分染荷花线多遍，形成浮雕感。用赭色点染芦草，使之有暖色感觉，用三绿在淡墨上过色。

步骤四　分染荷花花瓣的瓣尖内侧，注意瓣尖和瓣根的轻重不同，多次分染以增加厚重感。再换取蘸清水笔及时晕染开。分染突出花瓣的体积感。花瓣内部要用稍浅的青绿色渲染，使花叶的色彩更搭配，冷暖互动。

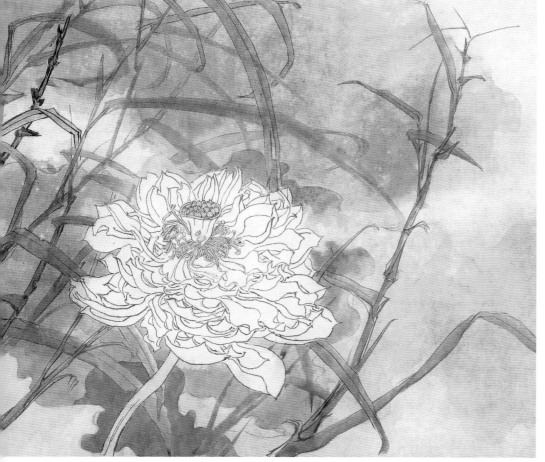

← **花动一湖秋色水**（步骤图）

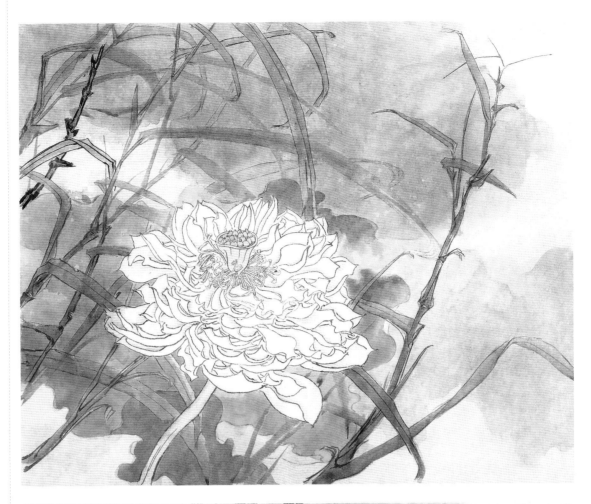

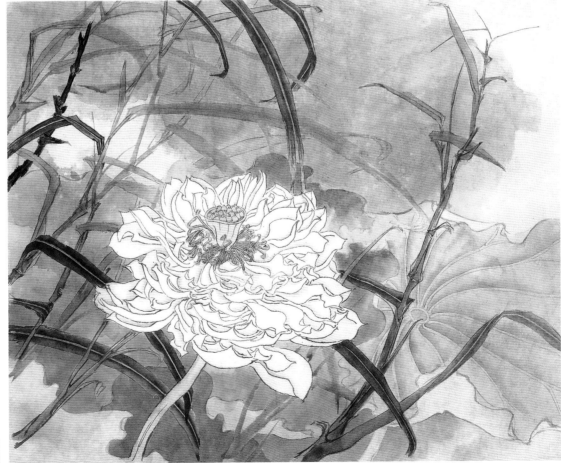

→
**花动一湖秋色水**（步骤图）

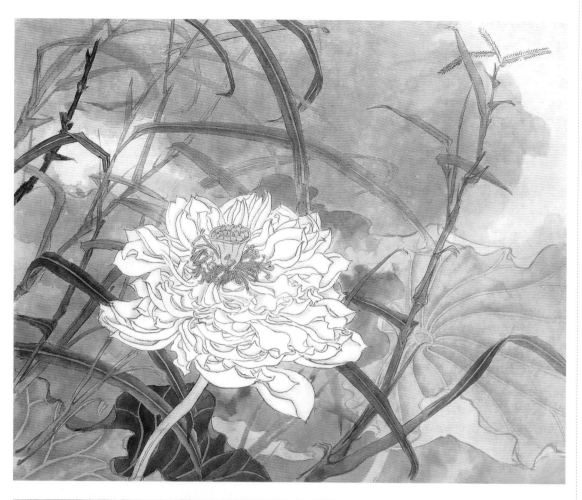

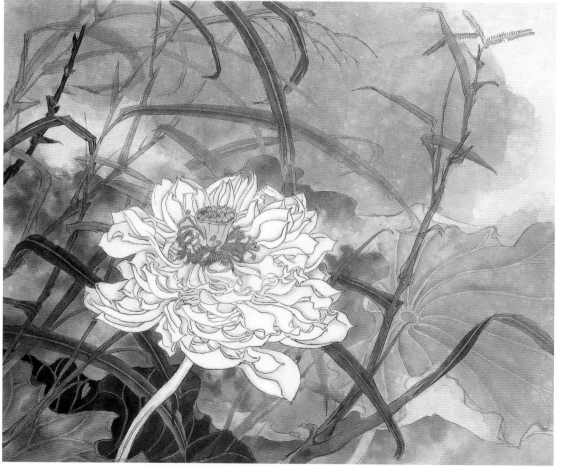

花动一湖秋色水（步骤图）

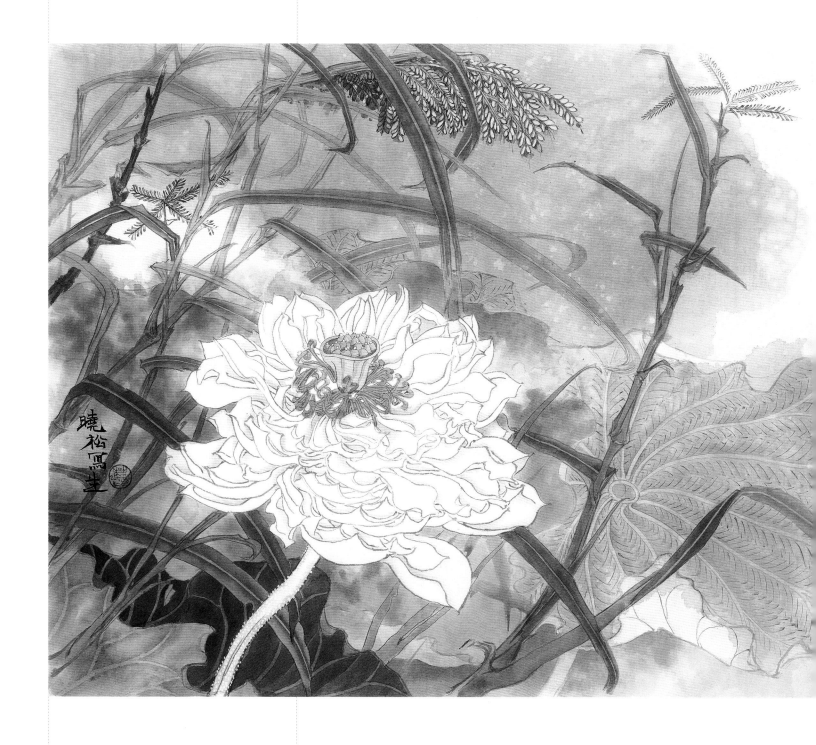

步骤五　调稍重的绿色再次分染荷叶,加重荷叶的色彩。分染时注意颜色不可太浓,要用浓度不大的颜色反复分染。注意前后荷叶着色的深浅不同,使画面更加醒目。适当在三绿中加青色,使之和墨底更融合。

步骤六　开始调整色彩的前后层次,加大花之白、叶之绿和杂草之深色的对比,让墨的感觉,白粉和绿及青色在渲染和水分的作用下,相互增辉。尤其是让工笔画面润起来,色墨浑然一体,线色高度融合,水分的作用很大,要在画面上留得住。

步骤七　一幅成功的示范绘画创作需要线描的刻画形态准确,线具有感染力和表现力,在色彩处理上既精致而又给人以深刻的视觉感染力。"线"、"形"与"色"作为工笔花鸟作品十分重要的因素,相互作用,缺一不可。

↑ **花动一湖秋色水**　60 cm×80 cm　纸本　2017年

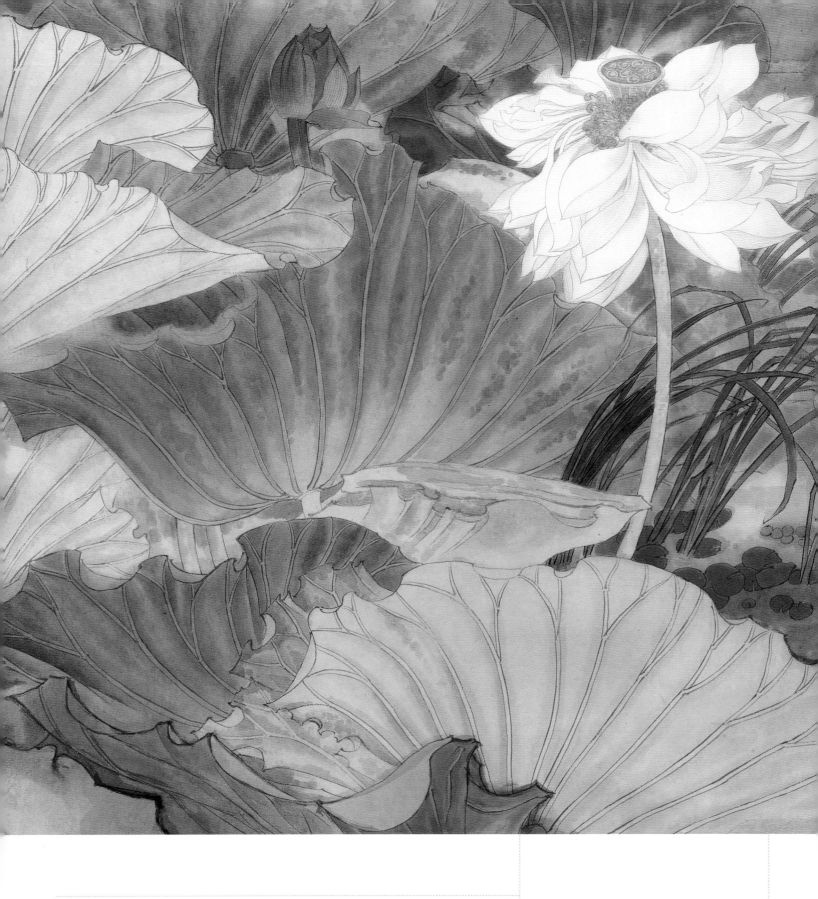

在继承传统和发展创新上，我的信念是当代工笔花鸟绘画表现有不同于以往的表现
形式和新的内容，在语境及思想延伸上对其他艺术形式都有借鉴。比如，在工笔画线的表
现上，比较中国绘画和西方绘画不同和相似的表现形式，如线的表现力、线的感染力、线
的精妙及线的节奏等诸因素，使丰富而卓越的表现力，进而升华为心灵活动和生命本质的
外化。在表现空间问题上，东西方绘画尽管有着光影明暗和虚实相生、认知和背景处理观

↑ **天影微凉**　72 cm×145 cm　纸本　2008年

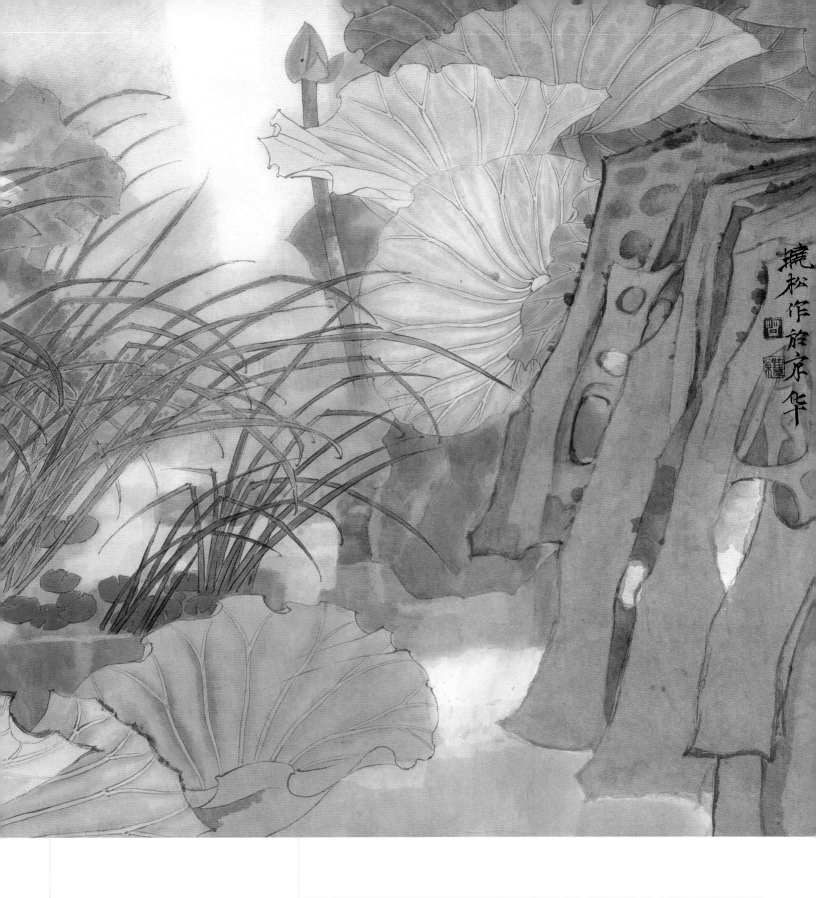

念的区别，其他因素却无不相近似，都是运用明暗线及色彩和虚实去表达结构空间的。如果把西方大师的素描减去明暗因素而只留下形体的线的话，仍同样具有极强的空间关系和绘画感，让画面充实而有感染力。在画面色彩处理上，印象派用色对我们有很好的借鉴作用。中国古代色彩五色金木水火土对应红黄绿黑白审美色彩的单纯性；西方古典明暗色彩感知的静态深入，印象派画家的动态色彩再现，反映着由光色信息自然引发的最敏感的色彩感觉。

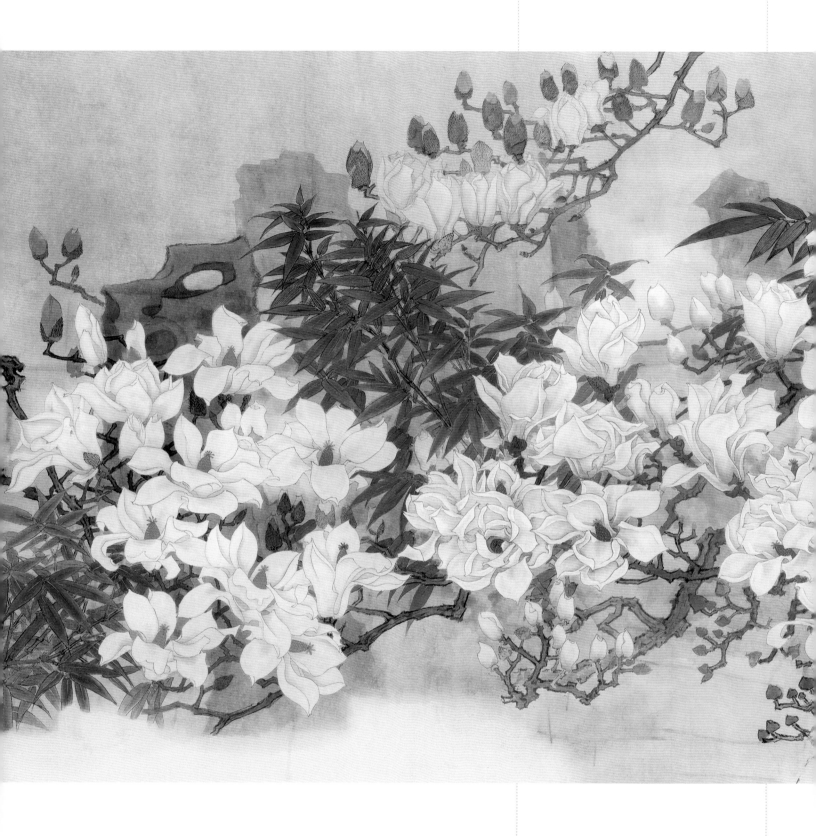

西方古典绘画认为要真诚地表现现实世界中的物象，形象多是逼真的。而中国画对于物象的表现也是具有这种能力的，那就是顾恺之所说的"传神写照"，但关键看的是你对笔墨的掌控能力。西洋绘画是把用笔理解成为表现的手段，我认为中国画则更高一级，它强调的是画家与笔墨合而为一，主要是强调画家主观"意"的加入。而墨的运用

↑ 玉兰花卧云溪间　91 cm×220 cm　纸本　2016年

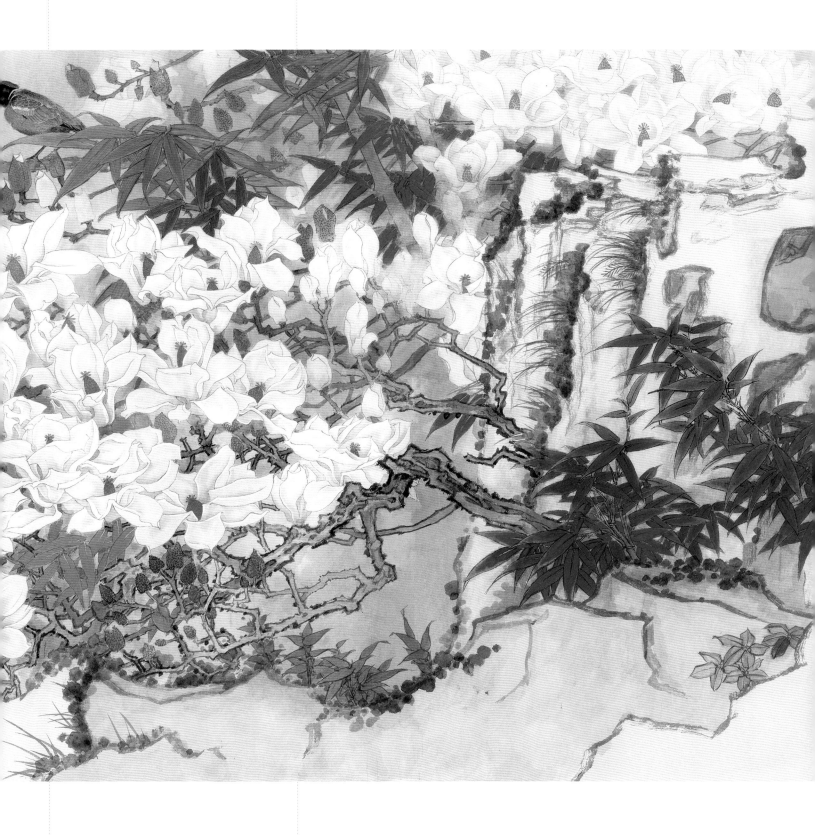

在于营造画面的视觉效果。在此过程中，应当重视气韵和笔意的变化，在墨色渲染中关注笔与笔之间的相互关联，使成片的墨色变化和形象变化相呼应，凝重中有活泼，深厚中见灵动。使墨和水在调整画面气氛中发挥最大作用，用笔才是成功的。

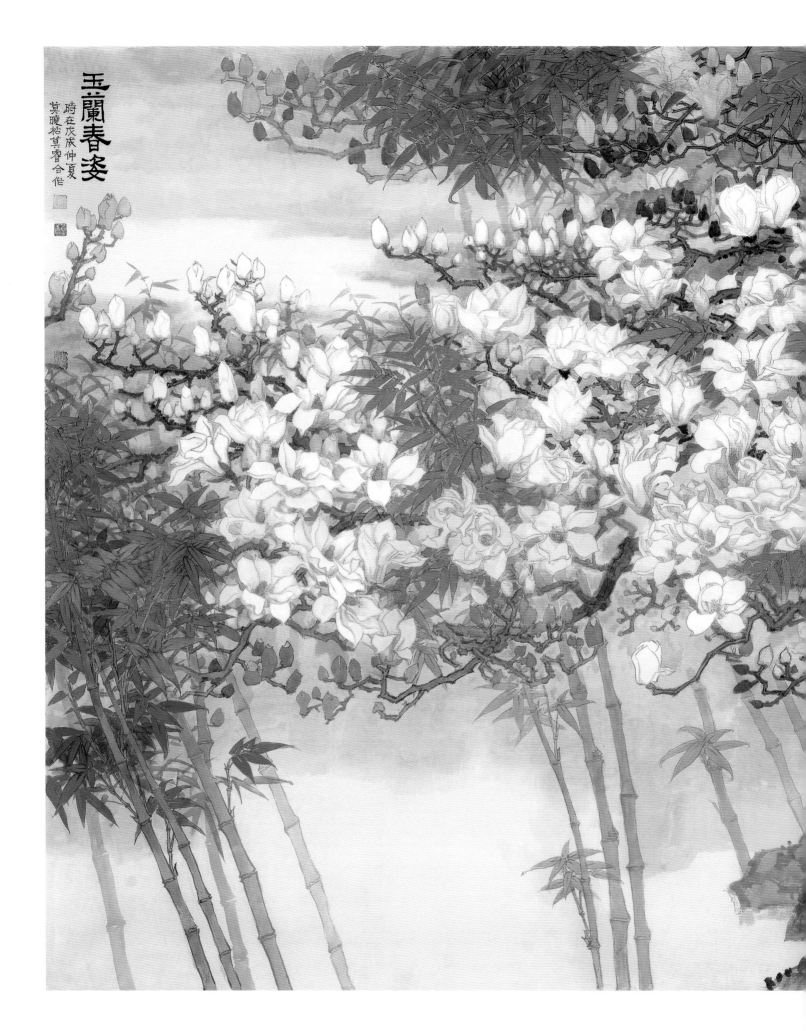

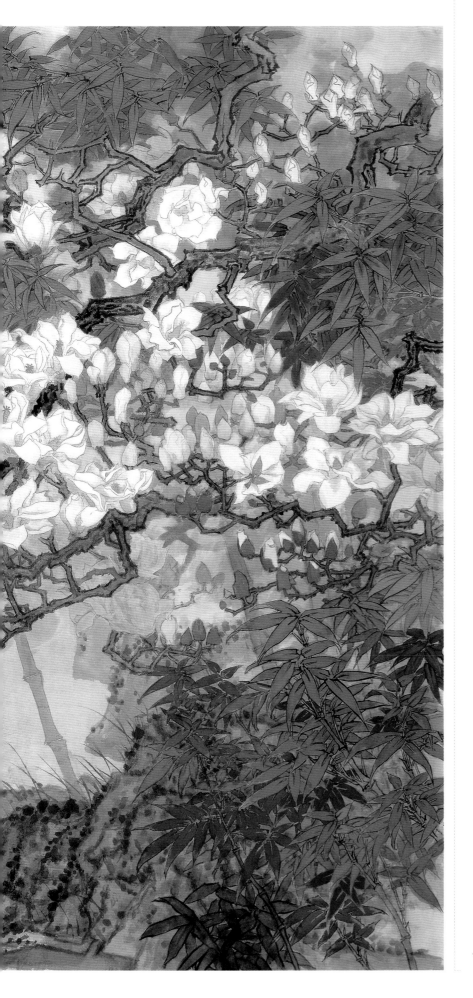

在线的运用中，尤其是熟宣上，线越实，表现力相对越弱，易流于简单和生硬。要把用笔墨形成的线的痕迹和自然形象紧密结合，笔墨的形迹化为自然的形象，用笔的含蓄多变才能显现画面的丰富性。其实是用笔决定了线。

因此，笔性的差别决定了笔味的差别。所谓笔性，习惯上指画者对笔的自然感受与习性把握。它很本质，本质到可以窥见画者的心理素质与综合技术训练程度。中国画很看重笔性笔味，如同生活中的人品人性之重要一样。所以说，通过欣赏把玩笔性笔味，可以进一步深度理解画者的"人文"。中国画是非常强调人文品质的。

**玉兰春姿**　180 cm×210 cm　绢本　2018年

幽意篇

## 工笔花鸟画空间意境的创造

　　我在工笔花鸟作品中常寻找一种幽静、深远、孤独的意境。经过不断探索，完成了《月光》《河西九月天》《三江源之忆》《冬至》等一系列表现空旷悲凉的水墨工笔作品，为工笔花鸟画意境拓展了视野。

　　工笔花鸟作品以水墨形式出现，更能切中主题。水墨可以表现宇宙的淋漓生命。传王维所作之《山水诀》说："夫画道之中，水墨最为上，肇自然之性，成造化之功。"这段话的核心是：水墨画合于自然，体现大自然永恒运转的生命力，故属画道中最高层次。之后画家从几个侧面丰富了这一理论。有一种认为水墨利于酌取造化精神的观点很流行。墨色幽深玄妙，有宇宙混元之象，氤氲迷茫的墨韵，又有混沌初开之象。墨色为玄色，玄色为五色之母，故近乎创化之元。故荆浩评项容之水墨"独得玄门"，认为水墨是达于"物象之源"的重要手段。

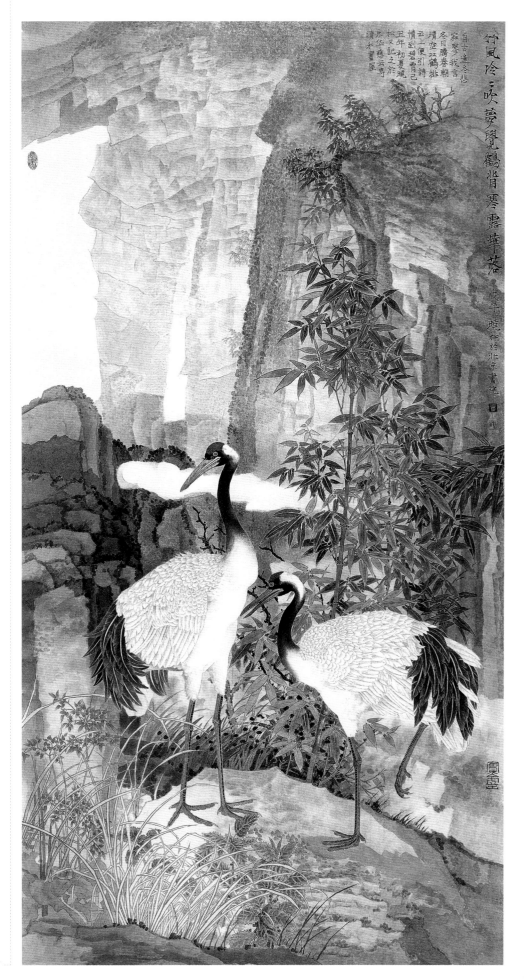

竹鹤秋意图　179 cm×85 cm　纸本　2008年

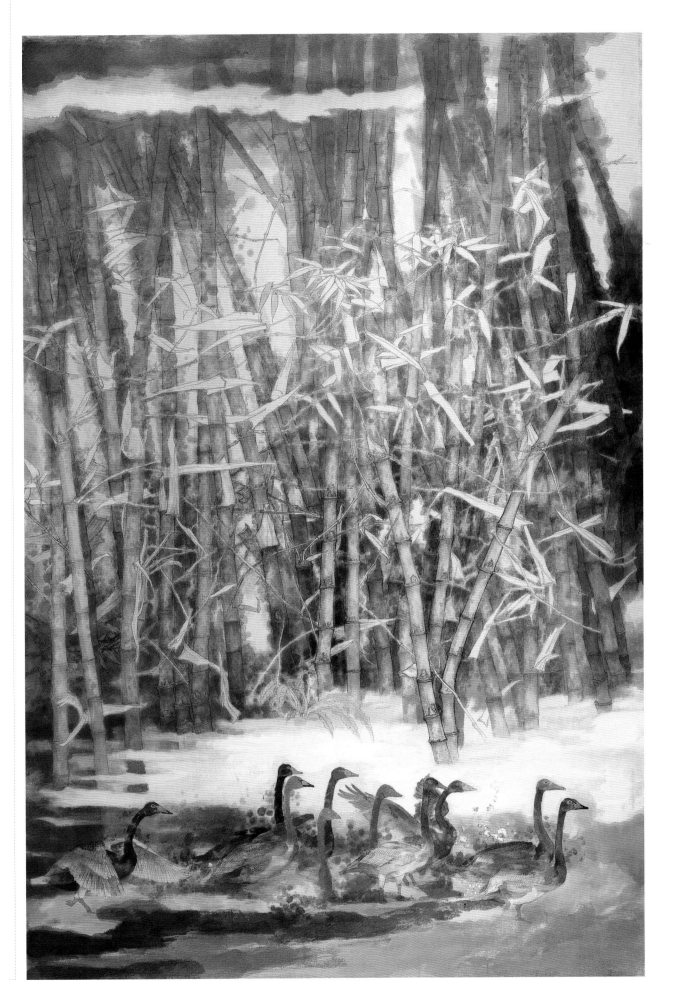

↑ 寒烟　310 cm×250 cm　绢本　2018年

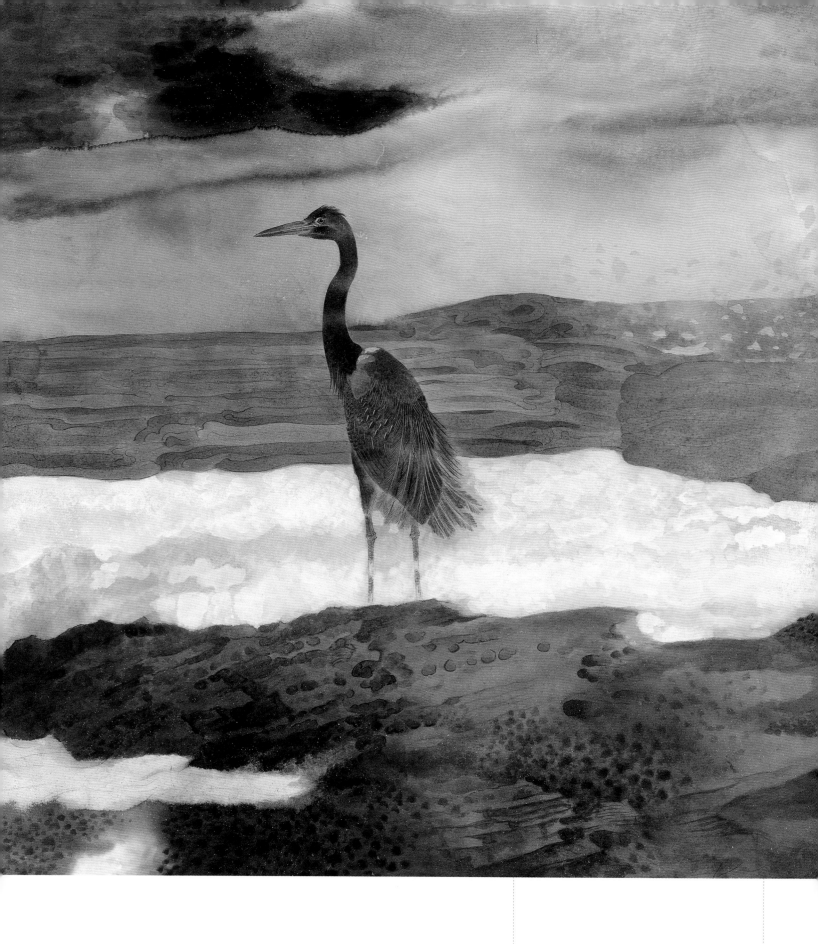

有人认为，水墨可得阴阳变易之精神。阴阳从创化一体中分出，相摩相荡而成生命滋蔓之象。水墨为玄色，玄为阴，纸为白，白为阳；墨色有浓淡干湿之变化，淡为阳，浓为阴，干为阳，湿为阴，于是生出无数重阴阳相生之状，画之生命便由此而生。水墨

↑ **又逢晚秋**　74 cm×138 cm　纸本　2004年

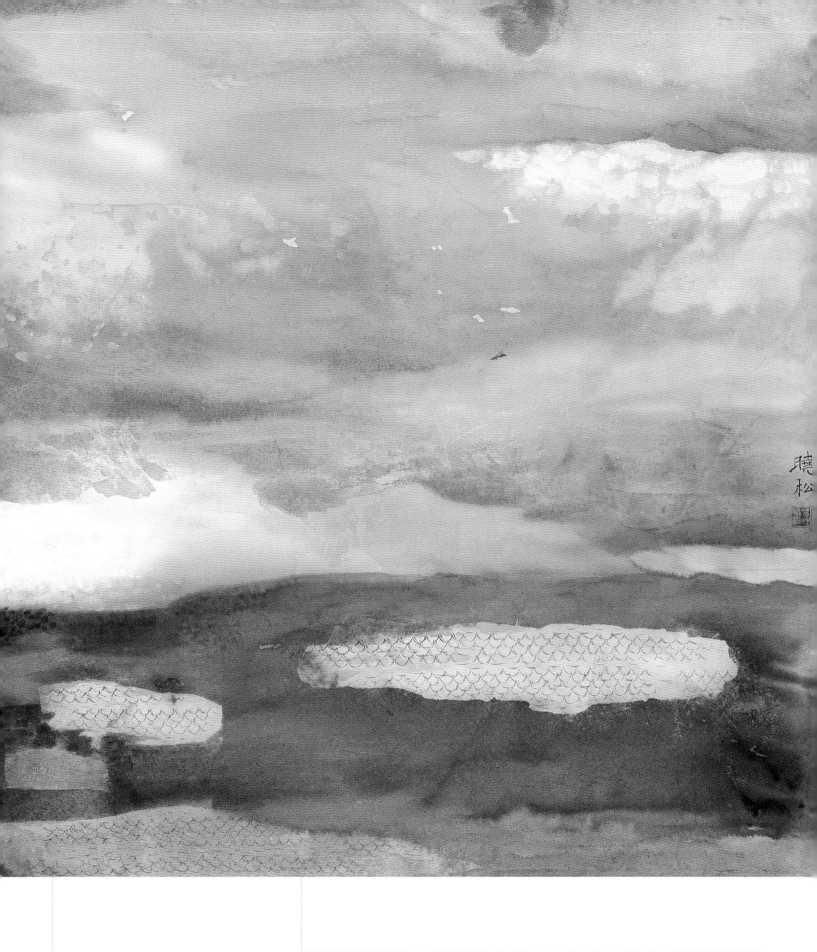

可以尽氤氲流荡之态，有一种墨色滋蔓的效果，此颇令中国画家着迷，清代华琳说，水墨"光怪陆离，斑斓夺目，较之着色画尤奇恣"。墨韵翻飞能表现生命变化的复杂性、多样性特征，如荆浩说："墨者，高低晕淡，品物浅深，文彩自然。"

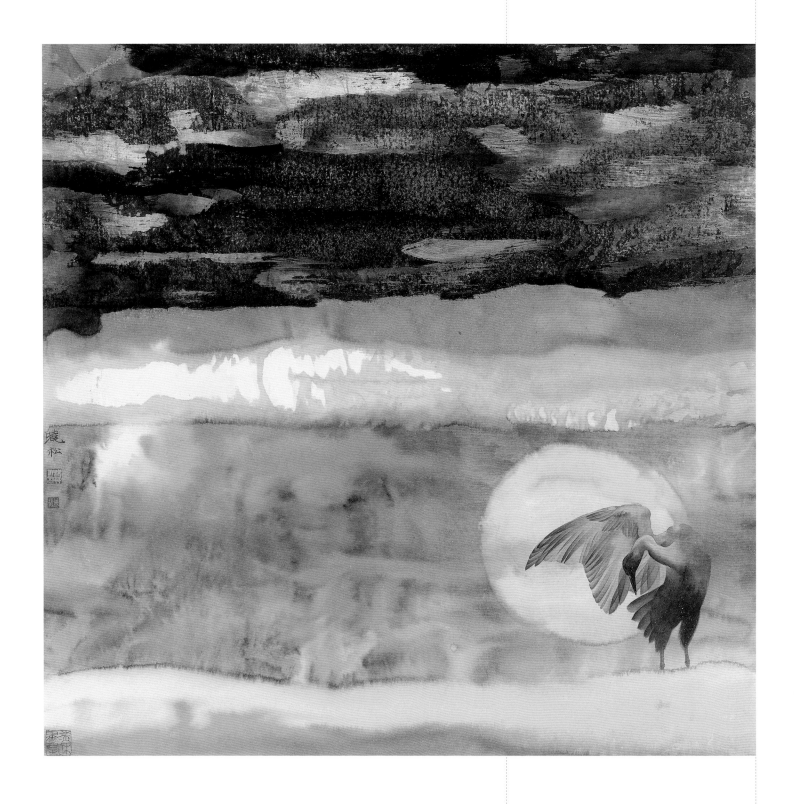

　　"独鸟""栖禽"一直是我花鸟画创作的一个主题。画面上，常有一禽，或引颈眺望，或低头思索，背景大多是一望无际的秋水，或夕阳西下时孤云舒卷，轻烟缥缈的景致。这清清的世界，是凄迷的，是宁静的。宁静驱除了尘世的喧嚣，将人带入幽远的遐思。

↑ **月光**　64 cm×64 cm　纸本　2000年

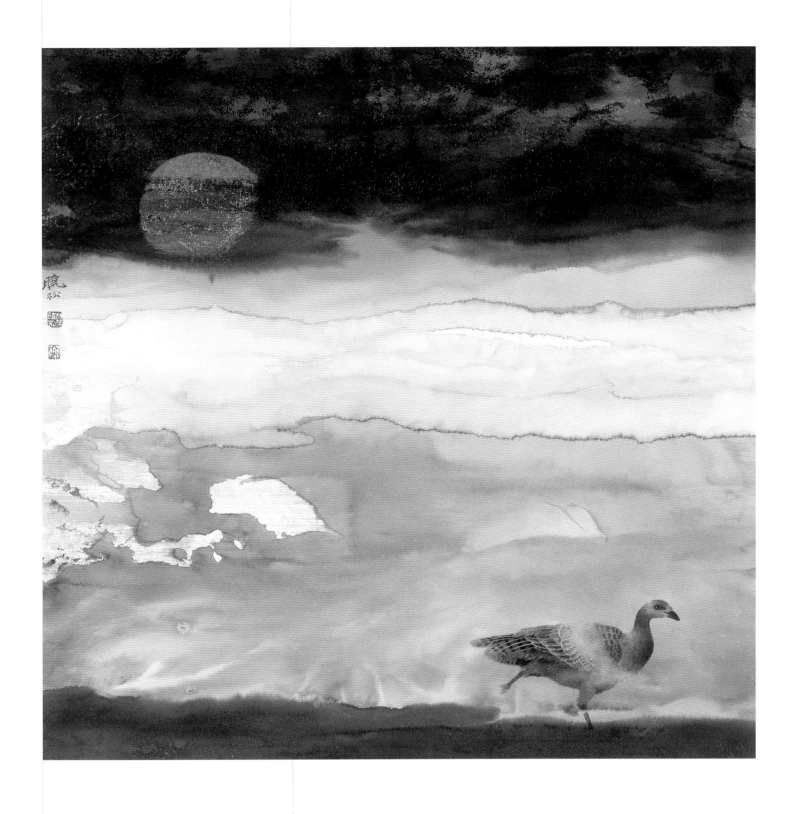

↑ 追月　64 cm×64 cm　纸本　2000年

屈原在《楚辞》中描绘："帝子降兮北渚，目眇眇兮愁予。袅袅兮秋风，洞庭波兮木叶下。登白薠兮骋望，与佳期兮夕张。鸟何萃兮蘋中，罾何为兮木上？沅有芷兮澧有兰，思公子兮未敢言……筑室兮水中，葺之兮荷盖。荪壁兮紫坛，播芳椒兮成堂。桂栋兮兰橑，辛夷楣兮药房。罔薜荔兮为帷，擗蕙櫋兮既张……"虽然场景不同，但瑟瑟的秋风又起，萧萧落叶飞下，渺渺的天际中充满了一样无言的寥廓。

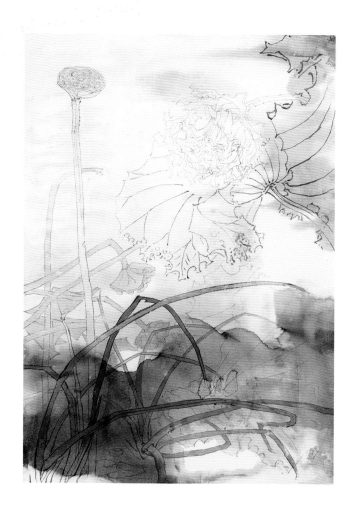

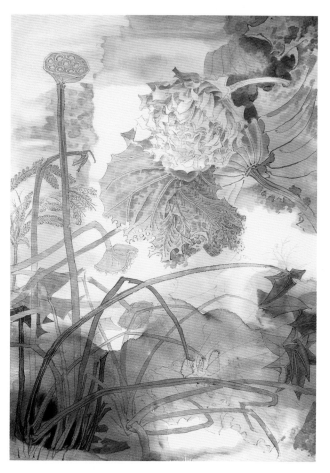

## 创作步骤

步骤一　构思。排布好画面的主要和次要元素。此幅《荷塘遗韵》围绕主要想表现的莲花来构图。将莲花安排在右上位，出枝为右边位。辅以荷叶团块遮挡、衬托，再以一只莲蓬、几根草叶拉出画面，线条灵动，贯穿几个团块。

步骤二　做底。刷清水，以浓淡两种墨色相破，大致规划画面黑白灰关系。墨色与线描有合有离，画面松动，更趋天然少人工。

步骤三　深入。细致规整黑白墨色关系，从整体层次和肌理光感两个角度思考，灵活晕染。分染和罩染交叉进行，做到虚实相生。深入刻画应把握好分寸。

←
**荷塘遗韵**（步骤图）

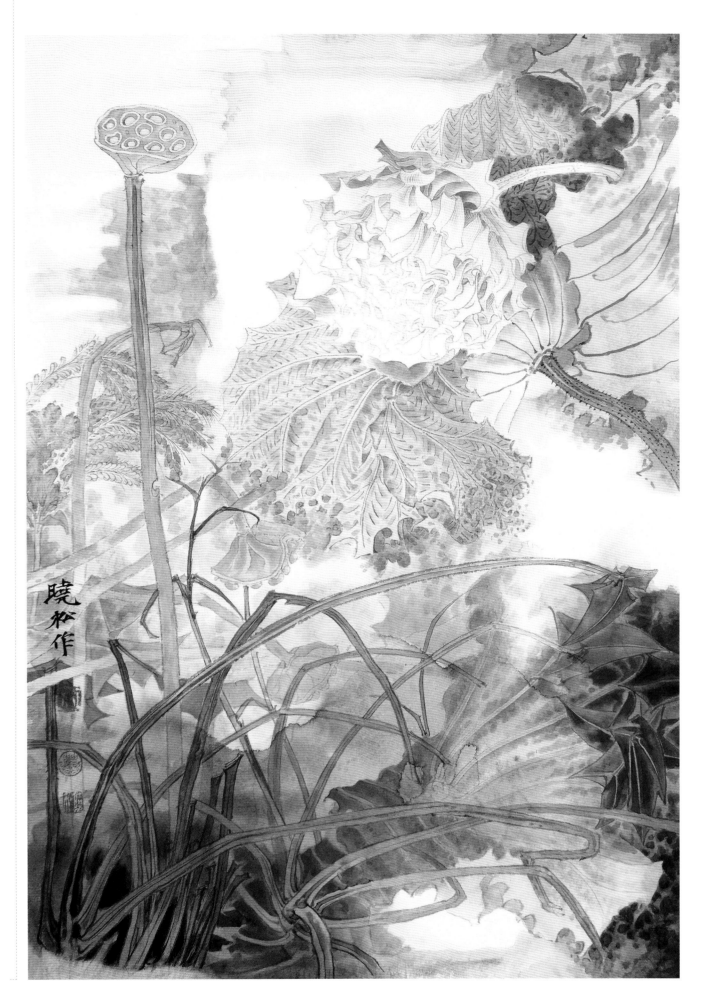

一 荷塘遗韵　64 cm×38 cm　纸本　2015年

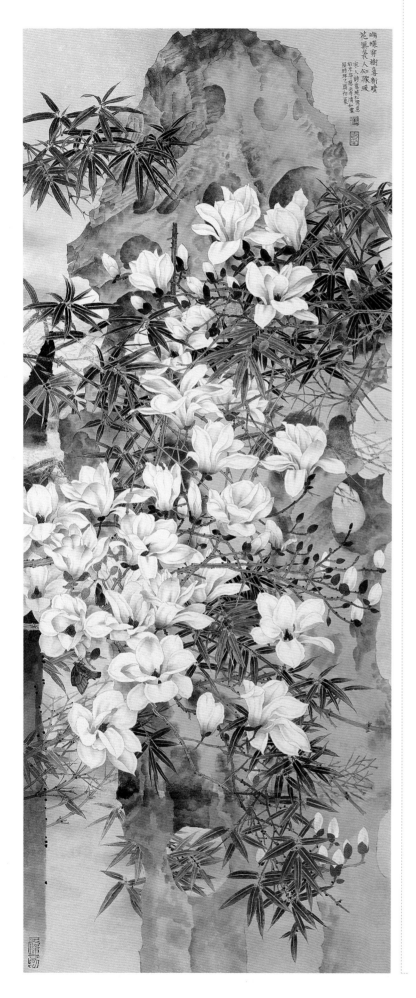

←
**竹石玉兰来春图之二**　145 cm×66 cm　纸本　2005年

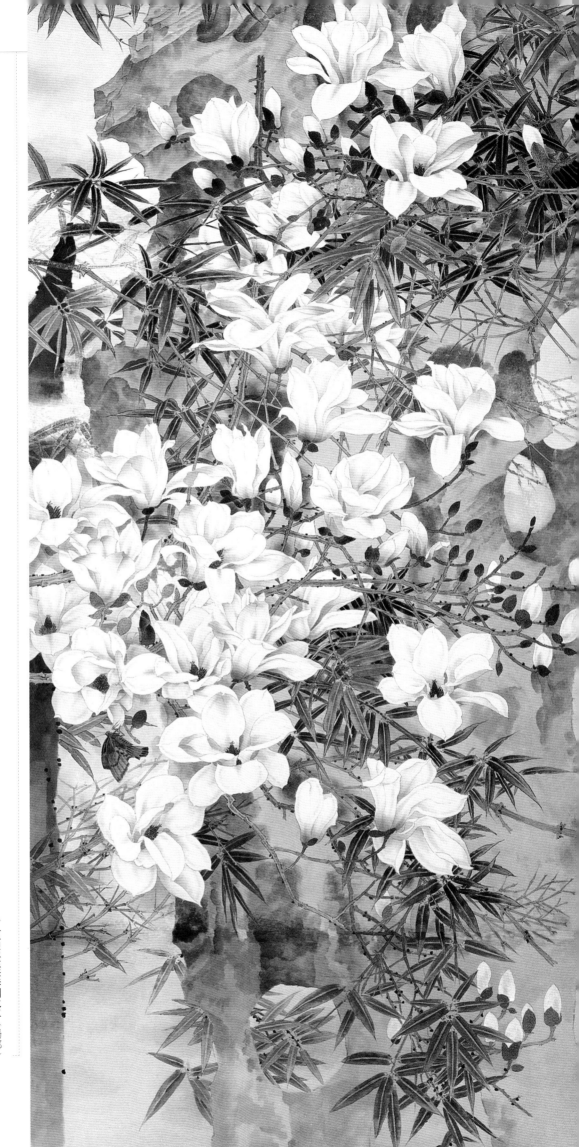

竹石玉兰来春图之二（局部）

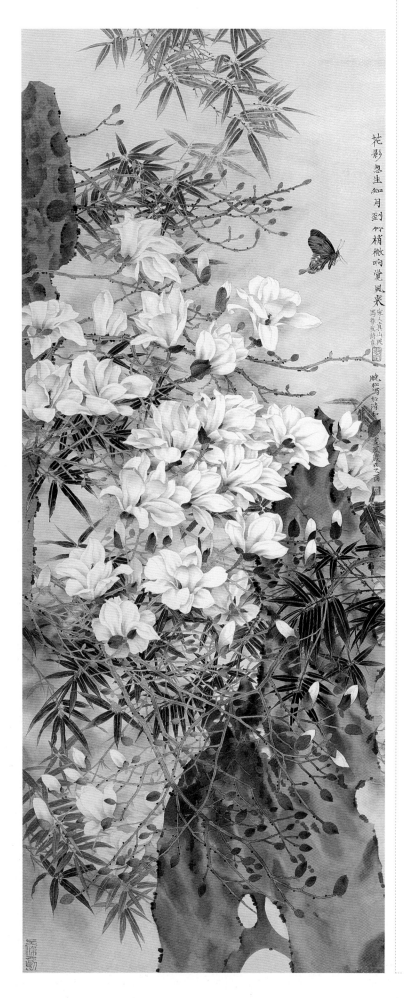

竹石玉兰来春图之一　145 cm×66 cm　纸本　2005年

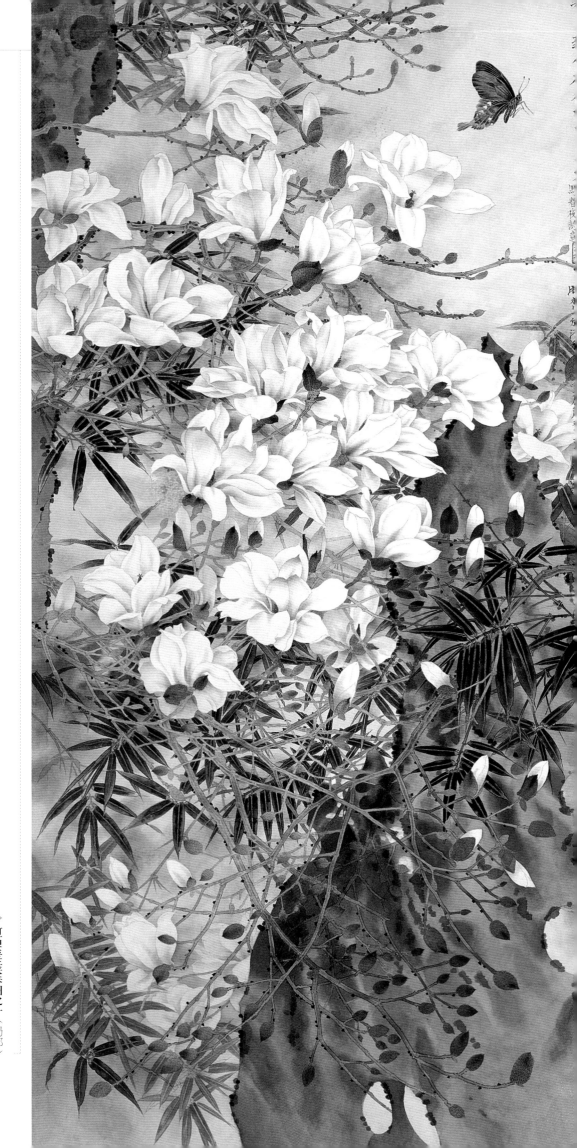

竹石玉兰来春图之一（局部）

在"清"的逸气里,古代画家们更突出表现"和"的境界之美。

　　早春季节,鹅黄淡绿,轻柔的柳枝上,悠然地站着三只洁白的鸟。在它的上方,又有两只小鸟在嬉戏。线条飘逸,色彩淡雅,风格宁静。这是明代吕纪《三思图》中描绘的境界。艺术家在观照现实景物的同时,用深刻的心灵体验,赋予画作

↑ **暮雨生寒** 60 cm×70 cm 　纸本　2012年

↑ **意别秋风** 60 cm×70 cm 纸本 2009年

独特的魅力。时至今日，人类何尝不需要这样清纯、和美的境界？中国艺术很早就以这种平远宁静的境界为最高理想。不只是绘画，中唐以后随着审美风尚的变化，和谐作为音乐家美学的核心思想，也发生了变化。我们可以比较两部有较大影响的音乐美学著作，一是《乐记》，一是明徐上瀛的《溪山琴况》，差异是很明显的。

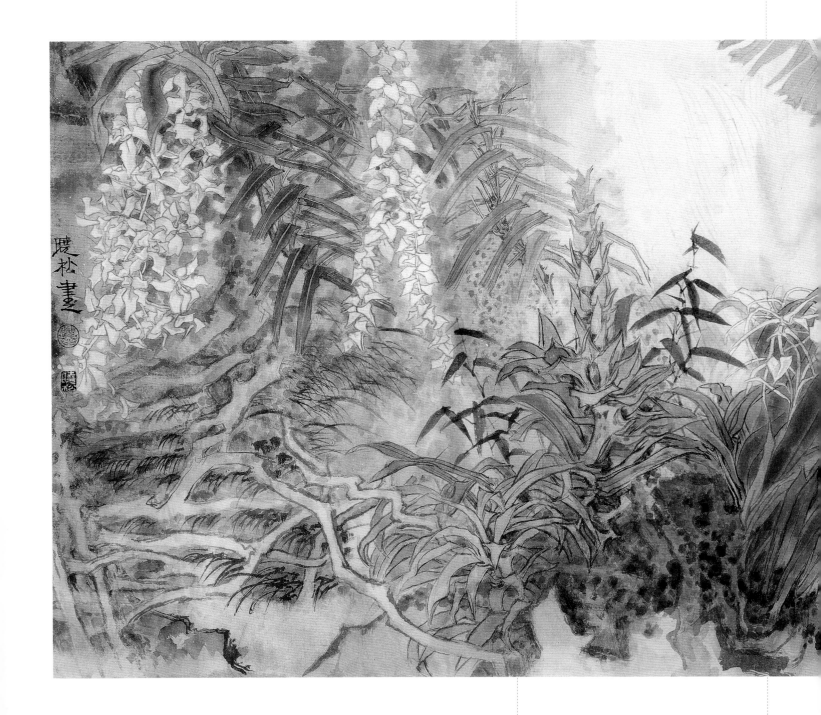

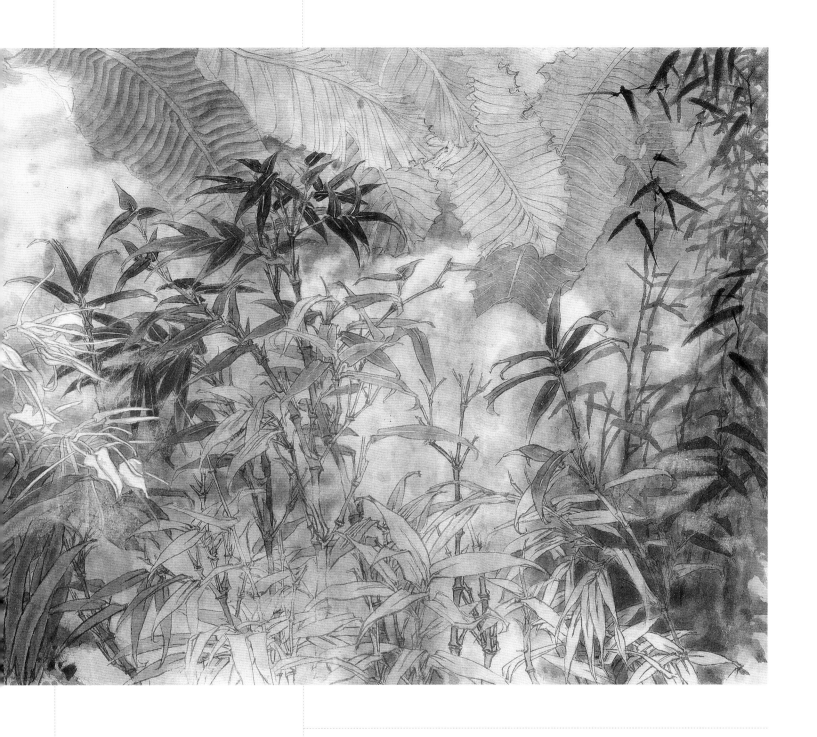

↑ **气蒸云梦** 43 cm×108 cm 纸本 2018年

　　我有一方闲章"清和其心"，是1994年在甘肃画院时请邵灵老先生为我篆刻的。我的斋号名为"清和书屋"，是我在上大学的时候，读宗白华先生的《美学散步》时受启发而得。

　　我喜欢"清和"二字，"清"是一种追求，一种气节；"和"是一种氛围，一种境界。

　　在中国绘画史上，自元代开始就特别追求清逸之气。在元代隐逸画家看来，乾坤间唯有清气可尊，而人唯葆有清气最贵。赵子固以水仙这一绰约仙子表现"冰肌玉骨照清波"的境界，钱舜举有感于"乾坤清气流不尽"，故作画唯在集清延洁，妙语惊人；李息斋画竹获"心中饱冰雪，笔下流清韵"之评，其中一幅叫作《秋清野思》的图画就表现了他对"清"的渴望；而赵子昂"日对山水娱清晖"，更是以"清"为其最高的审美理想。比如他的现藏于台北"故宫博物院"的《重江叠嶂图》，画法师李成、郭熙，潇洒清秀，不落凡尘，图作崇山峻岭，山石追求灵动空蒙，而不追求苍古奇崛，远山多以水墨渲染，石坡用清爽的线条勾出。树干劲挺，枝如蟹爪，有李成、郭熙之势，而潇洒清旷过之。

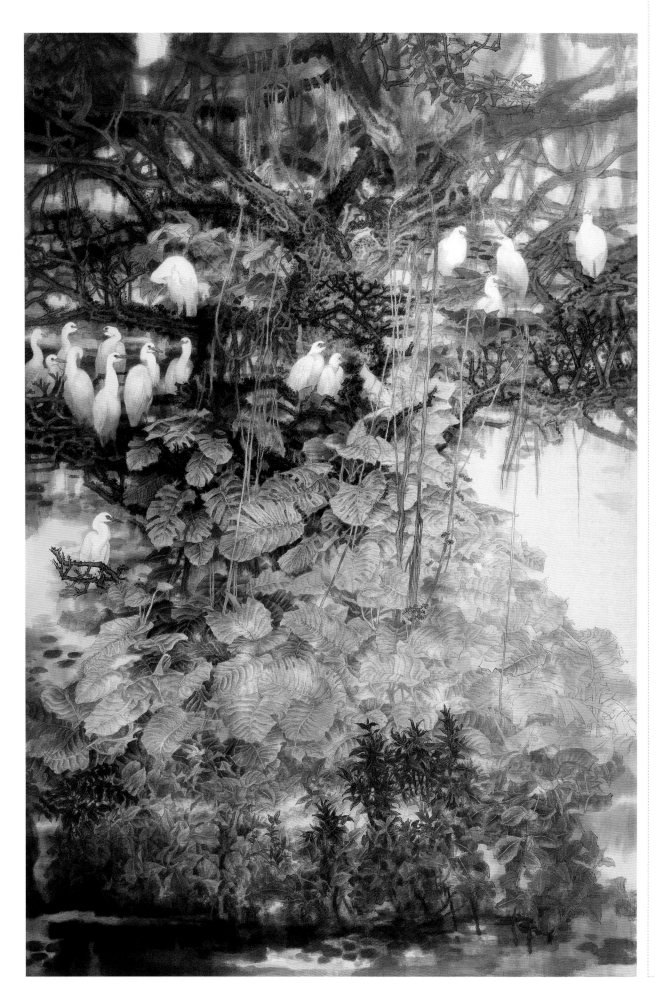

← 微茫　310 cm × 250 cm　绢本　2018年

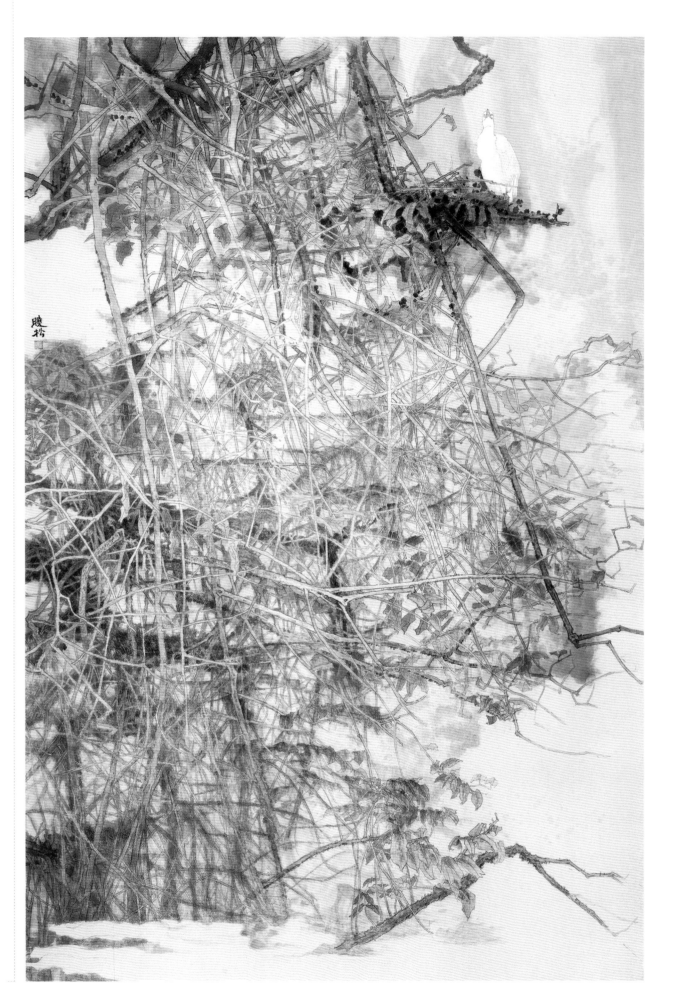

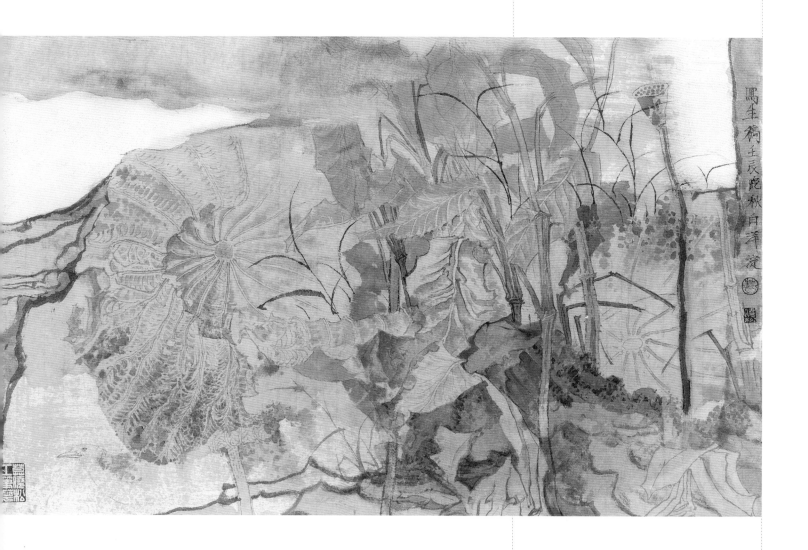

元代画家对"清"的推重，既反映了他们的美学追求，也印证着他们的人格追求。

元代隐逸画家多画梅、竹、兰、蕙等，注意表现画家的审美趣致与内在品质。读其画，大有脱略凡尘，根除俗念之意，一股清气勃勃而生。正如明代王世贞评元画时所说的："以其精，得天地间一种清真气故也。"元代画家对"清"的推重，还体现在他们对墨笔画的酷爱上，元代画家普遍喜爱素净之美，他们对前代富丽堂皇的色彩兴趣顿减，墨笔画成了他们喜爱的形式。他们认为"江山莫装点，水墨写清新"。水墨，是与追求"清"的审美趣尚相连在一起的。

↑ **荷塘写生（3）** 38 cm×72 cm 纸本 2012年

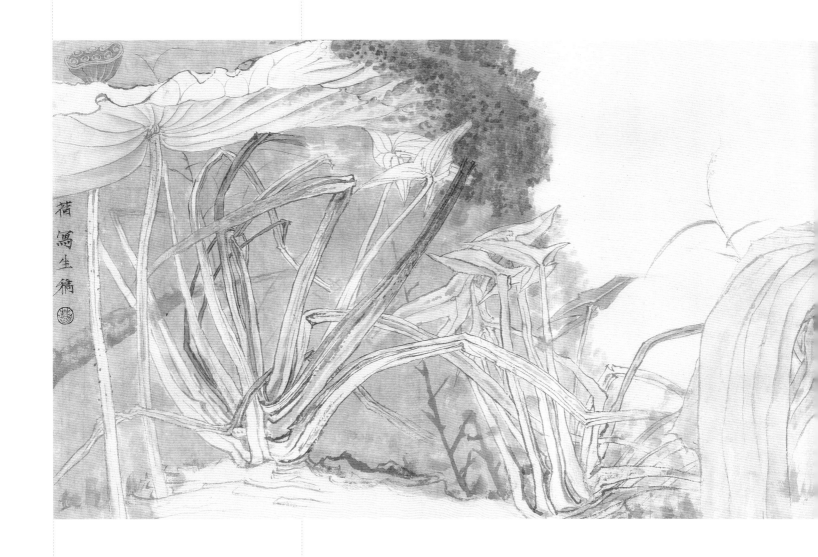

　　"和"的思想是儒家美学的重要体现，也可以说是《乐记》最有价值的美学内容。《乐记》说"大乐与天地同和"。这个"同和"，我理解有两层意思：一是乐与天地同，音乐作为一种艺术与天地万物具有同构性；二是强调音乐之创作必须契合到大化流衍的节奏中去。天地的节奏就是音乐的节奏，悉心体悟万物运转之节奏，春生夏长，就是仁的意思、和的意思、乐的意思，上下与天地同流，参天地之变化，化造化的精气元阳为音乐永不枯竭的艺术力量。

　　《溪山琴况》继承了文人意识的审美理想，虽然它以儒家音乐美学"清丽而静，和润而远"为其思想基础，但骨子里的道禅哲学的余韵表现得愈加强烈。

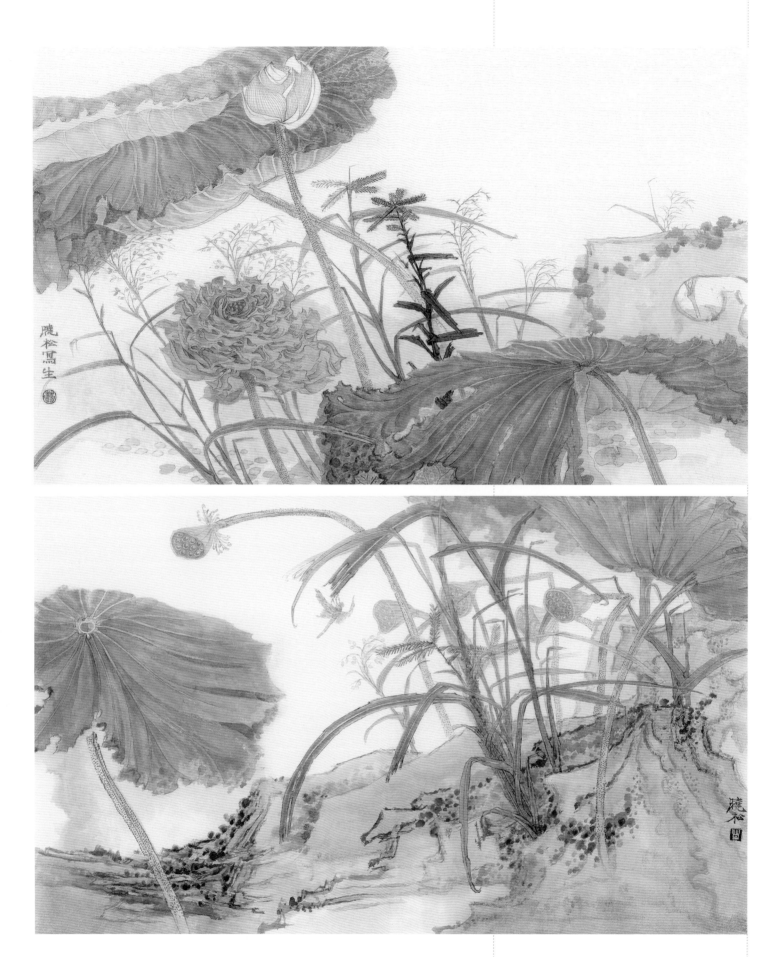

↑ 秋花如烟　60 cm×90 cm　纸本　2017年

↑ 抹香径里相逢迎　60 cm×90 cm　纸本　2017年

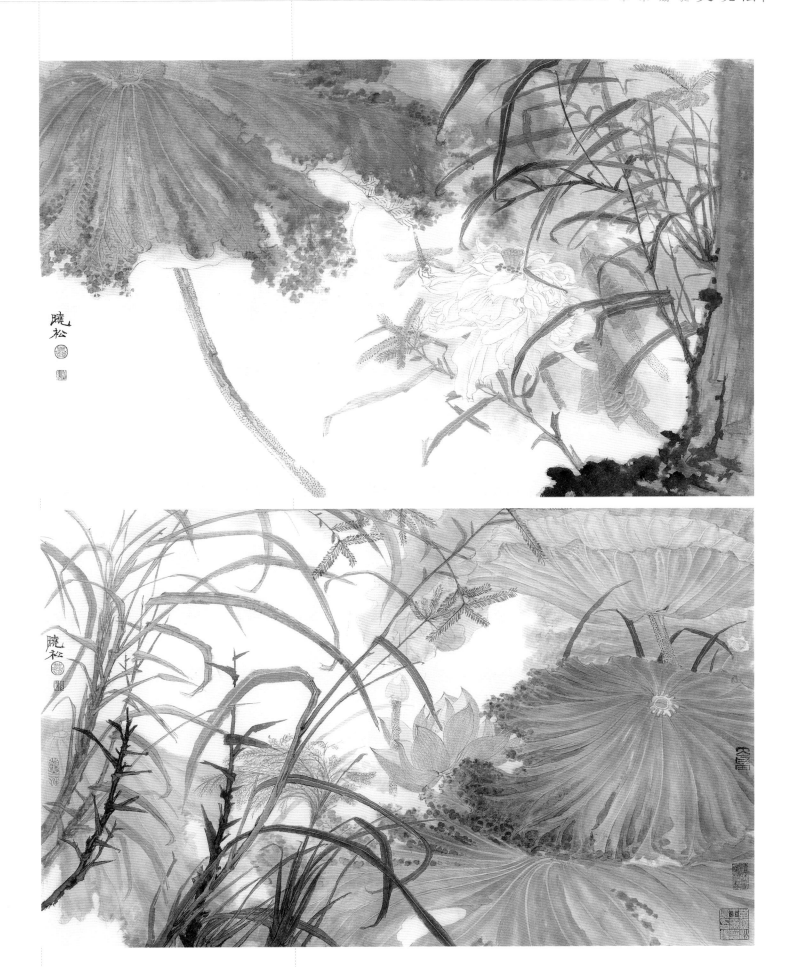

↑ 泪眼问花花不语　　60 cm×90 cm　　纸本　　2017年
↑ 莲叶蒙蒙静逐游　　60 cm×90 cm　　纸本　　2017年

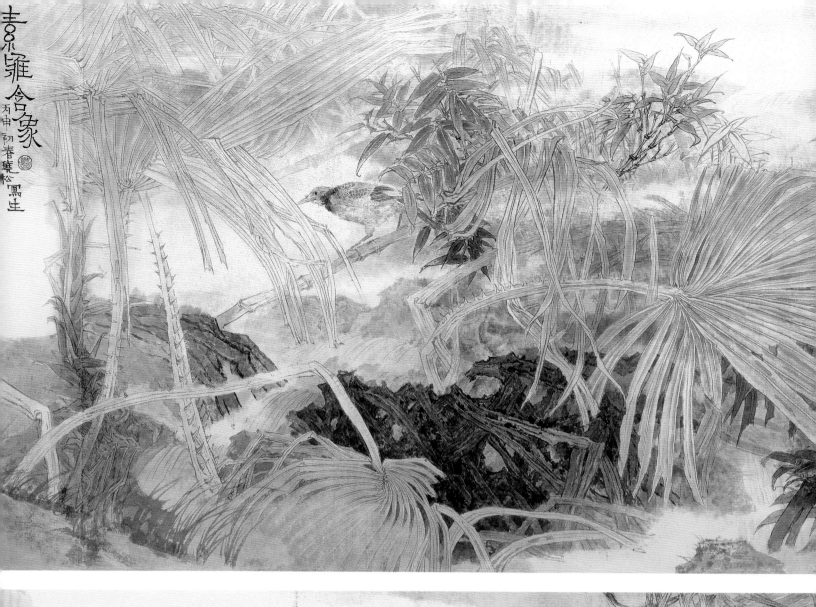

喜<br>雅<br>合<br>象

丙申初春麓松寫生

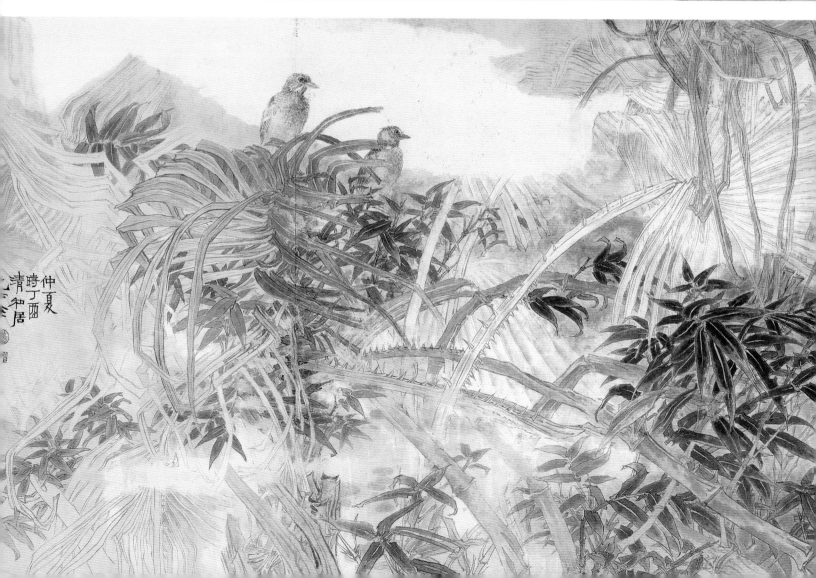

仲夏<br>時丁酉<br>清和居

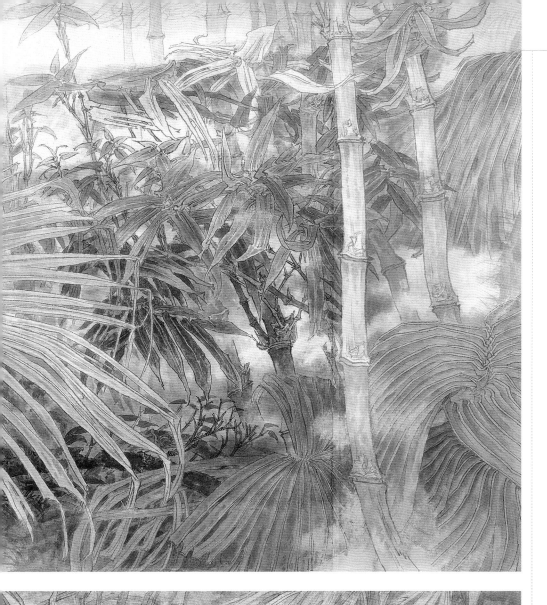

音乐中表现的禅境亦为画境，它是宁静清幽的，是一个由深山、古寺、太虚、片云、野鹤、幽林、古潭、苍苔所组成的世界。凄冷的竹林、幽静的月夜、悠然的晨钟暮鼓，不正是历代文人雅士们心摹手追的生活场景？

其实，音乐也好，绘画也好，那种清和宁静、超凡出尘的风范，一直是中国文人心向往之的境界。梅兰竹菊，远山闲云，古往今来的文人们前赴后继地描摹刻画，已经成为中国文化的一种常态。

清和，寄托着我们的精神，寄托着我们的情感。

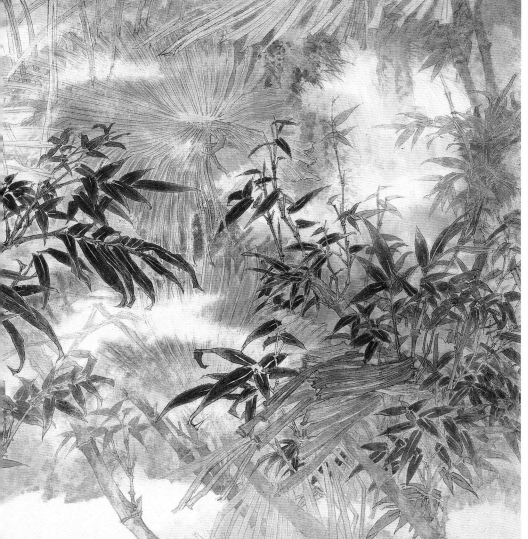

素雅含象之一　66 cm×163 cm　纸本　2016年

素雅含象之四　66 cm×163 cm　纸本　2017年

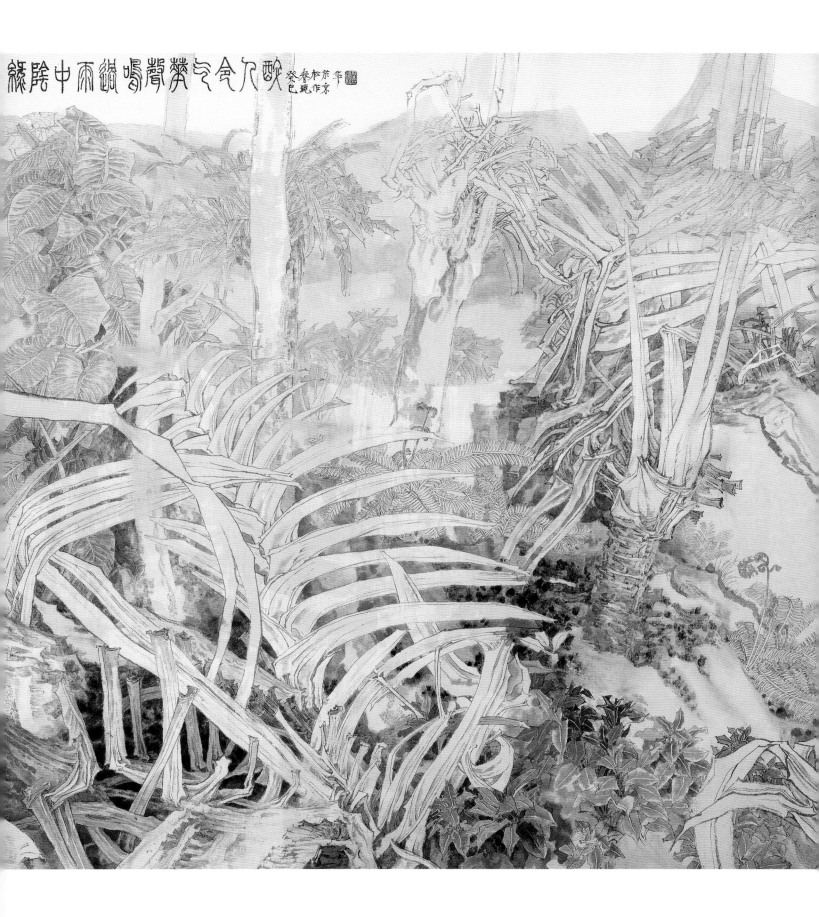

↑ 绿阴中雨过　96 cm×189 cm　纸本　2013年

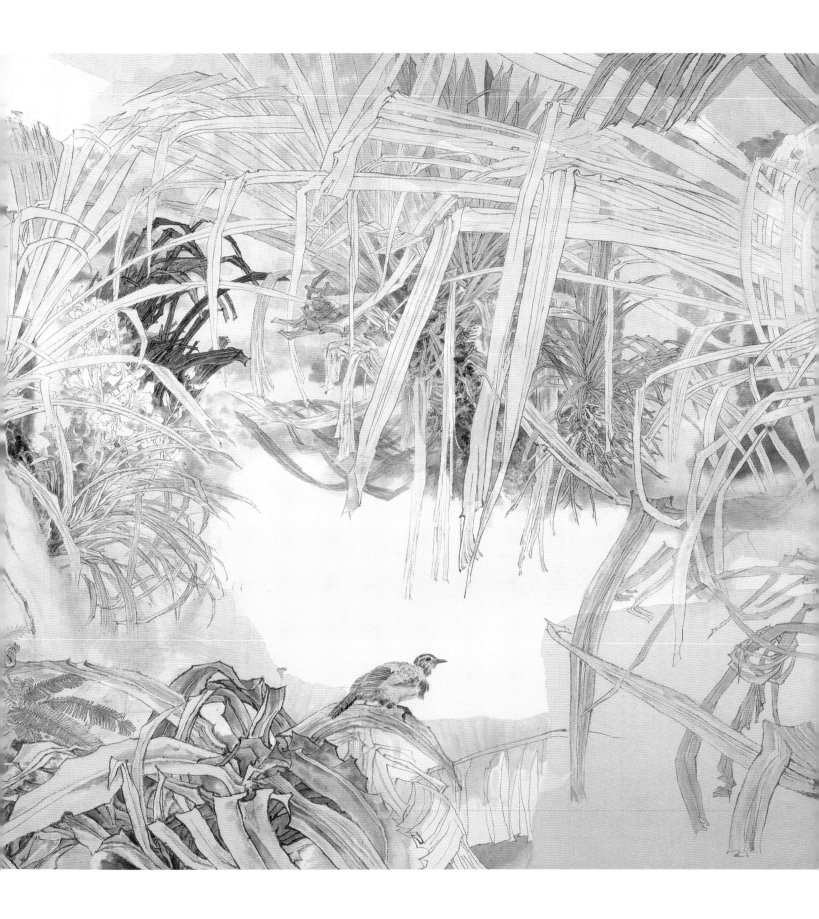

# 后　记

　　研究今天的花鸟画，不能只看到传统花鸟画的技术文脉以及自然景物的视觉模拟，更应该注意现代城市给予画家的当代感受。今天的中国画家，大多生活在信息繁多，生活方式与文化价值多样化的城市，现代城市所给予现代艺术的不仅是结构和形式，更是新的空间观、价值观和未来观。如果说，封建社会中的古典文化与艺术是通过它的理性和意志追求道德伦理的和谐一体，从而在对自然的观照与个人内心的沉思反省中体现出一种个体与自然、社会的统一，那么，在现代主义时期，艺术则反映了人类试图在瞬息多变的城市生活中力求捕捉万物变化之流和个体变幻迷离的感觉经验的努力。莫晓松的艺术，应该从现代城市生活角度得到新的解读，他的花鸟画对于现代城市中生活的人，不仅是现代生活强加于人的紧张与焦虑的解毒剂，更是一个让个体情感回归自然的心灵家园。

　　当代工笔画能够担当这样的责任，给予每一个悟对艺术的人以精神上的慰藉，这一点正是中国传统艺术的重要价值之一。

　　我想以波德莱尔对于"现代性"的经典表述作为文章的结束——"现代性就是过渡、短暂、偶然，就是艺术的一半，另一半是永恒和不变。"（摘自《浪漫与现代——读莫晓松工笔画有感》）

<div style="text-align: right;">殷双喜</div>